听天画语

潘天寿谈书画

名家巨匠谈书画

潘天寿/著

中国文史出版社

CHINA CULTURAL AND HISTORICAL PRESS

图书在版编目（CIP）数据

听天画语：潘天寿谈书画 / 潘天寿著 . -- 北京：
中国文史出版社，2023.1
（名家巨匠谈书画）
ISBN 978-7-5205-3684-4

Ⅰ . ①听… Ⅱ . ①潘… Ⅲ . ①书画艺术－艺术评论－
中国—文集 Ⅳ . ① J212.052-53

中国版本图书馆 CIP 数据核字 (2022) 第 168161 号

责任编辑：牛梦岳

出版发行：中国文史出版社

社　　址：北京市海淀区西八里庄路 69 号院　邮编：100142

电　　话：010-81136651　81136602　81136603（发行部）

传　　真：010-81136655

印　　装：廊坊市海涛印刷有限公司

经　　销：全国新华书店

开　　本：787mm×1092mm　1/16

印　　张：16.75

字　　数：201 千字

版　　次：2024 年 1 月第 1 版

印　　次：2024 年 1 月第 1 次印刷

定　　价：58.00 元

潘天寿 (1897—1971)

《红荷》

《朝霞》

《熏风荷香》

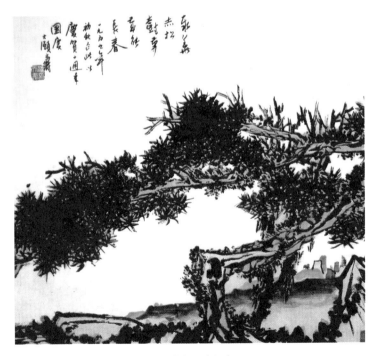

《泰山赤松》

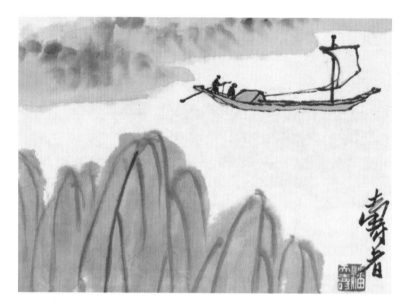

《小篷船图》

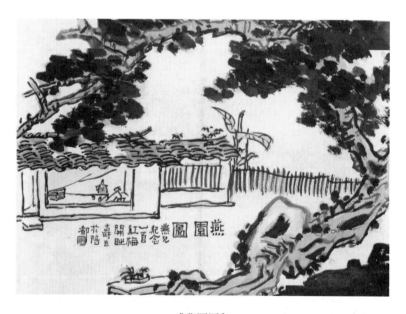

《燕园图》

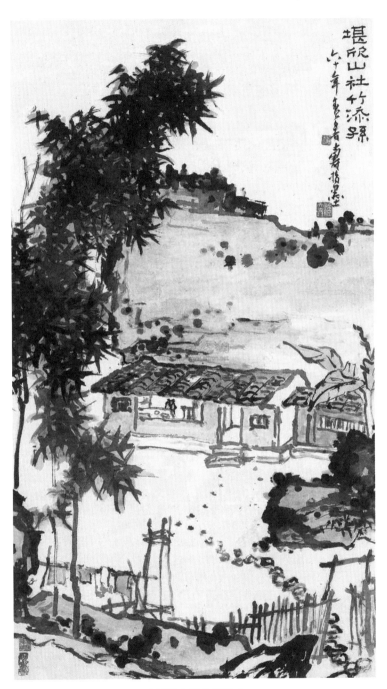

《堪欣山社竹添孙》

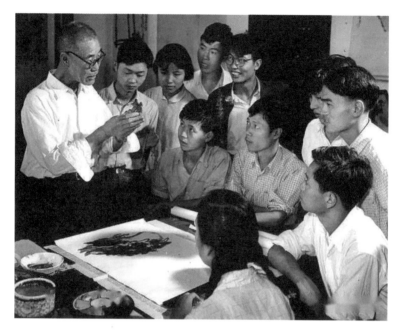

潘天寿为学生授课

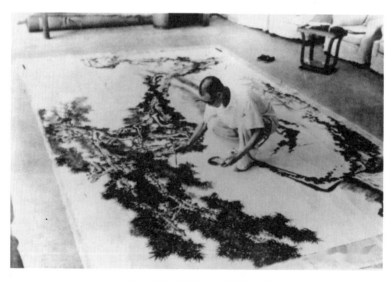

1964年，潘天寿在杭州华侨饭店作画

目 录

听天阁画谈随笔

杂论

天有日月星辰，地有山川草木，是自然之文也。人有性灵智慧，孕育品德文化，是人为之文也。原太朴混沌，浑茫无象，三才未具，无自然之文，亦无人为之文也。然无为有之本，有为无之成，有其本，辄有其成，此天道人事之大致也。

人系性灵智慧之物，生存于宇宙间，不能有质而无文。文艺者，文中之文也。然文，孳乳于质，质，涵育于文，两者相互而相成，故《论语》云："志于道，据于德，依于仁，游于艺。"其为人之大旨欤。

艺术产生于人类之劳动，为人类所共有也，非为某个人、某部族、某阶级所私有也。原始公社后，渐转变为奴隶社会、封建社会、资本主义社会，因此工农劳动者，渐被摈于艺园之外矣。是艺术也，非人类初有之艺术也。

奴隶社会、封建社会、资本主义社会，掠夺剥削之社会也。掠夺剥削者，无处不千方百计以满足其占有欲，其对物质之食粮也如此，其对精神之食粮也亦然，以致共有之绘画，为掠夺剥削者所霸有矣。然《易》曰："剥极则复。"今日之社会，无掠夺剥削之社会也，绘画，亦应由掠夺剥削者之手中，回复归于人民。

艺术为人类精神之食粮，即人类精神之营养品。音乐为养耳，绘画为养目，美味为养口。养耳、养目、养口，为养身心也。如有损于身心，是鸦片鸩酒，非艺术也。

物质食粮之生产，农民也。精神食粮之生产，文艺工作者也。故从事文艺工作之吾辈，乃一生产精神食粮之老艺丁耳。倘仍以旧时代之思想意识，从事创作，一味清高风雅，风花雪月，富贵利达，美人芳草，但求个人情趣之畅快一时，不但背时，实有违反人类创造艺术之本旨。

艺术为思想意识之产物。意识形态之转变与进展，全表里于社会政治经济之情况。故文艺工作者，必须追求思想意识之赶上或赶先于时代，不落后于时代。

艺术不是素材的简单再现，而是通过艺人之思想、学养、天才与技法之艺术表现。不然，何贵有艺术。

吾国绘画之孕育，远在旧石器时代。近时周口店所发掘之削刮器，虽加工粗糙，然大致具备形象之对称美，线条之韵律美，成原始绘画刻画之雏形。至新石器时期，始有彩陶绘画之发明，以黑色粗简之线条，描绘水波纹、云雷纹、几何纹及鹿、鱼、鸟、蛙、半身人像等以为装饰。然尚未有简单文字之发现。至商代青铜器、殷墟龟甲之呈现后，始见有象形文字之刻铸与书写，则绘画先于文字矣。然考吾国初期文字，以黑线为表达，象形为组成，与原始绘画，实同一渊源。故吾国文字学者及绘画史论家，均有书画同源之说，以此也。是后虽分道扬镳，独立体系，仍系兄弟手足，有同气连枝之谊，至为密切，迄今犹然。

绘画，不能离形与色，离形与色，即无绘画矣。

宇宙间之万物万事，均可为画材、剧材。然无画家、戏剧家运用

而表达之，则仍无以成艺术。原宇宙间之万物万事，本不为画人、戏剧家而存在，特画人、戏剧家，从旁借为素材而已。

有万物，无画人，则画无从生；有画人，无万物，则画无从有；故实物非绘画，摄影非绘画，盲子不能为画人。

画者，画也。即以线为界，而成其画也。笔为骨，墨与彩色为血肉，气息神情为灵魂，风韵格趣为意态，能具此，活矣。

济山僧（石涛）《画语录》云："太古无法，太朴不散，太朴一散，而法立矣。"故无法，画之始，有法，画之立，始与立，复融结于自然，忘我于有无之间，画之成，三者一以贯之。

法自画生，画自法立。无法非也。终于有法亦非也。故曰：画事在有法无法间。

画中之形色，孕育于自然之形色；然画中之形色，又非自然之形色也。画中之理法，孕育于自然之理法；然自然之理法，又非画中之理法也。因画为心源之文，有别于自然之文也。故张文通（璪）云："外师造化，中得心源。"

自然之理法，画外之师也。画中之理法，心灵中积累之画学泉源也。两者融会之后，进而以求变化理法，打碎理法，是张爱宾（彦远）之所谓"了而不了，不了而了也"。然后能冥心玄化，造化在手。

学画时，须懂得了古人理法，亦须懂得了自然理法，作画时，须舍得了自然理法，亦须舍得了古人理法，即能出人头地而为画中龙矣。

画事除"外师造化""中得心源"外，还须上法古人，方不遗前人已发之秘。然吾国树石一科，至唐，尚属初期，技术法则之积累，极为低浅，故张文通氏答毕庶子宏问用秃笔之所受，仅提"外师造化""中得心源"而未及法古人一项耳。

顾长康（恺之）云："以形写神"，即神从形生，无形，则神无所依托。然有形无神，系死形相，所谓"如尸似塑"者是也。未能成画。

顾氏所谓神者，何哉？即吾人生存于宇宙间所具有之生生活力也。"以形写神"，即表达出对象内在生生活力之状态而已。故画家在表达对象时，须先将作者之思想感情，移入于对象中，熟悉其生生活力之所在；并由作者内心之感应与迁想之所得，结合形象与技巧之配置，而臻于妙得。是得也，即捉得整个对象之生生活力也。亦即顾氏所谓"迁想妙得"者是已。

顾氏所谓"以形写神"者，即以写形为手段，而达写神之目的也。因写形即写神。然世人每将形神两者，严划沟渠，遂分绘画为写意、写实两路，谓写意派，重神不重形，写实派，重形不重神，互相对立，争论不休，而未知两面一体之理。唐张爱宾《历代名画记》云："古之画，或能移其形似而尚其骨气，以形似之外求其画，此难与俗人道也。今之画，纵得形似，而气韵不生，以气韵求其画，则形似在其间矣。"张氏所谓"移其形似""尚其骨气"，即以形似为体，以骨气为用者也。张氏所谓"以气韵求其画"是"即用明体"而形似自在，仍系两面而一体者也。张氏又云："夫象物必在于形似，形似须全其骨气，骨气、形似，皆本于立意而归乎用笔。"即整体形神一致之表达；是由立意、形似、骨气三者，而归总于用笔之描写。实为东方绘画之神髓。

"以形写神"，系顾氏总结晋代以前人物画形神相互之关系，与传神之总的，即是我国人物画欣赏批评之标准。唐宋以后，并转而为整个绘画衡量之大则。

顾长康云："迁想妙得"，乃指画家作画之过程也。迁，系作者

思想感情，移入于对象。想，系作者思想感情，结合对象，以表达其精神特点。得，系作者所得之精神特点，结合各不相同之技法，以完成其腹稿也。然妙字，系一形容词，加于得字上，为全语之关纽。例如长康画裴楷像，当未下笔时，对迁、想、得三字功夫，原已做得周至，然画成后，觉精神特点，有所未足；是缘裴楷美容仪，有识具，若仅表现其容仪之美，而不能达其学识和才干之胜，则非妙也。故须重加考虑，得在颊上添画三毛，始获两者俱胜之妙果。此妙果，既非得于形象上，又非得于技法中，而得之于画家心灵深处之创获。是妙也，为东方绘画之最高境界。

凡事有常必有变。常，承也；变，革也。承易而革难，然常从非常来，变从有常起，非一朝一夕偶然得之。故历代出人头地之画家，每寥若晨星耳。

《易》曰："天行健，君子以自强不息。"是做人之道，亦治学作画之道。

名利之心，不应不死。学术之心，不应不活。名利，私欲也，用心死，人性长矣。画事，学术也，用心活，画亦活矣。

画事须有天资、功力、学养、品德四者兼备，不可有高低先后。

画事须有高尚之品德，宏远之抱负，超越之识见，厚重渊博之学问，广阔深入之生活，然后能登峰造极。岂仅如董华亭所谓"但读万卷书，但行万里路"而已哉？

石涛上人云："画事有彼时轰雷震耳，而后世绝不闻问者。"时下少年，谁能于此有所警惕。

绘事往往在背戾无理中而有至理，解怪险绝中而有至情。如诗中之玉川子（卢仝）、长爪郎（李贺）是也，近时吾未见其人焉。

画事以奇取胜易，以平取胜难。然以奇取胜，须先有奇异之禀

赋，奇异之怀抱，奇异之学养，奇异之环境，然后能启发其奇异而成其奇异。如张璪、王墨、牧溪僧、青藤道士、八大山人是也，世岂易得哉？

以奇取胜者，往往天资强于功力，以其着意于奇，每忽于规矩法则，故易。以平取胜者，往往天资并齐于功力，不着意于奇，故难。然而奇中能见其不奇，平中能见其不平，则大家矣。

药地和尚（弘智）云："不以平废奇，不以奇废平，莫奇于平，莫平于奇。"可谓为"奇平"二字下一注脚。

世人每谓诗为有声之画，画为无声之诗，两者相异而相同。其所不同者，仅在表现之形式与技法耳。故谈诗时，每曰"诗中有画"。谈画时，每曰"画中有诗"。诗画联谈时，每曰"诗情画意"。否则，殊不足以为诗，殊不足以为画。

晋王羲之《笔势论》云："每作一横画，如列阵之排云；每作一戈，如百钧之弩发；每作一点，如危峰之坠石；每作一牵，如万岁之枯藤。"是点画中，皆绘画也。唐张彦远《论画六法》云："夫象物必在于形似，形似须全其骨气，骨气形似，皆本于立意而归乎用笔，故工画者多善书。"是形似骨气中，皆书法也。吾故曰："书中有画，画中有书。"

荒村古渡，断涧寒流，怪岩丑树，一峦半岭，高低上下，欹斜正侧，无处不是诗材，亦无处不是画材。穷乡绝壑，篱落水边，幽花杂卉，乱石丛篁，随风摇曳，无处不是诗意，亦无处不是画意。有待慧眼慧心人随意拾取之耳。"空山无人，水流花开。"唯诗人而兼画家者，能得个中至致。

荒山乱石间，几枝野草，数朵闲花，即是吾辈无上粉本。

看荒村水际之老梅，矮屋疏篱之寒菊，其情致之清超绝俗，恐非

宫廷中画人所能领略。

风日晴和时，游名山水，看古诗词，读古书画，均足以启无穷画思。

看山，须有云雾才灵活，画山，须背日光才厚重，此意范中立（宽）、米襄阳（芾）知之。近时黄宾虹，可谓透网之鳞。

杨诚斋（万里）《舟过谢潭》诗云："碧酒时倾一两杯，船门才闭又还开，好山万皱无人见，都被斜阳拈出来。"是画意也，亦画理也。原宇宙万有，变化无端，唯大诗人与静者，每在无意中得之，非匆匆赶路者所能领会。亦非闭户作画者所能梦见，故诚斋翁有"好山万皱无人见"之叹耳。

黄岳之峰峦，掀天拔地，恢宏奇变，使观者惊心动魄，不寒而栗；雁山之飞瀑，如白虹之泻天河，一落千丈，使观者目眩耳聋，不可向迩；诚所谓泄天地造化之秘者欤。

画家中之范华原（宽）、董叔达（源）、残道人（髡残）、个山僧（朱耷）、瞎尊者（石涛），是泄人文中之秘者也，其所作，可与黄岳峰峦、雁山飞瀑并峙。盖绘画与自然景物，合之，本一致。分之，则两全。

山水画家，不观黄岳、雁山之奇变，不足以勾引画家心灵中之奇变。然画家心灵中之奇变，又非黄岳、雁山可尽赅之也。故曰：画绘之事，宇宙在乎手。

山无云不灵，山无石不奇，山无树不秀，山无水不活。

作画时，须收得住心，沉得住气。收得住心，则静。沉得住气，则练。静则静到如老僧之补衲，练则练到如春蚕之吐丝，自然能得骨趣神韵于笔墨之外矣。

运笔应有天马腾空之意致，不知起止之所在。运意应有老僧补衲

之沉静，并一丝气息而无之。以静生动，以动致静，得矣。

石溪开金陵，八大开江西，石涛开扬州，其功力全从蒲团中来。世少彻悟之士，怎不斤斤于虞山娄东之间。

戴文进、沈启南（石田）、蓝田叔（瑛），三家笔墨，大有相似处。尤为晚年诸作，沉雄健拔，如出一辙，盖三家致力于南宋深也。《黄宾虹画语录》云："明代文、沈之作，虽渊源唐宋，情多南宋。衡山（文徵明）近师刘松年而追摩诘（王维），石田师夏珪以入元人，于范中立、董、巨、二米犹少，故枯硬带俗。"又云："文沈只能恢复南宋之笔法，而墨法未备。"原有明开国，辄恢复画院，其规制大体承南宋之旧。马、夏画系，亦随之复兴。当时院内外马、夏系统作家，如王履、沈希远、沈遇、庄瑾、李在、周鼎、周文靖、倪端、戴文进、吴小仙等，人才蔚起，声势特盛，其中以戴氏为特出，时称浙派。同时受其影响者，如周东村（臣）、谢时臣、唐六如辈，无不周旋于此派之下，可谓盛矣。原学术每不易脱去继承之关联，沈氏在此盛势之下，致力于马、夏独深，非偶然也。蓝氏直承戴氏，上溯南宋，远追荆、关，允为浙派后起，浙地多山，沉雄健拔，自是本色；沈氏吴人，其出手不作轻松文秀之笔，实在此焉。盖其来源同，其笔墨亦自然大体相同耳。胡世人于吴、浙间，一如诗家之于江西、桐城耶？

董华亭（其昌）倡文人画，主"直指顿悟，一超直入如来地"，其着想，自系文人本色。《画禅室随笔》论文人画云："若马、夏及李唐、刘松年，又是李大将军之派，非吾曹易学也。"则董氏对"积劫方成菩萨"一点，自觉有所未迨耳。故其绘画论著中，非但未曾攻击马远、夏珪、赵伯驹、伯骕诸家，并对当时吴派末流，随意谩骂浙派，加以严正之批评。《画禅室随笔》云："元季四大家，浙人居其三。

王叔明（蒙），湖州人；黄子久（公望），衢州人；吴仲圭（镇），钱塘人；唯倪元镇，无锡人耳，江山灵气，盛衰故有时。国朝名手，仅戴文进为武林人，已有浙派之目。不知赵吴兴（孟頫）亦浙人。若浙派日就澌灭，不当以甜邪俗赖者，尽系之彼中也。"殊属就学术论学术，不失其公正态度。

董氏书画学之成就，平心而论，不减沈、文。其论画之见地及鉴赏之眼光亦然。其对浙派戴文进氏画艺之成就，不但未加轻视或贬抑，且曾予以公正之称扬。其题戴氏《仿燕文贵山水轴》（此画现藏上海博物馆）云："国朝画史，以戴文进为大家。此仿燕文贵，淡荡清空，不作平时本色，尤为奇绝。"董氏绘画，原系文人画系统，戴氏，则为画院作家，其绘画途程，与董氏有所不同。然董氏之题语，劈头即肯定戴氏为"国朝画史大家"；其结语，亦谓"淡荡清空，尤为奇绝"。可知董氏全以戴氏之成就品评戴氏，不涉及门户系统之意识，有别于任意谩骂之吴派末流多矣。

画事，精神之食粮也，为吾人所共享。画事，学术也，为吾人所共有。如据一己之好恶，一己之眼目，入者主之，出者奴之，高筑壁垒，互相轻视，互相攻击，实不利百花齐放之贯彻。

世人尚新者，每以为非新颖不足珍；守旧者，每以为非故旧不足法。既不问"新旧之意义与价值"，又不问"有无需要与必要"；遑遑然，各据新颖故旧之壁垒，互为攻击。是不特为学术界之莽人，实为学术界之蟊贼。此种现象，绘画界中，过去有吴浙之争，亦有中西之争，如出一辙，殊可哀矣。寻其根源，是由少读书，浅研究耳。

凡学术，必须由众多之智慧者，祖祖孙孙，进行不已，循环积累而得之者也。进行之不已，即能"日日新，又日新"之新新不已也。绘画，学术也，故从事者，必须循行古人已经之途程，接受其既得之

经验与方法，为新新不已打下坚实之基础，再向新前程推进之也。此即是"接受传统""推陈出新"之意旨。

新旧二字，为相对立之名词，无旧，则新无从出。故推陈，即以出新为目的。

新，必须由陈中推动而出，倘接受传统，仅仅停止于传统，或所接受者，非优良传统，则任何学术，亦将无所进步。若然，何贵接受传统耶？倘摒弃传统，空想人人做盘古皇，独开天地，恐吾辈至今，仍生活于茹毛饮血之原始时代矣。苦瓜和尚云："故君子唯借古以开今也。"借古开今，即推陈出新也。于此，可知传统之可贵。

接受优良传统，倘不起开今作用，则所受之传统，死传统也，如有拘守此死传统以为至高无上之宝物，则可请其接受最古代之传统，生活到原始时代中去，不更至高无上乎？苦瓜和尚云："师古人之迹，而不师古人之心，宜其不能出一头地也，冤哉！"想今日之新时代中，定无此人。

学术固须接受传统，以为发展之动力。然外来之传统，亦须细心吸取，丰富营养，使学术之进步，更为快速，更为茁壮也。然以文艺言，由于技术方式、工具材料、地理气候、民族性格、生活习惯之各不相同，往往在某部分某方面，有所不融和者，应不予以吸收，以存各不相同之组织形式、风格习惯，合群众喜见乐闻之要求，不可囫囵吞枣，失于选择也。否则，求丰富营养，恐竟得反营养矣，至须注意。

学术之成就愈高，其开新亦愈困难，此事实也。然学术之前程无止境，吾人智慧之开展无限度，进步更有新进步也。倘故步自封，安于已有，诚所谓无雄心壮志之庸俗懒汉。

任何学术，不能离历史、环境二者之关联；故习西画者，须赴西

洋，习中画者，须在中华之文化中心地，以便于参考、模拟、研求、切磋、授受故也。倘闭门造车，出不合辙，焉有更新之成就？《论语》云："温故而知新，可以为师矣。"原新之一字，实从故中来耳。画学之故，来自祖先之创发。祖先之创发，来于自然之相师。古与今，时代不相同，中与西，地域有差别，故画学之温故，尚须结合古人，结合时地，结合自然，结合作者之思想智慧，而后能孕育其茁壮之新芽。

一民族有一民族之文艺，有一民族之特点，因文艺是由各民族之性情智慧，结合时地之生活而创成者，非来自偶然也。

中国人从事中画，如一意模拟古人，无丝毫推陈出新，足以光宗耀祖者，是一笨子孙。中国人从事西画，如一意模拟西人，无点滴之自己特点为民族增光彩者，是一洋奴隶。两者虽情形不同，而流弊则一。

一民族之艺术，即为一民族精神之结晶。故振兴民族艺术，与振兴民族精神有密切关系。

吾国唐宋以后之绘画，先临仿，次创作，创作中，间以写生。西方绘画，先写生，次创作，创作中，亦间以临仿。临仿，即所谓师古人之迹以资笔墨之妙是也。写生，即所谓师造化以资形色之似是也。创作，则陶镕"师古人，师造化"二者，再出诸作家之心源，非临仿，亦非写生也。其研习之过程，不论中西，可谓全相同而不相背，唯先后轻重间，略有参差出入耳。

曩年与日本西京之名南画家桥本关雪氏相值于海上，彼曾语予曰："中华为南画祖地，仆毕生研习南画，而非生长于中华，至为可惜。故每在一二年中，辄来中华名胜地游历一次，以增厚南画之素养也。"关雪氏，有才气，能汉诗，其为人亦豪爽。所作南画，亦为东

瀛诸南画家中有特殊成就者。然其一点一画间，无处不露其岛国风貌，与吾国南宗衣钵，相距殊远，以其于南宗素养，稍减深沉故也。缶庐（吴昌硕）题其画册亦云："若再挥毫愁煞我，恐移泰华入扶桑。"可以知之矣。然其所言，尚有自知之明，故拟借多游中华以减其弱点，确为见症之药。唯时地有限，来往之机会不多，未能偿其意愿耳。

一艺术品，须能代表一民族，一时代，一地域，一作家，方为合格。

画须有笔外之笔，墨外之墨，意外之意，即臻妙谛。

画事之笔墨意趣，能老辣稚拙，似有能，似无能，即是极境。

笔有误笔，墨有误墨，其至趣，不在天才功力间。

"品格不高，落墨无法"可与罗丹"做一艺术家，须先做一堂堂之人"一语，互相启发。

吾师弘一法师云："应使文艺以人传，不可人以文艺传。"此可与唐书"人能宏道，非道宏人"一语相证印。

有至大、至刚、至中、至正之气，蕴蓄于胸中，为学必尽其极，为事必得其全，旁及艺事，不求工而自能登峰造极。

吾国元明以来之戏剧，是综合文学、音乐、舞蹈、绘画（脸谱、服装以及布景道具等之装饰）、歌咏、说白以及杂技等而成者。吾国唐宋以后之绘画，是综合文章、诗词、书法、印章而成者。其丰富多彩，均非西洋绘画所能比拟。是非有悠久丰富之文艺历史、变化多样之高深成就，曷克语此。

印章上所用之文字，以篆书为主，亦间用隶楷。故治印学者，须先攻文字之学与夫篆隶楷草之书写。其次须研习分朱布白与字体纵横交错之配置。其三须熟习切勒锤凿之功能，如庖丁解牛，游刃有余，

无所滞碍。其四须得印面上气势之迂回，神情之朴茂，风格之高华等，与书法、绘画之原理原则全同，与诗之意趣，亦互相会通也。兼以吾国绘画，自北宋以来，题款之风渐起，元明以后尤甚。明清及近时，考古之学盛兴，彩陶、甲骨、钟鼎、碑碣、钱币、瓦当等日有所显发，笔墨之秘钥，无蕴不宣，为画道广开天地。治印一科，亦随之蓬勃开展。因此印学，亦与诗文、书法，密切结合于画面上而不可分割矣。吾故曰："画事不须三绝，而须四全。"四全者，诗、书、画、印章是也。

无灵感，即无创造。无技巧，即无绘画。故灵感为绘画之灵魂，技巧为绘画之父母。然须以气血运行而生存之，气血者何？思想意识是也。画事须勇于"不敢"之敢。

用笔

　　吾国文字，先有契书，而后有笔书。笔书中，有毛笔书、竹笔书。（按：聿，笔也，作书，从手执竹枝点漆书字之形象也，漆汁浓腻，不易行走，故笔画头粗尾细，形如蝌蚪，故称蝌蚪文。）吾国绘画，亦先有契画而后有笔画。其发展之情况，大体与文字相同。吾国最早之契画，始见于旧石器时代周口店所发掘之削刮器（或系雕刻器），刻有极简单对称韵律美之装饰线条，为最原始之契画。吾国最早之毛笔画，始见于新石器时代之彩色陶器。此种彩色陶器，用黑色线条绘成，运线长，水分饱，线条流动圆润，粗细随意，点画之落笔收笔处，每见有蚕头鼠尾，且有屋漏痕意致，证其为毛笔所绘无疑。第未知其制法，与长沙战国墓葬内出土之毛笔是否相同（近时长沙战国墓葬内出土之毛笔，以竹管为套，木枝为杆，将兔肩毫附缚于木杆下端之周围而成者。与近代毛笔之制法，用兽毫先缚成笔头，插装于竹管之内者不同）。

　　制笔之毫料，有柔弱强健之不同；笔头之制法，有长短胖瘦之各异；故在书画之功能，点与线之形相，亦全异样。近代通用之毫料中，猪鹿毫强悍，鸡鸭毫柔弱（猪鬃太悍，毫身不直，殊不合制笔条

件，鸡鸭毫太弱，亦不合写字作画之应用，已近淘汰之列）。兔毫矫健，兔肩枪毫，毫色玄者，名紫毫，甚尖锐劲健。次于紫毫者，有狼毫、鼠须。亦颇尖锐强劲。鼠须，为晋大书家王右军（羲之）所爱用。羊毫是柔中之健者。羊须圆壮而长，可制扁额大笔。柔健之毫易用，强悍之毫难使。初学者，从羊毫入手为最宜。笔头之制法，瘦长适中之笔，易于掌握其性能，矮胖瘦长之笔，难于运用其特点，然瘦长者，易周旋；矮胖者，易圆实。笔之使用，以尖齐圆健为上品。然书画家，亦有喜用破笔秃笔者，取其破笔易老，秃笔易圆，挺而不露锋芒也。殊非常例。

羊毫圆细柔顺，含水量强，笔锋出水慢，运用枯墨湿墨，有其特长。作画时，调用水墨颜色，变化复杂，非他毫所及。紫毫、鹿毫、獾毫强劲，含水量稍差，笔锋出水快，调用水墨颜色，较单纯，易平板。学者可依各人习惯与画种之不同，选择其适宜者用之。

画大写意之水墨画，如书家之写大草，执笔宜稍高，运笔须悬腕，利用全身之体力、臂力、腕力，才能得写意之气势，以突出物体之神态。作工细绘画之执笔、运笔，与写小正楷略同。

画事用笔，不外点、线、面三者。苦瓜和尚云："画法之立，立于一画。"一画者，一笔也。即万有之笔，始于一笔。盖吾国绘画，以线为基础，故画法以一画为始。然线由点连接而成，面由点扩展而得，所谓积点成线，扩点成面是也。故点为一线一面之母。

画事之用笔，起于一点，虽形体细小，须慎重从事，严肃下笔，使在画面上增一点不得，少一点不成，乃佳。

作线作点，大笔要圆浑沉着，细笔要纯实流利，故大笔宜短锋，如短锋羊毫等是也。细笔宜于尖瘦，如衣纹笔、叶筋笔是也。长锋羊毫，通行于近代，往往半开应用，非古制。

晋卫夫人作《笔阵图》云："点，如高峰坠石，磕磕然突如崩也。"故作点，须沉着而有重量，灵活而不呆滞，此二语是言点之意趣，非言点下笔时实用之力也。东瀛（日本）新派书家中作点，却以为不在点之意趣，而在点下笔时实用之力耳。若然，可使纸穿桌破，如何成字？

苦瓜和尚作画，善用点，配合随意，变化复杂，有风雪晴雨点，有含苞藻丝璎珞连牵点，有空空阔阔干燥没味点，有有墨无墨飞白如烟点，有如焦似漆邋遢透明点，以及没天没地当头劈面点，千岩万壑明净无一点，详矣。然尚有点上积点之法，未曾道及，恐系遗漏耳。点上积点之法，可约为三种：一，醒目点；二，糊涂点；三，错杂纷乱点。此三种点法，工于积墨者，自能知之。

古人言运笔作线，往往以"如屋漏痕""如折钗股""如锥画沙""如虫蚀木"等语作解譬。盖一线之作成，原由积点连续而成者，故其形象直而不直，圆而藏锋，自然能处处停留含蓄而无信笔矣。

吾国绘画，以笔线为间架，故以线为骨。骨须有骨气，骨气者，骨之质也，以此为表达对象内在生生活力之基础。故张爱宾云："骨气形似，皆本于立意，而归于用笔。"

吾国书法中，有一笔书，史载创于王献之，其说有二：一，作狂草，一笔连续而下，隔行不断。二，运笔不连续，而笔之气势相连续，如蛇龙飞舞，隔行贯注。原书家作书时，字间行间，每须停顿。笔头中所沁藏之墨量，写久即成枯竭，必须向砚中蘸墨。前行与后行相连，极难自然，以美观言，亦无意义。以此推论，以第二说为是。绘画中，亦有一笔画，史载创于陆探微。其说亦有二，大体与一笔书相同，以理推之，亦以第二说为是。盖吾国文字之组织，以线为主，线以骨气为质，由一笔而至千万笔，必须一气呵成，隔行不断，密密

疏疏，相就相让，相辅相成，如行云之飘忽于太空，流水之运行于大地，一任自然，即以气行也。气之氤氲于天地，气之氤氲于笔墨，一也。故知画者，必知书。

笔不能离墨，离墨则无笔。墨不能离笔，离笔则无墨。故笔在才能墨在，墨在才能笔在。盖笔墨两者，相依则为用，相离则俱毁。

执笔以拨镫法为最妥，指实掌虚，笔在指间，可使笔锋上下左右，灵活自如。并须悬肘运笔，则全身之气，可由肩而臂，由臂而腕，由腕而指，由指而直达笔锋，则全身之力，可由笔锋而达于纸面，由纸面而达于纸背矣。

运笔要点与点相联，画与画相联。点与点联得密些，即积点成线集点成面之理。点与点联得疏些，远近相应，疏密相顾，正正斜斜，缤纷离乱，而成一气。线与线联得密些，即成线与线相并之密线和线与线相接之长线。线与线联得疏些，如老将用兵，承前启后，声东击西，不相干而相干，纵横错杂，而成整体。使画面上之点点线线，一气呵成，全画之气势节奏，无不在其中矣。

画中两线相接，不在线接，而在气接。气接，即在两线不接之接。两线相让，须在不让而让，让而不让，古人书法中，尝有担夫争道之喻，可以体会。

画事用笔须在沉着中求畅快、畅快中求沉着，可与书法中"怒貌抉石""渴骥奔泉"，二语相参证。

画能随意着笔，而能得特殊意趣于笔墨之外者，为妙品。

湿笔取韵，枯笔取气。然太湿则无笔，太枯则无墨。

湿笔取韵，枯笔取气。然而枯中不是无韵，湿中不是无气，故尤须注意于枯中之韵，湿中之气，知乎此，即能得笔墨之道矣。

古人用笔，力能扛鼎，言其气之沉着也。而非笨重与粗悍。

用墨

墨为五色之主，然须以白配之，则明。老子曰："知白守黑。"

色易艳丽，不易古雅，墨易古雅，不易流俗，以墨配色，足以济用色之难。

五色缤纷，易于杂乱，故曰："画道之中，水墨最为上。"

唐张爱宾云："夫阴阳陶蒸，万象错布，玄化亡言，神工独运，草木敷荣，不待丹碌之采；云雪飘扬，不待铅粉而白；山不待空青而翠，凤不待五色而绰。是故运墨而五色具，谓之得意。意在五色，则物象乖矣。"（《历代名画记·论画体工用拓写》）即为"水墨最为上"一语，作简概之解释。

水墨画，能浓淡得体，黑白相用，干湿相成，则百彩骈臻，虽无色，胜于青黄朱紫矣。

吾国水墨画，自六朝倡导以来，王洽、项容、董叔达、僧巨然、米元章等继之，发扬光大，而用墨之法，渐臻赅备。是后波涛漫演，壮阔无垠，成为东方绘画之特点，至可宝贵。近时除黄宾虹得其奥窍外，寥若晨星，不禁惘然。

绘画用墨，以油烟为主。松烟色黑，无反光，宜于用浓，有精

神。用以写字，殊佳。用以作画，淡墨每发青灰色，少光彩，不相宜也。倘用油烟合研，可免此病。

吾国古代绘画，多五彩兼施；然以丹青为主色，故称丹青。唐宋后，渐向水墨发展，而达以墨为绘画之主彩。如墨之烟质不精良，制工不纯熟，虽有好纸笔，在能手运用之下，亦黯然无光，难以为力矣。故画家必须搜求佳品，以为作画时之应手武器。

墨以黑而有光彩者为贵。

墨须研而后用，故砚以细洁能发者为上。

墨以细而无渣滓者乃佳，故粗砚不可用。

油烟墨，用淡时，发灰色者，发青色者，发红色者，均系下品，不堪使用。

墨中胶量过重者，煤为胶淹，每灰淡而无精彩，下笔时，易滞笔而不流畅。墨中胶量过轻者，胶不固煤，每黑而少光，易于飞脱，均非佳制。

墨以胶发彩，故墨之制，用胶须稍重，使其经久不易龟裂断碎。故用新制之墨，自不免胶重而滞笔。倘能存藏五六十年或百年后，胶性渐脱，光彩辉发，兼无滞笔之病矣。然存藏过久，胶性全消，亦必产生胶不固煤之病，光彩消失，与劣制相等矣。故元明名墨，留存于今日者，只可作古玩看也。

元明名墨，如配胶重制，仍可应用，且极佳。但须有配制之经验。

用墨之注意点有二：一曰"研墨要浓。"二曰"所用之笔与水，要清净。"以清水净笔，蘸浓墨调用，即无灰暗无彩之病。老手之善于用宿墨者，尤注意及此。

吾国水墨画，自六朝以来，开一新天地。然墨自笔出，笔由墨

现。谈墨，倘不兼谈用笔之法，不足以明笔墨变化之道；谈笔，倘不兼谈用墨之功，亦不能明相辅相成之理。

画事用墨难于用笔，故吾国绘画，由魏晋以至隋唐，均以浓墨线作轮廓。吴道子作人物山水，尚如是，故有洪谷子（荆浩）有笔无墨之评也。自王摩诘，始用渲淡，王洽始用泼墨，项容、张璪、董、巨、二米继之，渐得墨色之备，可知墨色之发展，稍后于笔也。然而笔为画之骨，墨为画之肉，有笔无墨非也。有墨无笔亦非也。仰稽古昔，翘首时流，能兼而有之者，方称大家矣。

画事以笔取气，以墨取韵，以焦、积、破取厚重。此意，北宋米襄阳已知之矣。

破墨二字，始见于《山水松石格》，至北宋米襄阳，尽发其秘奥。至明代，此法已少讲求，故仅知以浓破淡，以干破湿，而不知以淡破浓，以湿破干，以水破淡诸法。原用墨之道，浓浓淡淡，干干湿湿，本无定法，在干后重复者，谓之积，在湿时重复者，谓之破耳。全在作者熟练变化中，随心随手善用之而已。

泼墨法，以较多量不匀之墨水，随笔挥泼于画纸之上而成者，与积墨固不相同，与破墨亦全异样。然泼之过甚，是泼也，而非画也，故张爱宾有"吹云泼墨"之论。

破墨须在模糊中求清醒，清醒中求模糊。积墨须在杂乱中求清楚，清楚中求杂乱。泼墨须在平中求不平，不平中求大平。然尚须注意泼墨、破墨、积墨三者能联合应用，神而明之，则变化万端，骈臻百彩矣。

用墨难于枯、焦、润、湿之变，须枯焦而能华滋，润湿而不漫漶，即得用墨之要诀。

用墨须求淡而能沉厚，浓而不板滞，枯而不浮涩，湿而不漫漶。

墨须能得淡中之浓，浓中之淡，即不薄不平矣。其关键每在用水用纸间。

用浓墨，不可痴钝，用淡墨，不可模糊，用湿墨，不可混浊，用燥墨，不可涩滞。

用枯笔，每易滞涩而无气韵。然运腕沉着，行笔中和，灵爽不浮滑，纤缓不滞腻，而气韵自生。用湿笔，每易漫漶而无骨趣。然取墨清醒，下笔松灵，乱而有理，骨气自至。于此可悟米襄阳之湿皴带染，满纸淋漓，而有层次井然之妙，与夫倪高士（云林）之渴笔俭墨，纵横错杂，而臻痕迹具化之境。

云山起于王洽，米点见于董源，襄阳漫士，撮取王董两家之长，演为一家之派，风格遒上，不同凡响，足为吾辈接受传统，发展传统之秘窍。

用墨，干笔易好，湿笔难工，元季四大家，除梅道人外，虽干湿互用，然以干为主，湿为辅矣。至虞山娄东，渐由寒俭而至枯索，可谓气血无存。

墨色，与笔毫之软硬、尖秃有关联。以湖州羊毫笔与徽州紫毫笔试之，以尖锋笔与秃锋笔试之，墨虽同，其精彩异矣。

南宋而后，唯梅道人（吴镇）能得渍墨法，上追巨然，下启石溪、清湘，继之者殊为寥寥。因渍墨须从湿笔来，并须善于用水，始能苍郁淋漓而不臃肿痴俗，不如渴笔之易于轻松灵秀而有成法可寻耳。

用渴笔，须注意渴而能润，所谓干裂秋风，润含春雨者是也。近代唯垢道人（程邃）、个山僧，能得其秘奥，三四百年来，迄无人能突过之。

用色

事父母，色难。作画亦色难。

色凭目显，无目即无色也。色为目赏，不为目赏，亦无色也。故盲子无色，色盲者无色，不为吾人眼目所着意者，亦无色。

吾国祖先，以红黄蓝白黑为五原色，与西洋之以红黄蓝为三原色者不同。原宇宙间万有之彩色，随处均有黑白二色，显现于吾人眼目之中。而绘画中万有彩色，不论原色、间色，浓淡浅深，枯干润湿，均应以吾人眼目之感受为标准，不同于科学分析也。

吾国祖先，以红黄蓝白黑为五原色，定于眼中之实见也。黑白二色，为独立自存之色彩，非红、黄、蓝三色相互调合而可得之。调和极浓厚之红青二色，虽可得近似之黑色，然吾国习惯，向称之为玄色，非真黑色，浓红浓青之间色也。

黑白二色为原色，故可调和其他原色或间色而成无限之间色，与红、黄、蓝三原色全同。

《诗》云："素以为绚兮。"《周礼·考工记》云："凡画绘之事，后素功。"素，白色也。画面空处之底色，即白色。《庄子》云："宋元君，将图画，众史皆至，受揖而立，舐笔和墨。"墨，黑色也。吾

国新石器时期之彩陶，亦以黑色为作画之唯一彩色也。吾国绘画，一幅画中，无黑或白，即不成画矣。

色盲者，五色均成灰色。半色盲者，有不见黄色者，有不见红蓝色者。鸡盲者，至傍晚光线稍弱时，即成盲子。盖其眼之视能不健全之故。猫头鹰，日间不能见舆薪，而黑夜中，能明察秋毫，以其眼具有独特之视能之故。

天地间自然之色，画家用色之师也。然自然之色，非群众心源中之色也。故配红媲绿，出于群众之心手，亦出于画家之心手也，各有所爱好，各有所异样。

色彩之爱好，人各不同：尔与我，有不同也；老与少，有不同也，男与女，有不同也；此地域与彼地域，有不同也；此民族与彼民族，有不同也。画家应求其所同，应求其所不同。

谢赫六法云："随类赋彩。"此语原为初学赋彩者开头说法。然须知"随类赋彩"之类字，非随某一对象之色而赋彩也，但求其类似而已。知乎此，渐进而求配比之法，则《考工记》五色相次之理，始能有所解悟。

花无黑色，吾国传统花卉，却喜以墨作花，汴人尹白起也。竹无红色，吾国传统墨戏，却喜以朱色作竹，眉山苏轼始也。画事原在神完意足为极致，岂在彩色之墨与朱乎？九方皋相马，专在马之神骏，自然不在牝牡骊黄之间。

黑白二色，为五色中之最明确者，故有"黑白分明"之谚语。青与黄，为五色中之最平庸者，诗云："绿衣黄里"，绿为黄与青之间色，以黄色为里，以黄与青之间色为配，易于调和之故。最足勾引吾人注意而喜爱者，为富于热感之红色，故以红色为喜色。吾国祖先，喜爱明确之黑白色，亦喜爱热闹之红色，民族之性格使然也。证之新

石器时代之彩陶，长沙东南郊出土之晚周帛画，以及近时吴昌硕、齐白石诸画家之作品，无不以红黑白三色为重要色彩，诚有以也。

东方民族，质地朴厚，性爱明爽，故喜配用对比强烈之原色。《考工记》云："青与白相次也，赤与黑相次也，玄与黄相次也。"又云："青与赤谓之文，赤与白谓之章，白与黑谓之黼，黑与青谓之黻，五色备谓之绣。凡画绘之事，后素功。"素，白色也，为全画之基础。

民间艺人配色口诀云："白间黑，分明极，红间绿，花簇簇，粉笼黄，胜增光，青间紫，不如死。"即为吾民族喜爱色彩明爽之实证。

吾国绘画，以白色为底。白底，即画材背后之空白处。然以西洋画理言之，画材背后，不能空洞无物。否则，有背万有实际存在之物理。殊不知吾人双目之视物，其注意力，有一定能量之限度，如注意力集中于某物时，便无力兼注意并存之彼物，如注意力集中于某物某点时，便无力兼注意某物之彼点，因吾人目力之能量有所限度。我国祖先，即据此理而作画者也。《论语》云："心不在焉，视而不见。"即画材背后之空处，为吾人目力能量所未到处也。

宇宙间万有之色，可借白色间之，渐增明度，宇宙间万有之色，可由黑色间之，渐成灰暗而至消失于黑色之中。故黑、白二色，为五色之主彩。

"视而不见"之空白，并非空洞无物也。可使观者之意识，结合所画之题材，由意想而得各不相同之背景也。是背景也，既含蓄，又灵活，实胜于不空白之背景多多矣。

诗云："素以为绚兮。"素不但为绚而存在，实则素为绚而增灿烂之光彩。

西洋绘画评论家，每谓吾国绘画为明豁，而不知素以为绚之理，深感吾国祖先之智慧，实胜人一筹。

黑白二色，对比最为明豁，为吾国群众所喜爱。故自隋唐以后，水墨之画，随而勃兴，非偶然也。然黑无白不显，白无黑不彰，故水墨之画，不能离白色之底也。

设色须淡而能深沉，艳而能清雅，浓而能古厚，自然不落浅薄，重浊，火气，俗气矣。

淡色唯求清逸，重彩唯求古厚，知此，即得用色之极境。

石谷自许研究青绿三十年，始知青绿着色之法。然其所作青绿山水，与仇十洲比，一如文之齐梁、汉魏，不可同日而语。盖青绿重彩，十洲能得之于古厚也。

画由彩色而成，须注意色不碍墨，墨不碍色。更须注意色不碍色，斯得矣。

水墨画，能浓淡得体，黑白相用，干湿相成，则百彩骈臻，虽无色，胜于有色矣。五色自在其中，胜于青黄朱紫矣。

吾国绘画，虽自唐宋以后，偏向水墨之发展，然仍不废彩色。故颜色之原料，颜色之制工，仍须佳良精好，使下笔时，能得心应手，作成后，能经久不褪色，乃佳。重彩之画尤甚。《历代名画记》云："武陵水井之丹，磨嵯之沙，越隽之空青，蔚之曾青，武昌之扁青（上品石绿），蜀郡之铅华，始兴之解锡（胡粉），研炼澄汰，深浅、轻重、精粗。林邑、昆仑之黄，南海之蚁矿，云中之鹿胶，吴中之鳔胶，东阿之牛胶，漆姑汁炼煎，并为重彩，郁而用之。"非过求也。近时画人，无能自制颜色者，全委诸制工之手，无好色矣，奈何？

布置

布置，又称构图。布置二字，实出于顾恺之画论中之"置陈布势"与谢赫六法中之"经营位置"二语结合而成者，望文生义，亦可理解其大概矣。

西洋绘画之构图，多来自对景写生，往往是选择对象，选择位置，而非作者主动之经营布陈也，苦瓜和尚云："搜尽奇峰打草稿。""搜尽奇峰"，是选取多量奇特之峰峦，为山水画布置时作其素材也。"打草稿"即将所收集之画材，自由配置安排于画纸上，以成草稿，即经营布陈也。二者相似而不相混。

吾国绘画，处理远近透视，极为灵活，有静透视，有动透视。静透视，即焦点透视，以眼睛不动之视线看取物象者，与普通之摄影相似。其中大概可分为仰透视、俯透视、平透视三种。动透视，即散点透视，以眼睛之动视线看取物象者，如摄影之横直摇头视线、人在游行中之游行视线、鸟在飞行中之鸟瞰视线是也。不甚横直之小方画幅，大体用静透视。较长之横直幅，则必须全用动透视。此种动透视，除摄影摇头式之视线外，均系吾人游山玩水，赏心花鸟，回旋曲折，上下高低，随步所之，随目所及，游目骋怀之散点视线所取之景

物而构成之者也。如《清明上河图》《长江万里图》是也。鸟瞰飞行透视，如鸟在空中飞行，向下斜瞰景物所得之透视也。如云林之平远山水等是。个中变化，错杂万端，全在画家灵活运用耳。

吾人平时在地面上看景物，以平视为多，俯视次之。因之吾国绘画中之透视，亦以采用平透视为主常。平透视，以花鸟画采用为最多。然在山水画上，却喜采取斜俯透视为习惯。以求前后层次丰富多变，层层看清，不被遮蔽故也。为合吾人之心理要求耳。

俯透视，如人立高山上，斜俯以看低远之风景相似。然视线不可过于向下垂直。否则，看人仅见头顶与两肩，看屋宇桥梁，仅见屋宇桥梁之顶面，与平时所见平透视之形象，完全不同，每致不易认识。故斜俯透视之视线，一般在四十五度左右，或四十五度以下，才不致眼中所见之形象变形太甚也。仰透视亦然。

斜俯透视采取四十五度左右之视线，对直长幅之庭园布置等，自能层层透入，少被遮蔽。然人物形象，却减短长度，与平视之形象不同，使观者有不习惯之感。因此吾国祖先，辄将平透视人物，纳入于俯透视之背景中，既不减少景物之多层，又能使人物形象与平时所习见者无异，是合用平透视、斜俯透视于一幅画面中，以适观众"心眼"之要求。知乎此，即能了解东方绘画透视之原理。

吾国绘画之写取自然景物，每每取近少取远，取远少取近。使画面上所取之景物，不致远近大小，相差过巨，易于统一，合于吾人之观赏。

所谓取近少取远者，即取其近而大之主材，略去远小之背景等是也；以人物花鸟为多。如长沙出土之晚周帛画，宋崔白之《寒雀图》等。所谓取远少取近者，只选取远景，略去近景，而有咫尺千里之势是也；以山水为多。如隋展子虔之《游春图》，北宋董叔达之《潇湘

图》等。然吾国山水画三远中，有深远一法，系远近兼取者，以表达渐深渐远之意。然所取之景物远近大小往往相差较巨，用笔之粗细，用色之浓淡，往往不易统一，故前人多取"以云深之"之法，以见重叠深远之意。与西方之渐深渐小之透视，有所不同耳。

山水画之布置，极重虚实。花鸟画之布置，极重疏密。即世所谓虚能走马，密不透风是也。然黄宾虹云："虚处不是空虚，还得有景。密处还须有立锥之地，切不可使人感到窒息。"此即虚中须注意有实，实中须注意有虚也。实中之虚，重要在于大虚，亦难于大虚也。虚中之实，重要在于大实，亦难于大实也。而虚中之实，尤难于实中之虚也。盖虚中之实，每在布置外之意境。

画事之布置，极重疏、密、虚、实四字，能疏密，能虚实，即能得空灵变化于景外矣。

虚实，言画材之黑白有无也，疏密，言画材之排比交错也，有相似处而不相混。

画事，无虚不能显实，无实不能存虚，无疏不能成密，无密不能见疏。是以虚实相生，疏密相用，绘事乃成。

吾国绘画，向以黑白二色为主彩，有画处，黑也，无画处，白也。白即虚也，黑即实也。虚实之关联，即以空白显实有也。

画材与画材之排比，相距有远近，交错有繁简。远近繁简，即疏密也。吾国绘画，始于一点一画，终于无穷点无穷画，然至简单之排比交错，须有三点三画，始可。故三点三画，为疏密之起点，千千万万之三点三画，为疏密之终点。如初画兰叶时，始于三瓣，初学树木时，始于三干。三三相排比、相交错，可至无穷瓣、无穷干，其中变化万千，无所底止，是在研习者细心会悟之耳。

实，有画处也，须实而不闷，乃见空灵，即世人"实者虚之"之

谓也。虚，空白也，须虚中有物，才不空洞，即世人"虚者实之"之谓也。画事能知以实求虚，以虚求实，即得虚实变化之道矣。

疏可疏到极疏，密可密到极密，更见疏密相差之变化。谚云"密不透风，疏可走马"是矣。然《黄宾虹画语录》云："疏处不可空虚，还得有景。密处还得有立锥之地，切不可使人感到窒息。"可为"疏中有密，密中有疏"二语，下一注脚。

古人画幅中，每有用一件或两件无疏密之画材作成一幅画者，在画面上自无排比交错之可言。然题之以款志，或钤之以印章，排比之意义自在，疏密之对立自生。故谈布置时，款志、印章，亦即画材也。

画事之布置，须注意四边，更须注意四角。山水有山水之边角，花鸟有花鸟之边角，人物有人物之边角。

画之四边四角，与全幅之起承转合有相互之关联。与题款，尤有相互之关系，不可不加细心注意。

画事之布置，须注意画面内之安排，有主客，有配合，有虚实，有疏密，有高低上下，有纵横曲折，然尤须注意画面之四边四角，使与画外之画材相关联，气势相承接，自能得气趣于画外矣。

对景写生，要懂得舍字。懂得舍字，即能懂得取字，即能懂得景字。

对景写生，更须懂得舍而不舍，不舍而舍，即能懂得景外之景。

对物写生，要懂得神字。懂得神字，即能懂得形字，亦即能懂得情字。神与情，画中之灵魂也，得之则活。

李晴江题画梅诗云："写梅未必合时宜，莫怪花前落墨迟。触目横斜千万朵，赏心只有两三枝。"赏心只有两三枝，辄写两三枝可也。盖自然形象，为实有之形象，非画中之形象，故必需舍其所可舍，取

其所可取。《黄宾虹画语录》云："舍取不由人，舍取可由人，懂得此理，方可染翰挥毫。"是舍取二字之心诀。

舍取，必须合于理法，故曰：舍取不由人也。舍取，必须出于画人之艺心，故曰：舍取可由人也。懂得此意，然后可以谈写生，谈布置。

古人作花鸟，间有采取山水中之水石为搭配，以辅助巨幅花卉意境者。然古人作山水时，却少搭配山花野卉为点缀，盖因咫尺千里之远景，不易配用近景之花卉故也。予喜游山，尤爱看深山绝壑中之山花野卉，乱草丛篁，高下欹斜，纵横离乱，其姿致之天然荒率，其意趣之清奇纯雅，其品质之高华绝俗，非平时花房中之花卉所能想象得之。故予近年来，多作近景山水，杂以山花野卉，乱草丛篁，使山水画之布置，有异于古人旧样，亦合个人偏好耳。有当与否，尚待质之异日。

老子曰："治大国，若烹小鲜。"作大画亦然。须目无全牛，放手得开，团结得住，能复杂而不复杂，能简单而不简单，能空虚而不空虚，能闷塞而不闷塞，便是佳构。反之作小幅，须有治大国之精神，高瞻远瞩，会心四远，小中见大，扼要得体，便不落小家习气。

置陈布势，要得画内之景，兼要得画外之景。然得画内之景易，得画外之景难。多读书，多行路，多看古画名作，自能有得。

置陈，须对景，亦须对物，此系普通原则，画人不能不知也。进乎此，则在慧心变化耳。如王摩诘之雪里芭蕉，苏子瞻之朱砂写竹，随手拈来，意参造化矣，不能以普通蹊径限之也。予尝画兰菊为一图，题以"西风堪忆汉佳人"句，则汉武之秋风辞，尽在画幅中矣。三百篇比兴之旨，自与绘画全同轨辙，谁谓春兰秋菊为不对时、不对景乎？明乎此，始可与谈布陈，始可与谈创作。

画材布置于画幅上，须平衡，然须注意于灵活之平衡。

灵活之平衡，须先求其不平衡，而后再求其平衡。

吾国写意画之布置，宋元以后，往往唯求其不平衡，而以题款补其不平衡，自多别致不落恒蹊矣。

普通画幅，大多悬挂壁间以为欣赏，故画材之布置，宜以上轻下重为稳定。咫尺千里之山水，无背景之人物，尤以上轻下重为顺眼，然花卉之布置，往往有从上倒挂而下，成上重下轻者，反觉有变化而得气势，此特例也。但须审视何种题材耳。

上重下轻之布置，易于灵动，易得气势；上轻下重之布置，易于平稳，易于呆板；初学者，知其理，可矣。如仅以上下轻重为法式，毫无生活，毫无意境，奚啻刻印？原此种上下轻重之布置，极为普泛，如无突手作用，安有新意？故历代名画家，往往在普泛中求不普泛耳。

指画

指画，创始于清初之高且园其佩。高氏以前，历代画史画迹各著录中，均未见有指头画家及指头画迹之记载，足以为证。

唐张文通璪，画古松，喜用秃笔，双管齐下，一为枯枝，一为生干。偶于运笔中有未称意处，辄以手指摸绢素，以为涂改，世人因谓指头画，创于张氏，非也。原张氏以运用秃笔双管见长，未曾以指头作画。倘谓张氏以指头涂抹绢素，为开指头画之先河，则或可耳。

指头作画，与毛笔大不相同，有其特点，亦有其缺点。特点在指头之运墨运线，具有特殊之性能情趣，形成其特殊风格，非毛笔所能替代。故指头画，漏机于张文通，创成于高铁岭（其佩），至今不废，以此也。其缺点在运用指头时，欲粗欲细，欲浓欲淡，大不如运用毛笔为方便。弃便从难，有人谓为"好奇"，或谓为"不近常情"，非无因也。然予作毛笔画外，间作指头画，何哉？为求指笔间，运用技法之不同，笔情指趣之相异，互为参证耳。运笔，常也，运指，变也，常中求变以悟常，变中求常以悟变，亦系钝根人之钝法欤！

高且园从事毛笔画，曾临摹古名画十数年，不能独创一格，深为闷损，虽朝夕思维，苦心冥索，而不能得，忽一日，在作画之余，倦

入假寐，得梦中之触引，创指头作画之别诣（此事在高秉《指头画说》中记载甚详），而风格成矣。此系高氏独开心孔法，与禅家顿悟之理，原无二致。然非慧心特出，与传统画学修养有素者，不能语此。于此可知独树风格之艰难。

高其佩指头画，喜作大幅，气势磅礴，意趣高华。然亦常作小方册页，人物、草虫、山水、花鸟，无不入微。人物之须发耳目口鼻，运指细入毫芒，能在简略中见精工，粗放中见蕴藉，至为难能。然大体用小指甲画成，每于指线之转折处，略见瘦硬而露圭角，故论高氏画风者，谓近吴小仙意趣，即指此而言。然大幅多用生纸作成，或用熟绢，其运指极似"如虫之蚀木"，其运墨又见墨沈之淋漓，出神入化，则在吴氏意趣之外矣。

予作指画，每拟高其佩而不同，拟而不同，斯谓之拟耳。

以生纸作大幅指画，每须泼墨汁，用食指、中指、无名指、小指四指并下，随墨汁迅速涂抹。然要使墨如使指，使指如使意，则意趣磅礴，元气淋漓矣。

指头画之运指运墨，与笔画了不相同，此点用指头画意趣所在，亦即其评价所在。倘以指头为炫奇夸异之工具，而所作之画，每求与笔画相似，何贵有指头画哉？

指头画，易概括，不易复杂，宜写意，不易细整，稍不留意，易蹈狂涂乱抹，怪诞无理之病，每为循规蹈矩、寸步不乱者所侧目。

粗笔之画，须粗中求细，细笔之画，须细中求粗，庶几粗而不蹈粗鲁霸悍之弊，细而不蹈细碎软弱之病。指头画，以指头为画具，易粗不易细，尤宜注意于粗中之细。

指头画，宜于大写，宜于画简古之题材。然须注意于简而不简，写而不写，才能得指头画之长。不然，每易落于单调草率而无蕴蓄矣。

毛笔画，笔到易，意到难。指头画，意到易，指到难，故指头画，须注意于意到指不到之间。

西子盛装，美且丽矣。然盛装往往掩其天真之美，不如在苎罗村捧心颦眉之时，浣纱溪临流浣纱之候，益见其器品之纯朴，意趣之高华也。指头画，系乱头粗服之画种，须以乱头粗服之指趣，写高华纯朴之西子，得矣。高且园有印章云："不过求无笔墨痕。"此语是指头画之极境，亦是毛笔画笔墨之极境。

高青畴（秉）《指头画说》云："公目空千古，气雄万夫，而年近七十，犹悬眼镜临摹古人，何患不惊世也？""目空千古，气雄万夫"为学人不可缺少之气概。然学术无止境，"温故知新"，实为万事之师，而指头画，原须以笔画为基础，高氏年近七十，犹悬眼镜临摹古人，为增指头画更深厚之基础，为求指头画之百尺竿头更进一步也。岂为惊世俗哉？

指头画，为传统绘画中之旁支，而非正干。从事指头画者，必须打好毛笔画之基础。否则，恐易流于率易狂怪，而无底止。

指头画，以食指为主要画具，指甲不宜过长，亦不宜过短，为其着纸时，指尖稍倾斜侧下，既须要指甲着纸，亦须要指尖之肉着纸故也。因指甲着纸作线，有锋棱，易于刻露；指肉着纸作线，能圆实易于滞腻而少骨趣；甲肉两者并用，能画两者之长而破两者之短也。高青畴云："公用指，在半甲半肉间。"甚是。

指头画用指，主要为食指，次为小指与大指，以配合作粗线细线之应用。中指与无名指，只适合于大泼墨时之涂抹而已。

指头画用纸，生宣纸最佳，以其有枯干润湿之变也。然运指运水间，极难适当掌握耳。半生半熟纸次之，全熟纸最下，以其全不沁水，干不易枯，湿又不化，易落平滑板刻诸病，难以奏功耳。

听天阁画谈随笔补遗

艺术为人类精神之食粮，别于人类也无之。然有人类而后有艺术，故最艺术之艺术，亦均由人类进步之需求而产生之也。否则，即非艺术。

宇宙间之画材，可谓触目皆是，无地无之。虽有特殊平凡之不同、轻重巨细之差异，然慧心妙手者得之，均可制为上品。

画事源于古，通于今，审于物，发于学问品德，即能不落凡近矣。

画事，能在落笔前会心于高华旷远处，即不卑成俚俗矣。

画事能在不经意处经意，经意处不经意，即能不落普通画人之思路。

西哲马克思云："欲登科学之高峰，须先寻地狱之门。"画事亦然。近时从事研习画事者，有作"我不入地狱，谁入地狱"之想者乎？吾将拭目以俟之。

逆笔用笔锋而逆行，故易沉着苍老；拖笔用笔肚而斜拖，故易枯率浮滑。云林折带皴，虽拖笔，然仍用笔锋为多也。

用笔忌浮滑。浮乃飘忽不遒，滑乃柔弱无力。须笔端有金刚杵

乃佳。

作画要写不要画，与书法同。一入画字，辄落作家境界，便少化机。张爱宾云："运思挥毫，竟不在乎画，故得于画矣。"

墨非水不醒，笔非运不透，醒则清而有神，运则化而无滞，二者不能偏废。

画之彩色为目赏而存。彩色为众人所喜爱，则为画增光辉矣。如画之作成，其彩色不为众人所心赏，则不如无色矣。

治印家谓布局为分朱布白。即印面文字之安排，重点在于空白之处理。绘画亦然。老子曰："知白守黑。"是矣。

作画须会心于空白处。此谓白者，不仅在于虚能走马之白也。谚曰："一烛之光，通室皆明。"如吾人居住房屋之窗户，透空气，通呼吸。虽细小，然须细心注意之也。宾翁云："作画如下棋，须善于做活眼，活眼多，棋即取胜。"此言好手对局，黑白满盘，空处无多，其计算胜负，每在只多几个活眼而已。

第二辑

名家品论

顾恺之

一　顾恺之的三绝

顾恺之是中国绘画史上最早的卓越的理论家，也是中国绘画史上最早遗留有画迹的大画家。他是生于东晋穆帝初或康帝年间，距现在已是一千六百多年了。他在绘画上的成就，不仅是六朝时代的杰出者，而且在中国绘画发展史上是具有现实主义绘画精神的大宗师。直如永夜中一颗晶光无比的明星，到现在还放射出灿烂光彩，照耀着我们祖国的画坛。

顾恺之的平生事迹，古籍上记载不多。其中可以凭信的，就是散见于刘义庆的《世说新语》、檀道鸾的《续晋阳秋》、丘渊之的《文章录》、许嵩的《建康实录》以及《晋史》的《中兴书》等。其次就是集录于《晋书·文苑传》中的《顾恺之本传》。在画史方面，就是张彦远的《历代名画记》《宣和画谱》几种。除以上诸书外，其他艺林笔记、历代画论等，自然也有品评的资料可以参考。最可惜的，他所著的《顾恺之家传》（见《艺文类聚》），《顾恺之文集》七卷（见《隋书》），均已失传。否则，定有许多关于顾恺之平生事迹及绘画思想等

的记载，可以对顾恺之的种种作更深一层的研究。

丘渊之《文章录》说："顾恺之，字长康。"《晋书·顾恺之本传》及《历代名画记》也说："顾恺之，字长康。"又张彦远、张怀瓘说："恺之，小字虎头。"故世人多称他为顾虎头。他在公历一千六百多年前，生于晋陵的无锡。晋陵，原是郡名，晋代设置的，郡治是在现在的丹徒县。无锡是属于晋陵郡，故《文章录》也说"恺之是晋陵人"。也就是说，顾恺之，是现在的江苏省无锡县人。顾氏，原为江南显族。查《无锡顾氏宗谱》：恺之的父亲，名悦之，字君叔，曾为扬州别驾①，历尚书右丞②；祖父名毗，字子治，在康帝时为散骑常侍③，迁光禄卿④；曾祖父等也都在吴晋做大官，故恺之可说全在名门阀阅中长成的。然他在小的时候，聪颖有才气，博览群书，擅长文学，工诗赋，多艺能，美书法，尤妙绘画。《晋史·中兴书》说："恺之博学有才气。"《历代名画记》也说："恺之多才艺，尤工丹青。"然恺之素性率真、通脱、好矜夸、工谐谑，并带有痴呆的意趣。因此当时的人，称恺之有三绝。《晋书·顾恺之本传》也说："俗传恺之有三绝：才绝、画绝、痴绝。"所说才绝方面：是对恺之的聪颖、多才气、擅文学，多艺能而说的。所说画绝方面：是对恺之的特长绘画而说的。所说痴绝方面：是对恺之的慧黠与好矜夸、工谐谑等而说的。兹简述如下。

① 别驾，官名。顾炎武说："魏晋以来的刺史，犹后世的总督巡抚。"别驾，为刺史辅佐的官吏，又称别驾从事史，从刺史行部别乘传车，故叫别驾。

② 尚书左丞，官名。汉尚书省置左右丞，以辅佐尚书令与仆射。右丞与仆射，皆掌授稟假钱谷诸事。汉以后，历代承袭这个制度。

③ 散骑常侍，官名。魏置散骑常侍。掌规谏，不主事。东晋时，兼掌表诏，系清显之职。

④ 光禄卿，官名。秦时有郎中令。掌宫殿掖门户。汉武帝更名光禄勋，居禁中。自光禄、大中、中散、谏议等大夫，皆属于光禄卿。魏晋以后，不复居禁中。

（甲）才绝

恺之聪颖博学，擅长文辞。他所著的《恺之文集》虽已失传，但其集中的精彩篇章，仍多为后人所传诵，而遗留到现在的，尚有《虎丘山序》《凤赋》《冰赋》《观涛赋》《筝赋》《四时诗》《水赞》等，借以知道顾恺之在文学上成就的一斑。兹节录《观涛赋》于下。

观涛赋

临浙江以北眷，壮沧海之洪流。水无涯而合岸，山孤映而若浮。既藏珍而纳景，且激波而扬涛。其中则有珊瑚明月，石帆瑶瑛，雕鳞采介，特种奇名。崩峦填壑，倾堆渐隔，岑有积螺，岭有悬鱼。谟兹涛之为体，亦崇广而宏浚。形无常而参神，期必来而知信。势刚凌以周威，质柔弱以协顺。

又《晋书·顾恺之本传》说："尝为《筝赋》成，谓人曰：'吾赋之比嵇康[①]《琴赋》，不赏者，必以后出相遗，深识者，亦当以高奇见贵。'"他的意思，就是说："我所做的《筝赋》，可以比嵇康所做的《琴赋》。倘不加以赏识，必定是因我的《筝赋》后出而相遗弃；深于赏鉴的人见到我的《筝赋》，也当以我做得高奇而见珍贵。"在这段话中，可以知道恺之对于自己在文学上的成就，是十分自负的。兹节录其《筝赋》于下：

[①] 嵇康，三国魏人，字叔夜。有奇才，博洽多闻，好庄老。官至中散大夫。故世人称他为础中散。《琴赋》见《嵇中散集·二卷》。

筝赋

其为器也，则端方修直，天隆地平；华文素质，烂蔚波成。君子嘉其斌丽，知音伟其含清。馨虚中以扬德，正律度而仪形。良工加妙，轻缛璘彬。玄漆缄响，庆云被身。

顾恺之，不但在赋的方面很自负，对于诗的方面，也与赋同样的自负。《续晋阳秋》说："义熙初，为散骑常侍，与谢瞻[①]连省，夜于月下长咏，自谓'得前贤风制'，瞻每遥赞之，恺之得此，弥自力忘倦；瞻将眠，语捶脚人令代，恺之不觉有异，遂申旦而后止。"可知道恺之对诗学的自信与忘我的爱好。兹录《四时诗》及《水赞》于下。

四时诗

春水满四泽，夏云多奇峰，秋月扬明辉，冬岭秀孤松。

水赞

湛湛若凝，开神以质；乘风擅澜，妙齐得一。

吾国的书法，自汉代的蔡邕、三国的钟繇以后，已成为与绘画并立的艺术品，极为广大民众所重视。到了两晋，尤相习成风，书家辈出，为吾国书法最高峰时代。顾恺之恰巧生长在这个时代，凭他的聪明才气，造成他对书法的研究与成功。当时与王羲之、王献之齐名的

① 谢瞻，谢绚弟，字宣远。六岁能做文章，与族弟灵运俱有盛名。官至中书侍郎。

书法大家羊欣①，常常和他讨论书法。刘义庆《世说新语》说："桓大司马每请长康与羊欣论书画，竟夕忘倦。"唐张怀瓘《书断》也说："顾长康，亦善书。"原来顾恺之是沉醉于文学艺术的人，不论写作诗文书画，或讨论诗文书画，总是把他全副的体力精神放在诗文书画里面，故能竟夕忘倦，及申旦而后止。《世说新语》雅量第六"夏侯太初"条注说："顾恺之尚有《书赞》的著作。"它的内容，虽难断定，以意推测，恐系对于魏晋诸书法家评量甚多，与他所著的《魏晋名臣画赞》相似。然顾恺之的书迹，遗留到现在的，只有《女史箴图》上所插写的"女史箴"。《戏鸿堂帖目》②有"女史箴真迹十二行"的刊载。《我川书画记》并收有董玄宰其昌的一段记载说："顾虎头画《女史箴》并书，余刻其书于《戏鸿堂帖》，大类子敬③《洛神十三行》，亦似虞永兴④意，永兴曾见之耳。"

以上所举的，就是各古籍中对于顾恺之多才情艺能所散见的记载。也就是世人对顾恺之认为有才绝的根据。

（乙）痴绝

顾恺之对于痴绝的事例，可分为"好谐谑""率真通脱""痴黠""好矜夸"四项。《晋书·本传》说："温薨后，恺之拜桓温⑤墓赋诗说：

① 羊欣，泰山人，字敬元。泛览经集，工书法，尤长隶体。父名不疑，做乌程令时，欣年十二岁。王献之为吴兴太守，很知爱他。官至新安太守。

② 《戏鸿堂帖》，明董其昌所刻。顾恺之插写《女史箴图》女史箴书迹，董其昌曾将它收入在《戏鸿堂帖》中。

③ 王献之，字子敬，羲之子。高迈不羁，工书法、尤长草隶。他曾写有曹子建《洛神赋》书迹，到宋时仅有十三行，故称"洛神十三行"。

④ 虞世南，唐余姚人，字伯施。太宗时为宏文馆学士，后封永兴县公。故后人称他为虞永兴。长文辞，尤工书法，书法承学于智永和尚。

⑤ 桓温，字元子。初拜驸马都尉，定蜀，攻前秦，破姚襄，威权日盛。官至大司马。恺之曾在他的下面做过参军。

'山崩溟海竭，鱼鸟将何依？'或问恺之说：'卿凭重桓公乃尔，哭状其可见乎？'恺之答说：'声如震雷破山，泪如倾河注海。'"《世说新语》说："顾长康作殷荆州①佐，请假还东，尔时例不给布帆，顾苦求之，乃得发。至破冢②，遭风，大败，作笺云：'地名破冢，真破冢而出，行人安稳，布帆无恙。'还至荆州，人问以会稽山川之状；恺之说'千岩竞秀，万壑争流，草木蒙茏，若云兴霞蔚。'"据《晋书·顾恺之本传》记载，"桓温引恺之为大司马参军③，甚见亲昵。"桓温所以对顾恺之亲昵的理由，自然是因恺之有才能，并有通脱、诙谐等的态度。而恺之也以桓温为相知者，甚为倚重。故恺之拜桓温墓时有"山崩溟海竭，鱼鸟将何依"的诗句，不作史学家、道德家、成功失败等的论断，全从亲昵、倚重的感情上出发。而当时的一般人，也知道恺之的做人态度，不以恺之为阿私附好，仅引问恺之，使恺之作"声如震雷破山，泪如倾河注海"的诙谐答语。因为他好诙谐，当时和他接触的人，都很欢喜他，愿意和他接近。故《晋书·本传》也说："恺之好谐谑，人多爱狎之。"以上是顾恺之好谐谑的事例。

《晋书·本传》说："桓玄④时与恺之同在仲堪座，共作了语⑤，恺之先曰：'火烧平原无遗燎。'玄曰：'白布缠棺竖旒旐。'仲堪曰：

① 殷仲堪，殷凯的从弟。有才藻，能清言，因父病，执药挥泪，遂眇一目。孝武时，授荆益宁三荆军事，世人因称他为殷荆州。顾恺之也曾在他的下面做过参军。

② 破冢，洲名。在湖北华容县。

③ 参军，官名。始于后汉，参与军中文书机密等。与民国各将中府参谋相似。

④ 桓玄，桓温的庶子。字敬道，自负才地。隆安中，西平荆雍，加都督荆江八州军事，树用心腹，兵马日盛。举兵反，人建康，称帝改元。后为刘毅等所诛。

⑤ 了语，就是"完了的句语"。

'投鱼深渊放飞鸟。'① 复作危语②，玄曰：'矛头淅米剑头炊。'③ 仲堪曰：'百岁老翁攀枯枝。'④ 有一参军曰：'盲人骑瞎马，临深池。'仲堪眇目，惊曰：'此太逼人。'因罢。"又《世说新语》说："顾长康啖甘蔗，先食尾，人问所以。云：'渐至佳境。'"以上是顾恺之率真通脱的事例。

《续晋阳秋》说："顾恺之，曾以一厨画寄桓玄，皆其绝者，深所珍惜，悉糊题其前。玄乃发厨后取之，好加理后；恺之见封题如初，而画并不存。直云：'妙画通灵，变化而去，如人之登仙。'"这段记载，亦见《晋书·本传》，可用《历代名画记》所载："桓玄性贪，欲使天下的法书名画尽归己有。"《晋中兴书》所说："刘牢之⑤遣子敬宣，诣玄请降，玄大喜，陈书画共观之"以为实证。桓玄在当时是一个权倾内外的人物。窃取恺之橱中所心爱的绘画，这自然是出于桓玄的贪心，而非出于戏弄。如说要寻根究底，必然会弄成僵局，不如顺势装呆为妙。故说："妙画通灵，变化而去，如人之登仙。"这就是恺之慧黠之点。宋明帝《文章志》说："桓温云：'顾长康体中痴黠各半，合

① "火烧平原无遗燎"，是说"大火燎原，无所遗漏"。换言之，即一烧而完的意思。"白布缠棺竖旒旆。"晋代出丧礼节，须以白布缠棺，前有旗旛为导，故说树旒旆。一个人到这个时候，就是什么都完了的时候。"投鱼深渊放飞鸟"，是说"将鱼投在深渊之中""飞鸟放出樊笼之外"，是永不回来的。

② 危语，就是"危险的句语"。

③ 矛头淅米剑头炊，是说兵戈扰乱的时候，老百姓的生活如在矛头上淘米，剑头上烧饭，是十分危险的。

④ 百岁老人攀枯枝。百岁老人，是衰老极点的人。他的生命，本来无时不在危险中。而他却攀在极易断的枯枝上，自然险之又险了。

⑤ 刘牢之，彭城人。字道坚，沉毅多计划。太元初，谢玄镇广陆，募劲男，牢之应选，领精锐为前锋。百战百胜，威名甚盛，进号镇北将军。朝廷命讨桓玄，牢之惧不能制，又虑平玄之后，功盖天下，将不能容，因遣子敬宣降玄。

而论之，正平平耳。"又《晋书·本传》说："尤信小术，以为求之必得。桓玄尝以一柳叶绐^①之曰：'此蝉所翳叶也。取以自蔽，人不见己。'恺之喜，引以自蔽，玄就溺焉。恺之信其不见己也，甚以珍之。"又《历代名画记》说："常悦一邻女，乃画女于壁，当心钉之，女患心痛，告于长康，拔去钉，乃愈。"这节记载，亦见《幽明录》与《搜神记》而少有不同。至于拔去画像上所钉之钉，心痛就霍然痊愈，可说全出于迷信附会，不足为据。但顾恺之处于封建社会的礼教下，出此无聊的举动，这也可说是顾恺之一种痴呆的表现了。以上是顾恺之痴黠的事例。

又顾恺之的性情，在诙谐、通脱、率真、痴黠以外，也很欢喜夸张自己。《中兴书》说："恺之博学有才气而自矜尚。"《晋书·本传》也说："恺之矜伐过实，少年因相称誉，以为戏弄。"所说矜伐、戏弄一点，如与谢瞻连省，月下长咏，"弥自力忘倦"，桓玄以"柳叶就溺"以及《筝赋》的自负等等，均是实例。这也与恺之痴绝方面有关。

（丙）画绝

顾恺之原为多才多艺的人，而尤以擅长绘画为特出。故各旧籍上，对他绘画的记载也较多。《京师寺记》说："兴宁中，瓦官寺^②初置，僧众设会，请朝贤鸣刹注疏^③，其时士大夫莫有过十万者。既至长康，直打刹^④注百万。长康素贫，众以为大言。后寺僧请勾疏，长

① 绐音殆，作欺骗解。

② 瓦官寺。《佛祖统记》说："瓦官寺，在金陵凤凰台，又名瓦棺寺。晋哀帝时所创立。寺中有瓦官阁，高三十五丈。"李太白诗："一风三日吹倒山，白浪高于瓦官阁。"

③ 鸣刹注疏。刹、系佛寺的别称。分条注写，叫注疏。"请朝贤鸣刹注疏"，就是请当时的贤士大夫，来寺中鸣钟打鼓、宏远佛寺的声名，并疏注捐款之意。

④ 打刹。世俗赌钱时压钱，叫打注。晋时将钱捐用在佛寺上，叫打刹，是当时俗语。

康曰：'宜备一壁。'遂闭户，往来一月余，所画维摩诘 [1] 一躯，工毕，将欲点眸子，乃谓寺僧曰：'第一日观者，请施十万；第二日可五万；第三日可任例责施。'及开户，光照一室，施者填咽，俄而得百万钱。"《历代名画记》说："恺之尝画'中兴帝相列像'，妙及一时。"《世说新语》说："尝欲图殷仲堪，仲堪有目疾，固辞。恺之曰：'明府正为眼耳；若明点瞳子，飞白拂上，使如轻云之蔽月，岂不美乎？'仲堪乃从之。"又说："顾长康画谢幼舆 [2] 在岩壑里。人问其所以，顾曰：'谢云，一丘一壑，自谓过之。此子宜置丘壑中。'"《晋书·本传》中说："恺之每重嵇康 [3] 四言诗，因为之图。恒云：'手挥五弦易，目送归鸿难。'"《世说新语》又说："顾长康画裴叔则 [4]，颊上益三毛，人问其故。顾曰：'裴楷，隽朗有识具，此正是识具，看画者寻之，如有神明，殊胜未安时。'"《世说新语》又说："顾长康画人，或数年不点目睛，人问其故。顾曰：'四体妍媸，本无阙少，于妙处传神写照，正在阿堵 [5] 中。'"以上种种，均是顾恺之关于画绝的事例。

原来东晋的王朝，继八王之乱以后，仅保有江南半壁之地。它的

① 维摩诘，人名。旧译净名，新译无垢。佛在世，系毗耶离城的居士。自妙喜国化生而来。委身在俗，又称维摩居士。故顾恺之、李公麟等画维摩诘像，均作清羸示病之容，隐机忘言之状，不绘印度服装及佛菩萨形象。

② 谢鲲，晋夏阳人，字幼舆，通简有高识，明帝在宫见他，问他说："卿自谓何如庾亮？"答说："端委朝堂，使百僚准则，鲲不如亮。一丘一壑，自谓过之。"

③ 嵇康四言诗，见嵇中散集第一卷。诗题"兄秀才公穆入军赠诗十九首"其中一首说："息徒兰圃，秣马华山。流磻平皋，垂纶长川。目送归鸿，手挥五弦。俯仰自得，游心太玄。嘉彼钓叟，得鱼忘筌。郢人逝矣，谁可尽言？"

④ 裴楷，字叔则。美容仪，精老易，隽朗有识具，弱冠就知名当世。官至中书令，与张华、王戎并参机要。性宽缓，与物无忤。亦淡退，不乐处要势。

⑤ 阿堵，是当时的俗语。当"这个"二字解。

政权几全依赖于豪门贵族的均势维持。在平时的时候，豪门权贵间的斗争，原是非常惨烈。如桓玄、殷仲堪的情况，就是最当前的实例。托迹于权贵豪门下的幕僚食客等等，周旋于这种斗争之间，也自然不能不心怀戒惧，以求生命的安全。顾恺之竟凭他阀阅门第的出身，和他三绝的特点，能在年青时，就被桓温大司马引为参军，并非常亲昵。《晋书·本传》也说："后为殷仲堪参军，亦深被眷接。"自然也就是顾恺之凭他三绝的特点，得以清客或谈助之士的姿态，周旋于当时的豪门贵族以及胜流名士之间。如桓温、谢安、谢瞻、桓玄、羊欣、殷仲堪等，亲昵交好，无所间隔。这自然是顾恺之沉醉于艺术文学、淡于名利地位，以"痴黠参半""明哲保身"的办法，以达到他艺术最高的成就。那么世人评顾恺之的痴，实非真痴。评他的黠，确是真黠了。而他的所以痴所以黠的目的，也就是为他终身沉醉于最高文艺上的成就。

二　顾恺之绘画的师资传授、后代品评及其生卒著作

（甲）顾恺之绘画的师资传授

顾恺之绘画的师承，据《历代名画记·叙师资传授南北时代》中说："顾恺之、张墨、荀勖，师于卫协。"又说："卫协师曹不兴。"卫协，原以能画有名于晋初。《抱朴子》说："卫协、张墨并为画圣。"又孙畅之《述画记》说："上林苑图，协之迹最妙。"并且顾恺之论画中，对卫协的《大烈女》与《七佛》及《毛诗北风图》备及推崇。谢赫也说："古画皆略，至协始精，六法颇为兼善，虽不备赅形似，而妙有气韵，凌跨群雄，旷代绝笔，在第一品曹不兴下，张墨、荀勖上。"那么顾恺之的师于卫协、张彦远定有他可靠的根据而无可怀疑

的。《历代名画记》说："卫协师于曹不兴。"曹不兴，吴人。世称为江南画家之祖。又说："吴赤乌中，不兴之青溪，见赤龙出水上，写献孙皓，皓送秘府。至宋朝陆探微见画，欢其妙；因取不兴龙置水上，应时蓄水成雾，累日雾霈。"则卫协之师曹不兴，张彦远也定有同样可靠的根据，而无可怀疑的。

在顾恺之绘画的传授方面来说：《历代名画记》叙师资传授中称："陆探微师于顾恺之。"陆探微，吴人。常侍从宋明帝从事丹青之妙。顾、陆同生长于江南地区。兼以晋宋两代相连，时间不远。则陆的师承于顾，自无问题。《历代名画记》说："孙尚子师于顾、陆、张（僧繇）、郑（法士）。"又说："田僧亮、杨子华、杨契丹，郑法士、董伯仁、展子虔、孙尚子、阎立本、阎立德，并祖述顾、陆。"明汪珂玉《珊瑚网》说："唐吴道子早年常摹顾恺之画，位置笔意大能仿佛。宣和、绍兴① 便题作真迹，不可察也。"《东观余论》说："周昉设色浓淡，得顾、陆旧法。"《宣和画谱》说："公麟始学顾、陆与僧繇、道玄及前世名手佳本，乃集众善，以为己有。"《米芾画史》说："李公麟病右手三年余，始画，以李尝师吴生，终不能去其气。余乃取顾高古，不使一笔入吴生。"明何良俊论白描画说："画家各有传派，不相混淆。如人物，其白描有二种：赵松雪出于李龙眠，李龙眠出于顾恺之。此所谓铁线描。马和之、马远，则出于吴道子，此所谓兰叶描也。"据以上种种，知道顾恺之之近师卫协，远师曹不兴。成一种江南风格。晋以后的画家，师承或祖述顾恺之的，除以上所述的各大家外，凡人物作家而能作铁线描者，或多或少地都与顾恺之的作风技法有关。吴道子虽创兰叶描，自成系统；然他中年所作莼菜条的描法，

① 宣和，宋徽宗赵佶的年号。绍兴，宋高宗赵构的年号。宣和、绍兴即代赵佶、赵构二人。

亦从顾恺之铁线描中变化而来。故顾恺之真是吾国人物画家中左右历代风气的大宗师了。

（乙）顾恺之绘画后代评论家的品评

顾恺之的绘画，在师资传授方面，既得如此的重要地位。然而吾国后代的评论家，对顾恺之绘画的成就上将有怎样的品评呢？兹简单介绍如下：

《晋书·本传》说："恺之尤善丹青，图写特妙。谢安①深重之，以为自苍生以来未之有也。"

《画断》说："顾公运思精微，襟灵莫测，虽寄迹翰墨，其神气飘然在烟霄之上，不可以图画间求。象人之美，张得其肉，陆得其骨，顾得其神。神妙无方，以顾为最。"

《历代名画记》说："自古论画者，以顾生之迹，天然绝伦，评者不敢一二。"

又说："上古之画，迹简意淡而雅正，顾陆之流是也；中古之画，细密精致而臻丽，展郑之流是也；近代之画，焕烂而求备；今人之画，错乱而无旨；众工之迹是也。"

张彦远论顾、陆、张、吴用笔中说："顾恺之之迹，紧劲连绵，循环超忽，调格逸易，风趋电疾，意存笔先，画尽意在，所以传神气也。"

又说："顾、陆之神，不可见其盼际，所谓笔迹周密也。"

张彦远《论画体工用拓写》中说："遍观众画，唯顾生画古

① 谢安，晋阳夏人，字安石。少有重名，隐居不出，当时的人说："安石不出，其如苍生何？"年四十余始出为桓温司马，与侄玄等大败苻坚于淝水有功，官至太保。

贤，得其妙理，对之令人终日不倦，凝神遐想，妙悟自然，物我两忘，离形去智，身固可使如槁木，心固可使如死灰，不亦臻于妙理哉？所谓画之道也。顾生首创维摩诘像，有清羸示病之容，隐机忘言之状。陆（探微）与张（僧繇）均效之，终不及矣。"

然而南齐谢赫对顾恺之绘画的品评，却与以上所品评的略有不同。

谢赫的《古画品录》说："深体精微，笔无妄下，但迹不逮意，声过于实。"谢赫下了上节评论以后，就将顾恺之的绘画列在第三品姚昙度下毛惠远上。这样的品评与排列，其原因是为谢赫的绘画，全注意于对象形体的表现和他用笔的细致，色彩的艳丽。与顾恺之绘画重视对象内在神情性格的态度相比较，自然远有所出入了。故姚最品评谢赫的画说："点刷精妍，意存形似，目想毫发，皆无遗失。至于气韵，未穷生动之致，笔路纤弱，不付雅壮之怀。"因此谢赫在品评绘画方面，也自然以自己作画的态度为评画的态度，与其他的评论家有所参差了，李嗣真说："顾生思侔造化，得妙物于神会，足使陆生（探微）失步，荀侯（勖）绝倒；以顾之才流，岂合甄于品汇，列于下品，尤所未安，今顾、陆同居上品。"陈姚最说："顾公之美，独擅往策，荀、卫（协）、曹（不兴）、张（僧繇），方之蔑①然，如负日月，似得神明，概抱玉②之徒勤，悲曲高而绝唱，分庭抗礼，未见

① 蔑，音灭，作"小"字解。《扬子法言》曾有"视日月而知众星之蔑"的话。"方之蔑然"，就是说荀、卫、曹、张与顾恺之相比，是很微小而无光彩了。

② 韩非子说："楚人和氏，得玉璞于楚山中，献之厉王，玉人相之，曰：'石也'。王以为诳，则其左足。复献于武王，玉人相之，曰：'石也'。王又刖其右足。文王即位，和抱璞而哭于楚山之下三日三夜，泪尽继之以血。王使人断之，果得美玉焉。"

其人。"唐张怀瓘说："书则顾陆比之钟（繇）张（芝），僧繇比之逸少①，俱为古今独绝，岂可以品第拘！谢氏黜顾，未为定鉴。"《宣和画谱》也说："恺之，世以为天才杰出，独立无偶，妙造精微，虽荀卫曹张，未足以方驾也。谢赫以为迹不逮意，声过于实，岂知恺之者？"其余对顾恺之绘画的评论尚多，从略。

总以上种种，知道历代大评论家，对顾恺之的评价，可归纳为以下四条：

（一）在顾恺之绘画成就上而说："似得对象的神明，如负有日月所有的光辉。"

（二）以顾恺之的天才说："是独立无偶的杰出者，自苍生以来所未曾有。"

（三）在顾恺之的绘画运思上说：是"思侔造化""襟灵莫测"，"凝神遐想，妙悟自然"，而达到"离形去知，物我两忘"的境地。

（四）在顾恺之画面的表达上说：是"天然绝伦，神气飘然在烟霄之上"，不可在图画间去追求它。"荀、卫、曹、张，是不能和他相比的。"

按以上的结语，历代评论家，对顾恺之绘画评论之高，真有前无古人，后无来者之概。因此对谢赫将顾恺之列于第三品姚昙度下毛惠远上一点，深抱不平。姚最对谢赫的品评竟有"慨抱玉之徒勤，悲曲高而绝唱"的感叹。

（丙）顾恺之的生卒及其著作

顾恺之的生卒无考，仅在《京师寺记》中载有顾恺之，在兴宁

① 王羲之，字逸少。官右军将军，会稽内史。世称王右军。工书法，他所写的《兰亭集序》，最为世人所贵重。

中画瓦棺寺维摩诘像，与檀道鸾《续晋阳秋》、丘渊之《文章录》中所载"义熙初为散骑常侍"及《晋书·本传》中所载"年六十二，卒于官"三点。故顾恺之的生卒年间，只能用这三点的记载联结起来作大概的推算，如说恺之的卒年为义熙二年，即公元406年，那么恺之的生年是穆帝永和元年，即公元345年。到兴宁二年，即公元364年，恺之已是二十岁。兴宁共计三年，大概顾恺之画瓦棺寺，就是这一年了。如说恺之早生一年，生于康帝建元二年，即公元344年，那么到兴宁二年，恺之是二十一岁。以恺之画瓦棺寺艺能成就上说，在二十一岁的一年，画瓦棺寺，很为适当。但是他的卒年，是在义熙元年了。与"义熙初为散骑常侍"及"年六十二，卒于官"两句话合起来看，似嫌早些。如说恺之生于穆帝永和二年，那么到兴宁二年，恺之是十九岁。十九岁画瓦棺寺又似嫌年龄稍轻，那么画瓦棺寺以兴宁三年为合适。然而恺之的卒年，是在义熙三年了。以上三种推算，当以生于穆帝永和元年，卒于义熙二年较为适中。

顾恺之能文能艺，并勤于著述，故著作殊多。除上所提的《顾恺之文集》及《顾恺之家传》外，尚有《启蒙记》《启疑记》《书赞语林》《魏晋名臣画赞》《魏晋胜流画赞》《论画》《画云台山记》七种。合《文集》及《顾恺之家传》计九种。《启蒙记》《启疑记》均见郑樵《通志》。《晋书·本传》也说："著有文集及启蒙记行世。"《书赞语林》见《世说新语》雅量第六夏侯太初条注。《魏晋名臣画赞》见《历代名画记》，并说："评量甚多。"依此推想，那么《名臣画赞》，定为顾恺之画论中分量最多的一部著作。除《魏晋胜流画赞》《论画》《画云台山记》三种，附录于《历代名画记》《顾恺之传》后，借以流传至今外，其余均已遗失。至为可惜。此外尚有其他著作与否，已无记载，无法加以判断了。

三　顾恺之的画迹

顾恺之平生所作的画迹，可说相当多。兹录各著录中所常见者于下。

唐裴孝源《贞观公私画史》中所录，计十七点：

（1）司马宣王像。（2）谢安像。（3）刘牢之像。（4）桓玄像。（5）列仙像。（6）康僧会像。（7）沅湘像。（8）三天女像。（9）八国分舍利像。（10）木雁图。（11）水府图。（12）庐山图。（13）樗蒲会图。（14）行龙图。（15）虎啸图。（16）虎豹杂鸷鸟图。（17）凫雁水洋图。

上十七点，前五点系梁《太清目》所载。内九点系隋朝官本。

唐张彦远《历代名画记》中所录，计二十九件，三十八幅：

（1）异兽古人图。（2）桓温像。（3）桓玄像。（4）苏门先生像。（5）中朝名士图。（6）谢安像。（7）阿谷处女扇图。（8）招隐鹅鹊图。（9）笋图。（10）王安期像。（11）列女仙。白麻纸。（12）三狮子。（13）晋帝相列像。（14）阮修像。（15）阮咸像。（16）十一头狮子。白麻纸。（17）司马宣王像。一素一纸。（18）刘牢之像。（19）虎豹杂鸷鸟图。（20）庐山会图。（21）水府图。（22）司马宣王并魏二太子像。（23）凫雁水鸟图。（24）列仙画。（25）木雁图。（26）三天女图。（27）行三龙图。（28）绢六幅图。山水、古贤、荣启期、夫子、阮湘、并水鸟。（29）屏风、桂阳王美人图、荡舟图、七贤、陈思王诗。

以上三十八幅中八幅与《贞观公私画史》所载相同。列女像、列女仙；三天女图、三天女像；阮湘像、阮湘；庐山会图、庐山图；行龙图、行三龙图、凫鸟水洋图、凫雁水鸟图，是否相同，无可查考。倘系相同，则《历代名画记》中所载的画迹，比《贞观画史》中所载多二十四幅。

除上二书所记载外，尚有《宣和画谱》所记录的九点。兹录于下：

（1）净名居士图。（2）三天女美人图。（3）夏禹治水图。（4）皇初平牧羊图。（5）古贤图。（6）春龙出蛰图。（7）女史箴图。（8）斫琴图。（9）牧羊图。

上所载的三天女美人图，与《贞观公私画史》所载的三天女像，《历代名画记》所载的三天女图，是否相同，无可查考。古贤图是否与绢六幅中的古贤相同，也无可查考。其余七幅，均未见于《贞观公私画史》及《历代名画记》。唐宋相距不远，三书的著录，竟不同如此，殊可怪异。

除以上所摘录的画迹以外，散见于其他各书籍中的，尚有下列诸点：

（1）殷仲堪像。（2）荣启期像。（3）招隐图。（4）裴楷像。（5）谢鲲像。（6）卫索像。（7）列女图。（8）魏晋胜流画像。（9）魏晋名臣画像。（10）清夜游西园图。（11）维摩天女飞仙图。（12）雪霁望五老峰图。（13）水阁围棋图。（14）竹图。（15）洛神赋图。（16）禹贡图。（17）勘书图。（18）射雉图。（19）宣王姜后免冠谏图。（20）王戎像。（21）强项图。等等。

清夜游西园图，郭若虚《图画见闻志》论它的流传颇详。维摩天女，长二尺，又名小身维摩，又名净名天女，见宋米芾《画史》。顾恺之寺壁画迹，最有名的就是瓦棺寺维摩诘像。《历代名画记》说："会昌五年，武宗毁天下寺塔，两京各留三两所。故名画在寺壁者，唯存一二。当时有好事者，或揭取陷于屋壁，已前所记者，存之盖寡。先是宰相李德裕①镇浙西，创立甘露寺②，唯有甘露寺不毁。取管

① 李德裕，唐赞皇人。卓荦有大节。敬宗时为浙西观察史，武宗时以淮南节度使入相。当国六年，决策制胜，威权独重，封卫国公。

② 甘露寺，在江苏丹徒县北固山第一峰，旧传孙吴所建。唐李德裕施宅后地，增拓而成。

内诸寺画壁置于寺内。大约有顾恺之画维摩诘、陆探微菩萨、张僧繇神、吴道子鬼神等三十六壁。"《历代名画记》又说:"顾画维摩,初置甘露寺中,后为庐尚书简辞①所取,宝于家以匣之。大中七年,今上因访宰臣,此画遂诏寿州刺史庐简辞,求以进,赐之金帛,以画示百僚后,收入内。"这幅顾恺之最有名的壁画维摩诘,自入了唐内府以后,竟如石沉大海,再看不见它的踪迹了。

顾恺之一生的画迹,当然不止以上的数字,这可在顾恺之一橱画寄桓玄的家里,竟成为"妙画通灵,变化而去"的一件轶事上知道大概。考顾恺之的画迹,绢素多于寺壁,也常用麻纸作画。他平时深所爱惜宝藏在自己画橱里的画件当然是用纸和绢素所画成。那么这橱里的画件,自然不会是几点,或多至几十点。《贞观公私画史》《历代名画记》等所著录的画件中或有橱中通灵的珍品在内也未可知。然大部分的品件一定在不关心中被毁损而无所记录了。

无论哪一民族,哪一画家,对于遗留下来的画迹。要保存非常长久,是不可能的。故顾恺之的作品,到了宋代已逐渐减少。这可在《历代名画记》与《宣和画谱》中对顾恺之画迹的著录数字上作一比较就可清楚。到了现在仅仅留存有《女史箴图》《洛神赋图》《列女图》三卷宋人摹本及传顾恺之作的《斫琴图》一件,可作为顾恺之画风技法的研究。俗语说:"纸寿千年,绢寿八百,而壁画大有不及五百年之概。"真是无可奈何的事。

总以上顾恺之的绘画题材而论,知道恺之不仅擅长道释、人物、肖像诸项,而且山水、花卉、走兽、飞鸟、龙鱼等等,无不兼长。如《庐山图》《云台山图》《雪霁望五老峰图》等均以山水为主材的山水

① 庐简辞,字子策,由进士第入迁侍御史。习知法令及台阁旧事,官至忠武节度使。

画。《笋图》《竹图》等，均是花卉范围内的花卉画。《十一头狮子图》《虎啸图》《虎豹杂鸷鸟图》等，均是以走兽为主要题材的走兽画。《凫雁水鸟图》绢六幅中的水鸟等，均是以飞鸟为主要题材的翎毛画。《春龙出蛰图》《行龙图》等，均是以鱼龙为题材的鱼龙画。故顾恺之既可说是"吾国山水画、花卉画的远祖"，也可说是吾国古代画家中全能的画圣。

四　顾恺之《女史箴图》《洛神赋图》的概略

顾恺之的绘画品件，遗留到现在的，只有《女史箴图》《洛神赋图》《列女图》①三种。又加以传顾恺之所作的《斫琴图》一种，计四种。《斫琴图》，虽相传为恺之的作品，但是否确系恺之所作，历代鉴赏家没有人敢加以肯定。《列女图》，是列女传中的插画，构图命意，较为简单，不足为恺之作品的代表。可作为顾恺之画风技法上的观摩研究的，自然要算《女史箴》及《洛神赋》二图了。

（甲）《女史箴图》

晋初惠帝时，贾后专权，极妒忌，多权诈，荒淫放恣，务为奸谋，张华②因作《女史箴》以为鉴戒。全文长三百三十四字。当时的人对于这篇箴文，认为是"苦口陈箴，庄言警世"的名作。顾恺之就以这篇名作来做他插图性的画题。在封建制度的社会下，是一普通的事件。

① 《列女传》，书名。汉刘向撰，七卷。又续传一卷，不知是谁写作的。或说班昭，或说项原，皆没有确据。内分母仪、贤明、仁智、贞顺、节义、辨通、孽嬖七个项目。四库著目题为《古列女传》。

② 张华，晋方城人。字茂先。学业优博，辞藻温丽，图纬方伎之书，无不详览，伐吴，华以为必克，功成后，封广武侯。著有《博物志》，时人比他是子产。

　　考顾恺之制作《女史箴图》的时间，大约在公元 380 年至 400 年间，即公元 3 世纪的时候。距离现在已有一千五百年的光景。在吾国的卷轴画方面来说，除最近在长沙周墓中所发现的帛画以外，这幅《女史箴图》是最古的了。自然是极有历史性而可珍贵的名迹。

　　这幅《女史箴图》高约八市寸，长约丈二市尺。虽系横卷形式，然内容却分为九段。画与箴文相互参差插入。此图原为清内府所藏，公元 1900 年庚子之役，八国联军入北京，为英军所掠。现存英国伦敦大英博物馆中。以致国内从事研究顾恺之绘画者，仅能看到此图的印刷品，而不能看到真迹，至可怅惘。兹录《女史箴》全文如左〔下〕：

女史箴

　　茫茫造化，两仪既分；散气流形，既陶既甄；在帝庖牺，肇经天人；爰始夫妇，以及君臣；家道以正，王猷有伦。妇德尚柔，含章贞吉，婉嫕淑慎，正位居室；施衿结缡，虔恭中馈；肃慎尔仪，式瞻清懿。樊姬感庄①，不食鲜禽；卫女矫桓②，耳忘和音；志励义高，而二主易心。玄熊攀槛，冯媛③趋进；夫岂无畏，知死不吝。班婕④有辞，割欢同辇；夫岂不怀，防微虑远。道罔

① 樊姬感庄，樊姬，楚庄王夫人，王即位，好狩猎。姬谏不止，于是不食禽兽之肉三年，王改过。勤于政事。见《列女传》。

② 卫女矫桓，卫姬，齐桓公夫人，卫侯之女。桓公好淫乐，姬为之不听郑卫之音，以感化桓公。其后桓公立姬为夫人。见《列女传》。

③ 冯婕妤，名媛。元帝时入宫为婕妤。帝幸虎圈，有熊破圈而出；欲上殿，婕妤直前当熊而立，元帝以此倍敬重之。

④ 班婕妤，况女。贤才通辩，成帝选入后宫。大幸，为婕妤。帝游后庭，欲同辇，婕妤辞说："观古图画，皆有名臣在侧，三代末主，乃有嬖幸，今欲同辇，得近似之乎？"成帝善其言而止。

隆而不杀，物无盛而不衰；日中则昃，月满则微；崇犹尘积，替若骇机。人咸知修其容，莫知饰其性；性之不饰，或愆礼正；斧之藻之，克念作圣。出其言善，千里应之，苟违斯义，同衾以疑。夫出言如微，而荣辱由兹，勿谓幽昧，灵鉴无象；勿谓玄漠，神听无响；无矜尔荣，天道恶盈；无恃尔贵，隆隆者坠；鉴于小星①，戒彼攸遂，比心螽斯②，则繁尔类。欢不可以黩，宠不可以专；专实生慢，爱极则迁，致盈必损，理有固然。美者自美，翩以取尤，冶容求好，君子所仇，结恩而绝，实此之由。故曰翼翼矜矜，福所以兴；静恭自思，荣显所期。女史司箴，敢告庶姬。

现查《女史箴》全图，计九段。第一段画汉元帝与"玄熊攀槛，冯媛趋进"的故事，而插题的箴文已失。第二段画汉成帝班婕辞辇的故事。插题的箴文是"班婕有辞"至"防微虑远"四句。第三段是画冈峦复叠，一蹲虎伺一野马，从山后转出獐、兔，山上日月，左右相向，山下一人跪而张弩。插题的箴文是"道冈隆而不杀"至"替若骇机"六句。第四段画二后梳饰。插题箴文是"人咸知修其容"至"克念作圣"六句。第五段画匡床，床帏间，男妇相背，红襦侧坐。男子揭帏作仓猝而起的情状。插题的箴文是"出其言善"至"同衾以疑"四句。第六段画夫妇并坐，姜御二人旁侍，群婴罗膝下。插题的箴文是"夫言如微"至"则繁尔类"十四句。第七段画男女二人相向对

① 小星，《诗经》："嘒彼小星，三五在东。"注说："众妾进御于君，不敢当夕，见星而往，见星而还。"故今人称妾曰小星。
② 螽斯，虫名。形略似蝗，极易繁殖，尾端有产卵器突出。诗周南有螽斯一篇，说后妃不妒忌，则子孙众多，用螽斯来做譬喻。

立，男欲走举手作相拒之势。插题的箴文是"欢不可渎"，至"实此之由"十二句。第八段画一妃端坐，有贞静之态。插题箴文是"故曰翼翼矜矜"至"荣显所期"四句。第九段画女史端立，执卷而书，前有二姬偕行，作相顾而语之状。插题箴文是"女史司箴，敢告庶姬"二句。卷末题有"顾恺之画"四字。

考吾国一般习惯，不论册页长卷，它里面的分段分页，往往是用四、八、十二、十六等双数；不用九、十一、十三等单数。因此我个人以"想当然"的态度，定《女史箴》全卷是十二段：即自"茫茫造化"起至"式瞻清懿"止为第一段，画有庖牺氏定夫妇君臣之制的事迹。"樊姬感庄，不食鲜禽"为第二段，画有楚庄王夫人樊姬不食鲜禽的故事。"卫女矫桓"至"而二主易心"止，为第三段，画有齐桓公夫人卫姬不听郑卫音乐的故实。而现有"玄熊攀槛"的第一段，即为原图的第四段。总为十二段，较为合式。

顾恺之的《女史箴图》，在北宋以前，未曾见著录家著录，至北宋米芾，在他所著的《画史》中，才有下一段的记载：

> 顾恺之维摩天女飞仙，在余家。女史箴横卷，在刘有方家。已上笔彩生动，髭发秀润。

明代汪珂玉《珊瑚网》中所记载的话，大体与《画史》相同。据以上二家的意见，认为是恺之真迹，没有任何疑义。但是明陈继儒的《妮古录》却说是宋初的摹本。《妮古录》说：

> 女史箴，予见于吴门。向来谓是顾恺之，其实是宋初笔，乃高宗书，非献之也。

《妮古录》中所载的话，未说明任何理由，仅断定是宋初摹本。一面并说明箴文是高宗书。不知何所根据，未详。清胡敬《西清札记》，却说是唐人摹本。也没有说明理由。现在故宫博物院绘画馆陈列品目录，定此图系宋人摹本。是否根据《妮古录》的说法加以断定，未曾知道。然根据纸绢保存的经验来说，此卷女史箴图倘系真迹，已流传一千五百年之久，在保存方面来说，是有所难能的。然细看全图中所布置的衣冠服饰习俗道具以及用笔设色等等。古茂奇辟，不同平常，即系摹本，定出于宋以前的名家手笔，是毫无疑义的。那么此卷与恺之的原作，当然相去不远，可为恺之画风技法的研究。故在民族传统绘画的风格与技法方面来说，虽系摹本，仍有极高的价值。可与拱璧同珍。

（乙）《洛神赋图》

《洛神赋》，是魏大诗人陈思王曹植所作。植字子建，是曹操的第二子。十岁能文章，援笔立成。每进见他的父亲，有所问难，总是对答如流，故极为他父亲所欢爱。植的兄名丕，向来忌他的才学，想害他，曾令植作诗，限七步的时间作成。植就应声说："煮豆燃豆萁，豆在釜中泣；本是同根生，相煎何太急？"因情意真挚，得免于害。植每入京朝见他的哥哥欲求试用，终不能得。在怅然失望之下，不久也就病亡了。年龄仅四十一岁。

植在年轻的时候，爱慕甄逸的女儿，没有成功，极为失望。袁绍破邺①，娶逸女给他第二子熙为妻。及操破袁绍，文帝不见她姿貌绝伦，纳为夫人，继立为后，称为甄后。后来丕宠郭后，为郭后所谮而死。黄初三年，植入京师朝见，时甄后已死。丕将甄后所爱用的玉镂金带枕予植观看，植不觉流泪。丕就将玉镂金带枕赠给植。植在归途

————————————

① 邺，地名。汉置县，今河南临漳县西，东汉袁绍曾镇于此。

中，适过洛水，追想宋玉所说神女①故事，就作叙事赋一篇，名《感甄赋》，借以抒写他心中哀感幻艳，辗转思慕的情绪。后明帝看见这赋改为《洛神赋》。兹录《洛神赋》全文如下：

洛神赋

黄初三年，余朝京师，还济洛川，古人有言："斯水之神，名曰宓妃。"感宋玉对楚王说神女之事，遂作斯赋，其辞曰：

余从京域，言归东藩，背伊阙，越轘辕，经通谷，陵景山，日既西倾，车殆马烦。尔乃税驾乎蘅皋，秣驷乎芝田，容与乎阳林，流眄乎洛川。于是精移神骇，忽焉思散，俯则未察，仰以殊观，睹一丽人，于岩之畔，乃援御者而告之曰："尔有觌于彼者乎？彼何人斯？若此之艳也！"御者对曰："臣闻河洛之神，名曰宓妃，然则君王之所见，无乃是乎？其状若何？臣愿闻之。"余告之曰：其形也，翩若惊鸿，婉若游龙，荣曜秋菊，华茂春松。仿佛兮若轻云之蔽月，飘飖兮若流风之回雪。远而望之，皎若太阳升朝霞；迫而察之，灼若芙蕖出渌波。秾纤得衷，修短合度，肩若削成，腰如约素，延颈秀项，皓质呈露，芳泽无加，铅华弗御；云髻峨峨，修眉联娟，丹唇外朗，皓齿内鲜，明眸善睐，靥辅承权，瑰姿艳逸，仪静体闲，柔情绰态，媚于语言；奇服旷世，骨象应图，披罗衣之璀璨兮，珥瑶碧之华琚，戴金翠之首饰，缀明珠以耀躯，践远游之文履，曳雾绡之轻裾，微幽兰之芳蔼兮，步踟蹰于山隅。于是忽焉纵体，以遨以嬉，左倚采旄，

① 神女，《文选》宋玉《神女赋》序说：楚襄王与宋玉游于云梦之浦，使玉赋高唐之事，其夜王寝，果梦与神女遇，这事本属假托。李商隐诗"神女生涯原是梦"，也本宋赋。

右荫桂旗，攘皓腕于神浒兮，采湍濑之玄芝，余情悦其淑美兮，心振荡而不怡；无良媒以接欢兮，托微波而通辞；愿诚素之先达兮，解玉佩以要之；嗟佳人之信修兮，羌习礼而明诗；抗琼珶以和予兮，指潜渊而为期；执眷眷之款实兮，惧斯灵之我欺；感交甫之弃言兮，怅犹豫而狐疑；收和颜而静志兮，申礼防以自持。于是洛灵感焉，徙倚彷徨，神光离合，乍阴乍阳，竦轻躯以鹤立，若将飞而未翔；践椒涂之郁烈，步蘅薄而流芳；超长吟以永慕兮，声哀厉而弥长。尔乃众灵杂沓，命俦啸侣；或戏清流，或翔神渚，或采明珠，或拾翠羽。从南湘之二妃，携汉滨之游女，叹匏瓜之无匹兮，咏牵牛之独处；扬轻袿之猗靡兮，翳修袖以延伫。体迅飞凫，飘忽若神，凌波微步，罗袜生尘，动无常则，若危若安，进止难期，若往若还，转眄流精，光润玉颜，含辞未吐，气若幽兰，华容婀娜，令我忘餐。于是屏翳收风，川后静波，冯夷鸣鼓，女娲清歌，腾文鱼以警乘，鸣玉鸾以偕逝，六龙俨其齐首，载云车之容裔，鲸鲵踊而夹毂，水禽翔而为卫。于是越北沚，过南冈，纡素领，回清阳，动朱唇以徐言，陈交接之大纲，恨人神之道殊兮，怨盛年之莫当，抗罗袂以掩涕兮，泪流襟之浪浪；悼良会之永绝兮，哀一逝而异乡，无微情以效爱兮，献江南之明珰；虽潜处于太阴，长寄心于君王，忽不悟其所舍，怅神宵而蔽光。于是背下陵高，足往神留，遗情想象，顾望怀愁，冀灵体之复形，御轻舟而上溯，浮长川而忘返，思绵绵而增慕；夜耿耿而不寐，沾繁霜而至曙，命仆夫而就驾，吾将归乎东路；揽騑辔以抗策，怅盘桓而不能去。

曹子建作成这篇哀感幻艳、辗转思慕的《洛神赋》以后，为历

代文士所击节传诵。是吾国古典文学中极有名的一篇韵文。顾恺之特长文学，并擅绘画，就以这赋为绘画的题材，画成《洛神赋图》，是一普通事件。而且在顾恺之稍前的晋明帝司马绍，也以爱读这篇赋曾作为绘画的题材，画有《洛神赋图》（见《贞观公私画史》），与顾恺之画洛神赋的情形相似。不过这幅《洛神赋图》与顾恺之所作的《洛神赋图》在布置、用笔、设色等等，以臆想推测，自然各有所不同罢了。

《洛神赋图》，也是插图性的横卷，将洛神赋中的情景分段画出，与《女史箴图》大致相似，形神飘逸，布置奇古。尤在用笔方面，如水云树石、冠裳衣带，与《女史箴图》全为一致。不过《洛神赋图》，在题材的场面上，比《女史箴图》较为阔大繁复罢了。

《洛神赋图》，遗留到现在的，据一般人所知道的，有五本。第一本，现藏故宫博物院绘画馆中，即《石渠宝笈》初篇所著录的称为顾恺之真迹本，也就是《西清札记》所记录的一本。虽笔法稍稚弱，而风趣朴质（院中人鉴定为宋人摹本），自然去古未远。第二本，即现存东北本，是《石渠续篇著余》称宋人所摹本，与院藏本内容相同。但每段插书赋文，用笔流利，略似马和之风格，当系南宋人手摹。第三本即美国福履尔美术馆本，内容形式与院藏本同，唯首尾损缺较多。以上三本原为一稿，布景树石，格法甚古，诚如张彦远所说的"伸臂布指，如冰渐斧刃"，大率可见。第四本，就是《石渠》著录中的又一本，称为《唐人洛神赋全图本》，现也藏故宫绘画馆。看它的风格技法，亦自六朝本脱胎而来。第五本，即为日人《支那名画宝鉴》中所印之本，人物部位等，与唐人《洛神赋全图》为一稿，但山水树石全改为唐宋人风格，并附有说明说：

故端方氏①藏《洛神图》，是描写魏曹植洛神赋故事。是一幅绢本着色手卷。但已缺前半段，构思奇逸。

那么日人所印之本，即系端方所藏之本，与石渠无关，是又一本了。总之，这些传统古绘画名作，不论是否系顾恺之的真迹或摹本，还系其他名画家的真迹或摹本，都是我们的祖先在千年前以汗血所创成的宝物，应该十分加以珍重与爱护。

以上传为顾恺之所作的两幅《洛神赋图》，与《女史箴图》，虽风格上略有不同，然用笔婉约，形制奇古，诚如汤君载所说的"顾恺之如春蚕吐丝，不可以言语文字形容者"。又说："其笔意如春云浮空，流水行地，皆出自然。傅染人物容貌，以浓色微加点缀，不求藻饰。"原来吾国南方气候温暖，并多河流湖沼，因之习性和平，体质柔弱。所穿衣服，惯于单薄宽大的丝织品。服装的形式，男子多喜裙袖翩翩，女子多喜衣带飞舞，与山东孝堂山祠、武梁祠画像石的人物衣褶多用直线方角者，自有迥然不同的分野。无锡北倚长江，南滨太湖，为江南多水之乡。顾恺之生长于江南水乡之地，以他环境习性的关系，反映于人物画上，必然会产生一种"春蚕吐丝""春云浮空""流水行地，纯任自然"的技法。此种技法，与近时在长沙周墓中所发现的帛画，有不约而同的风致。宋米襄阳《画史》中说："颖州②公库，顾恺之维摩百补，是唐杜牧之③摹寄颖守本者，置在斋龛，不复携去，精彩照

① 端方，清满洲人，字匋斋，光绪间，官至陆军部尚书、南北洋大臣。喜收藏。著有《匋斋吉金录》《藏石记》等。

② 颖州，府名。后魏置，北齐废，唐复置，就是现在安徽阜阳县地方。

③ 杜牧，字牧之。京兆万年人。太和进士，累官中书舍人。为人刚直。诗尤豪迈，与李商隐齐名。

人，前后士大夫家所传无一毫似。盖京西工拙，其屏风上山水林木奇古，坡岸皴如董源，乃知人称江南，盖自顾以来皆一样。"是全由于南方环境风习与所有的性情思想相结合，而形成一种江南画派的风格罢了。

五　顾恺之的画论

吾国绘画，由于周秦汉魏技法经验的进展，审美程度的提高，画论亦随之而兴起。然均系极短的片段，如刘安[①]的"画者谨毛而失貌"，张衡[②]的"画工恶图犬马而好作鬼魅，诚以实事难形，而虚伪无穷也"等等。到了晋代，始有长篇的画论出现。或论学理，或究技法，或谈鉴赏，以慎重的态度，下精审的批评。顾恺之实为晋代画论家中的代表者。也就是吾国最早在一千五百年前而有科学头脑的大绘画批评家。

顾恺之的画论著作，据《历代名画记》所载，有《魏晋名臣画赞》最为重要。《历代名画记》并评它"评量甚多"，当为张彦远所目见无疑。大概彦远因这部著作卷帙较多，未将它录写在《顾恺之画传》以后，以致未曾流传到现在，至为可惜。其次就是录在《历代名画记》顾画传后的《论画》《魏晋胜流画赞》《画云山记》三篇。兹以

① 刘安，汉高帝孙，袭父封为淮南王。能鼓琴，善文辞。尝招致宾客方士，作内书二十一篇及中篇八卷，说神仙黄白之术，就是现在的《淮南子》。"画者谨毛而失貌"出自《淮南鸿烈解》。

② 张衡，东汉西鄂人。字平子。善文辞，曾作两京赋。构思十年而成，为世人所传诵。尤精天文历算，作浑天仪及候风地动仪，极智巧。"画工恶图犬马"一节，出自《后汉书·张衡传》。

《津逮丛书》本抄录于下：

1.《论画》

　　顾恺之论画曰："凡画，人最难，次山水，次狗马；台榭一定器耳，难成而易好，不待迁想妙得也。此以巧历不能差其品也。"《小列女》："面如恨，刻削为容仪，不尽生气。又插置大夫支体，不以自然。然服章与众物既甚奇，作女子尤丽，衣髻俯仰中，一点一画，皆相与成其艳姿；且尊卑贵贱之形，觉然易了，难可远过之也。"《周本记》："重叠弥纶，有骨法；然人形不如《小列女》也。"《伏义神农》："虽不似今世人，有奇骨而兼美好，神属冥芒，居然有一得之想。"《汉本记》："季，王首也；有天骨而少细美。至于龙颜一象，超豁高雄，览之若面也。"《孙武》："大荀，首也；骨趣甚奇。二婕以怜美之体，有惊剧之则。若以临见妙裁，寻其置陈布势，是达画之变也。"《醉客》："作人形，骨成，而制衣服幔之，亦以助醉神耳。多有骨，俱然蔺生变趣，佳作者矣。"《穰苴》："类孙武而不如。"《壮士》："有奔腾大势，恨不尽激扬之态。"《列士》："有骨，俱然蔺生，恨急烈不似英贤之慨；以求古人，未之见也。于秦王之对荆卿，及复大闲，凡此类，虽美而不尽善也。"《三马》："隽骨天奇，其腾罩如蹑虚空，于马势尽善也。"《东王公》："如小吴神灵，居然为神灵之器，不似世中生人也。"《七佛及夏殷与大列女》："二皆卫协手传而有情势。"《北风诗》："亦卫手，巧密于精思，名作；然未离南中。南中像兴，即形布势之象，转不可同年而语矣。美丽之形，尺寸之制，阴阳之数，纤妙之迹，世所并贵；神仪在心，而手称其目

者，玄赏则不待喻。不然，真绝夫人心之达；不可或以众论；执偏见以拟通者，亦必贵观于明识；夫学详此，思过半矣。"《清游池》："不见京镐作山形势者。见龙虎杂兽，虽不极体，以为举势，变动多方。"《七贤》："唯嵇生一像，欲佳。其余虽不妙合，以比前诸竹林之画，莫能及者。"《嵇轻车诗》："作啸人，似人啸；然容悴不似中散。处置意事既佳，又林木雍容调畅，亦有天趣。"《陈太丘二方》："太丘夷素似古贤，二方为尔耳。"《嵇兴》："如其人。"《临深履薄》："兢战之形异佳，有裁。自七贤以来，并戴手也。"

2.《魏晋胜流画赞》

凡将摹者，皆当先寻此要，而后次以即事。凡吾所造诸画，素幅皆广二尺三寸。其素丝邪者不可用，久而还正，则仪容失。以素摹素，当正掩，二素任其自正而下镇，使莫动其正。笔在前运而眼向前视者，则新画近我矣。可常使眼临笔止，隔纸素一重，则所摹之本，远我耳；则一摹蹉积蹉弥小矣。可令新迹掩本迹而防其近内。防内若轻物，宜利其笔，重，宜陈其迹，各以全其想。譬如画山，迹利则想动，伤其所以嶷。用笔或好婉，则于折楞不隽；或多曲取，则于婉者增折；不兼之累，难以言悉，轮扁而已矣。写自颈已上，宁迟而不隽，不使远而有失。其于诸象，则象各异迹，皆令新迹弥旧本。若长短、刚软、深浅、广狭与点睛之节。上下、大小、浓薄，有一毫小失，则神气与之俱变矣。竹、木、土，可令墨彩色轻而松竹叶醉也。凡胶清及彩色，不可进素之上下也。若良画黄满素者，宁当开际耳。犹于幅

之两边，各不至三分，人有长短，今既定远近以瞩其对，则不可改易阔促，错置高下也。凡生人亡有手揖眼视而前亡所对者，以形写神而空其实对，荃生之用乖，传神之趣失矣。空其实对则大失，对而不正则小失，不可不察也。一像之明昧，不若悟对之通神也。

3.《画云台山记》①

山有面，则背向有影。可令庆云西而吐于东方清天中。凡天及水色，尽用空青，竟素上下以映日。西去山，别详其远近，发迹东基，转上未半，作紫石如坚云者五六枚，夹冈乘其间而上，使势蜿嬗如龙，因抱峰直顿而上，下作积冈，使望之蓬蓬然凝而上。次复一峰，是石，东邻向者峙峭峰，西连西向之丹崖。下据绝涧，画丹崖临涧上，当使赫巘隆崇，画险绝之势，天师坐其上，合所坐石及荫。宜涧中桃傍生石间，画天师瘦形而神气远，据洞指桃，回面谓弟子。弟子中有二人，临下，到身，大怖，流汗失色。作王良，穆然坐答问，而超升神爽精诣，俯眄桃树。又别作王赵。趋一人，隐西壁倾岩，余见衣裾。一人全见室中，使轻妙冷然。凡画人，坐时可七分；衣服彩色殊鲜微，此正盖山高而人远耳。中段东西，丹砂绝崿及荫，当使嵯嶙高骊，孤松植其上，对天师所壁以成涧。涧可甚相近，相近者，欲令双壁之内，凄怆澄清，神明居之，必有与立焉。可于次峰头作一紫石亭立，

① 云台山，在四川苍溪县东南，接阆中县界。相传汉末张道陵尝修道于此。与江苏灌云县东北的云台山不同。

以象左阙之夹，高骊绝涧，西通云台以表路。路左阙峰，以岩为根，根下空绝，并诸石重势岩相承，以合临东涧。其西石泉又见，乃因绝际作通冈，伏流潜降。小复东出，下涧为石濑，沦没于渊。所以一东一西而下者，欲使自然为图。云台西北二面，又一图，冈绕之上，为双碣石，象左右阙。石上作狐游生凤，当婆娑体仪，羽秀而详，轩尾翼以眺绝涧。后一段赤研，当使释弁如裂电。对云台西，凤所临壁以成涧，涧下有清流。其侧壁外面，作一白虎，匍石饮水，后为降势而绝，凡三段；山画之虽长，当使画甚促，不尔，不称。鸟兽中时有用之者，可定其仪而用之。下为涧，物景皆倒作，清气带山下，三分倨一以上，使耿然成二重。

　　上录三篇画论，张彦远曾加附注说：“已上并长康所著，因载于篇。自古相传脱错，未得妙本勘校。”可知这三篇画论，在唐代以前就有缺字错字，因之难读难解，句读也非常困难。考吾国雕版印刷，始于隋代，至唐尚不发达，故多数著作，全赖辗转传抄，相传脱错，自所不免。但近时研究中国古典画论的，如傅抱石、俞剑华等诸老友，对于以上三篇画论，曾有标点注解及研究等文字发表，可供参考。兹编限于篇幅，从略。

　　顾恺之除了上三篇画论外，尚有零星画论材料，就是上面“画绝”一节中所曾提的如“谢云：‘一丘一壑，自谓过之，此子宜置丘壑中’；‘四体妍媸，本无阙少，于妙处传神写照，正在阿堵中’；‘裴楷，隽朗有识具，此正是其识具；看画者寻之，定觉益三毛，如有神明，殊胜未安时’；‘手挥五弦易，目送飞鸿难’。”四段。总汇以上顾恺之的画论资料，自是一斑，而非全豹。然也可知道顾恺之绘画思想

的大概。兹将他的绘画思想简略归纳于下：

（1）顾恺之认为一个画家必须有高明的学识，以及通达人情物理等的做人常识，才能结合艺术的原理、原则以及时代的实际情况。他在《论画》中说："必贵观于明识。"又说："不然，真绝夫人心之达。""明识"，就是高明透彻的学识，"人心之达"，就是通达人心，也就是通达人情物理等的一切做人常识，是为每个画家必须首先具备的条件。

（2）顾恺之认为画家必须多方体验对象外形与内在的一切，才能得到对象的形神性格情致等的统一结合。他在《魏晋胜流画赞》中说："以形写神。"《论画》中说："竞战之形，异佳。"又说："容悴不似中散。"又说："俱然蔺生①，恨急烈不似英贤之慨。"以及画裴楷像的"颊上添毛"。画谢幼舆的"此子宜置丘壑中"等等，均是顾恺之多方体验对象的实例。反过来说，也就是顾恺之不赞成自然主义者一味服从对象的形象，去完成画幅上一切的办法。他在《论画》中说："即形布施之象，转不可同日而语矣。"就是说：即以外在之形，所布置到画面上的种种物象，反不可同日而语了。这样的说法与谢赫六法中依物象形一条，自然有所出入了。

（3）顾恺之认为画家必须掌握熟练的技术，才能得心应手地创作出合于玄赏的作品（玄赏，即是高明的鉴赏）。他在《论画》中说："美丽之形，尺寸之制，阴阳之数，纤妙之迹，世所并贵。神仪在心，而手称其目者，玄赏则不待喻。"为要掌握熟练的技术，须借鉴古人名迹，临摹古人名迹以为锻炼。他所著的《论画》就是鉴赏古人名迹的专题论文。《魏晋胜流画赞》，就是研究临摹方法以及由临摹而得到

① 蔺生，即蔺相如。战国时赵国上卿，贤明英隽，外折强秦，内和廉颇，使赵国安如磐石。

"用笔""设色""远近""实对""布置"等实技的专门著作。

（4）顾恺之认为画家在作画之前，必须作郑重的精密构思，才可以下笔。他《论画》中说："巧密于精思。"又说："神仪在心。"又说："迁想妙得。"又说："居然有一得之想。"这就是顾恺之作画前极重精密构思的证据。

（5）顾恺之作画，极重画面上的布置。他在《论画》中说："若以临见妙裁，是达画之变也。"又说："处置意事既佳。"《画云台山记》说："凡三段山，画之虽长，当使画甚促，不尔不称。"而这篇《画云台山记》就是顾恺之作云台山图前，研究云台山图布置的一篇计划文章。

（6）顾恺之作画及鉴赏，极重骨法、气势、神情，韵味四项。四者之中，尤以神情为主。以神情说，他的《论画》中有"以形写神，空其实对……传神之趋失矣"。"骨成，而制衣服幔之，亦以助醉神耳。"以及"二皆卫协手传而有情势。""一象之明昧，不若晤对之通神也。""传神写照，尽在阿堵中。""目送飞鸿难"等等。以骨法说：有"隽骨天奇""有奇骨""骨趣甚奇""多有骨""骨成而制衣服幔之"等等。以气势说："有不尽生气""有奔腾大势""使势蜿蟺如龙""有一毫小失，则神气与之俱变矣"等等。以韵味说：有"下作积冈，使望之蓬蓬然，凝而上""使清妙泠然""衣服彩色殊鲜微，此正盖山高而人远耳"等等。

其余如"生动""奇变""天趣"以及"传神实技""明暗倒影""远近比例"等等，也均是顾恺之作画时所极重视的项目。兹将顾恺之的绘画思想列表于后。（详见本书第 101 页）

总以上所录的画论来说，顾恺之在画论上的成就，真是精深洪远，无大不包，无微不至。自然他的画论上的成就，是由于他绘画上

的造诣而来。也由于他学问的渊博，文艺的深至，相互辅助而完成的。可说自晋迄今的诸大画家未能跳出他的范围一步。试看下所列的绘画思想表，顾恺之的绘画思想，全符合于今天的社会主义现实主义的创作原理。故顾恺之是吾国距现在一千五百年前的古代具有现实主义的绘画大宗师，直如永夜中一颗无比晶光灿烂的明星，照耀在吾国的画坛上，使后代的我们，作热情的瞻仰与热情的歌颂。

略谈"扬州八怪"

　　"扬州八怪"的名称和"八怪"有几人？过去的说法不一，有的说"扬州八怪"，有的说"扬州画派""扬州派"；"八怪"究竟是哪几位画家，有的说八人，也有的说九人、十人或十三人，各持己见，互有歧出。根据《瓯钵罗室书画过目考》记载，有金冬心、高翔、汪士慎、黄慎、李鱓、李方膺、郑燮、罗聘等八人，还有的把高凤翰、华喦、边寿民、闵贞、陈撰都列入进去。一般人所说的"扬州八怪"，只不过是当时绘画发达的扬州地区具有代表性的画家罢了。

　　扬州八怪的画风与四王（王时敏、王鉴、王翚、王原祁）吴恽（吴历、恽寿平）不同，八怪是革新派，当时被视作"歧途"或"偏派"，为四王吴恽所谓的"正统派"所不容，备遭排斥和歧视。这也与当时的历史背景有关，由于清朝实行民族压迫的政策，弄得文人都战战兢兢小心翼翼，不敢轻举妄动，画家都只好奉公守法，画画也重法则，讲陈规。四王之所以被推崇为"正统派"，就是这个原因。

　　在绘画方面，当时虽然没有画院，但设有"如意馆"，招集画家研习画事，影响全国各地的画家。清代的"如意馆"与宋、明的画院不同，宋代的画院以马、夏的水墨苍劲派为主。明代以戴文进为首的

浙派势力占主导地位，清代则以四王的正统派为主，在明末清初之间，另外有郎世宁等人，为接受西洋的新兴画派。这些画派，在当时都得到清朝皇朝的青睐，四王的山水画派，成为领导全国画坛的主流。四王的活动都在顺治、康熙时期，其中王时敏年纪最大，为四王的领头，年龄最小的王麓台也到康熙为止。麓台是进士出身，为宫廷作画并鉴定古画。王石谷活到八十多岁，天天作画练功，凡规矩法则无不到家，对传统的研究也极精深，烟云仿子久，亦有自己面貌。四王对接受传统技法有很深的功夫，但不师造化，不看山而画山水。他们长期生活在平原水乡，那里没有山川，只好闭门造车。这种情况近年也有，如上海美专有位教师画山水有一定的成就，却从未见过真山，连杭州的这种山也没见到过。四王当然不至于如此。王石谷受虞山的影响，喜晴天和白天观山，画中意境较清新。虞山有丘壑，而规模极小，与黄山的烟云之景大不相同，晴观虞山没有烟云之气。黄宾虹先生主张观山时间以清晨、傍晚、夜间或大雨后为最佳。我认为在强光下看山川，没有前后层次，不管山势如何高大，都变得呆板而无变化，单调无味。山中有白云则变化无穷，有水汽，则活动，前后层次也很多，尤其是傍晚之山，有晚霭烟雾，或夕阳斜照，对比关系极为复杂，有很黑、很淡的变化；雨后之山淋漓欲滴，厚重灵活富有生气。王石谷没有这些体会，所以，他画的山都是清清楚楚，平平淡淡的。清初的画家都跟随四王走，在四王的圈子里翻来滚去，既没有发展一步，亦不能继承下来，学的人千千万万，而成就不及四王。王时敏与王鉴为叔侄，与麓台为祖孙，开娄东、虞山两派之先。江南画坛都被这些正统派所包围，缩手缩脚，呆呆板板，创不出新面貌。但是，明代的皇族石涛、八大是非正统派的，他们搞大写意，隐居做和尚、道士；傅山更是住土洞，穿土服，生活环境与一般人不一样。他

们不受清宫的正统派束缚，另辟蹊径，独创一格。石涛是个很有学问的大画家，在东南一带名望很高。王麓台在为博尔多（辅国大将军）的画补景时说："大江南北，以石涛为第一。"感到自己比不过石涛。由此可见，四王的正统派，完全是清宫笼络政策影响的产物。

"八怪"为何会出在扬州？不出在杭州？也不出在苏州？

清代的扬州，是江苏的经济中心，也是南北方商业枢纽。南方的手工业品及其他商品，特别是盐商要向盐务机关卖盐，从运河水运北方各城市，扬州成为必经要道。当时扬州管理盐务的行政机构也十分庞大，因为淮盐都在这里集中，然后再转运外地，自然扬州也就成为盐业的集散点。我是宁海人，从前买盐三个铜钱一斤，私人不准卖盐，只有官盐出售，卖私盐是非法的。所以，历史上的盐业生产和销售，都由政府严加控制。

苏杭是鱼米乡，生活条件好，风景秀丽，物产丰富，水陆交通也方便，又是老官僚养老之地，所以文化也发达。从明代到清初，苏州是江南的商埠和文化中心。明代初期，则杭州为商埠和文化中心，这时浙派的名望很高，明四家及谢时臣都受浙派影响，他们的山水承袭北派风格，人物受蓝田叔的影响。

浙派从马远、夏圭—戴文进—吴小仙—蓝田叔的院体派（即水墨苍劲派）发展而来，至明代末年，其势力逐渐衰退。清初，王时敏的一路抬头了。文、沈—董其昌（袭元人衣钵）—四王成为一个系统。

扬州的画家，在历史上成就是不高的。当清代的扬州成为商业中心后，在乾隆年间忽然跳出"扬州八怪"来，绝非偶然。苏州为四王的正统派影响，而杭州也有四王影响，浙派如戴醇士、钱松壶已走下坡路。南京的金陵派、松江派、徽派，如渐江、梅瞿山等人的画风也都已成尾声。画坛到处是陈旧不堪、千篇一律的东西，要在苏、杭、

南京创造新派是不可能的，唯有扬州没有四王插足的地方，是正统派的薄弱一环。扬州又是商业中心，外地画家到了扬州可以卖画谋生，因为私商需用书画装饰门面，招徕生意，所以绘画的发展，自然容易了。石涛晚年是在扬州度过的，住了二十年，死在扬州。石涛在清初，漂泊在苏杭一带，住过杭州、苏州、嘉兴等地，六十岁后才选定扬州为落脚点，他为什么到扬州？原因是扬州与镇江相隔一条江，扬州卖画不限于四王吴恽一路，而他的大写意画风在苏、杭、南京是吃不开的。石涛比"八怪"早，我认为，石涛开扬州画派这个说法是正确的。"扬州八怪"突然兴起，这与石涛有很大关系，倘若没有石涛来领先，"八怪"是发展不起来的。"扬州八怪"起于康熙年间，到雍正、乾隆止，经历了一百多年之久。乾隆以后，"八怪"也逐渐消逝了。鸦片战争爆发，上海等地实行了五口通商，在道光时上海开辟商埠，从此，江南的文化中心转移到上海，任伯年、吴昌硕、王一亭等人集中在上海，所以，又出现新的画派——海派，也有前海派与后海派之说。

现就"八怪"的生卒年月与风格特点，作一简要的介绍。

金农，字寿门，号冬心先生，杭州人，康熙二十六年生，乾隆二十八年卒。善诗文、古文，精于鉴别，工隶书，善用扁笔，楷书自创一格，号称漆书。五十岁后开始作画，写竹、梅、马、佛像、人物、山水，俱造新意，笔墨朴质，高古脱俗，别开蹊径。

高翔，字凤岗，号西唐，扬州人，生于康熙廿七年，卒于乾隆十八年。工诗善书，又精刻印，擅长山水，初学浙派，与石涛为友，画风疏秀高洁。善写人物，他的花卉，梅花以疏枝取胜，老年双目失明，仍画梅作八分书。

汪士慎，字近人，号巢林，安徽休宁人，生于康熙二十七年，卒

年未详。工诗，善篆刻、隶书；工花卉，擅长画梅，笔墨清劲，画风高洁清奇，偶作人物，生动有致。

黄慎，字恭寿，号瘿瓢子，福建人，生于康熙廿六年，卒年不详。工诗善书，用粗笔作画，以简驭繁，于犷悍中见遒练，豪纵中见谨严。善人物，有浓厚的生活气息。多取神仙故事和士大夫生活为题材，兼工山水、花鸟。

李鱓，字宗扬，号复堂，扬州人，生于康熙廿五年，卒于乾隆廿七年，曾任滕县知县。由于玩世不恭，触犯权贵而被革职。擅花卉、虫鸟，画风坚实雄健，生机勃发。取法林良、徐渭、朱耷、石涛，笔墨劲健，纵横恣肆。

李方膺，字虬仲，号晴江，江苏南通人，生于康熙卅四年，卒于乾隆十八年。曾官知县，因反对上司，不善逢迎而被劾去官。画松竹兰梅，尤长写梅，纵笔挥洒，不拘成法而苍劲有致。老年作画更加老辣。

郑燮，字克柔，号板桥，江苏兴化人，生于康熙三十二年，卒于乾隆卅年，四十四岁考中进士，在山东做过十多年知县。"治国平天下"，郑是做小官平了大天下，专为人民做好事的小官，因开仓济贫，得罪豪绅而罢官。后以笔墨糊口，回扬州过卖画生涯，吃狗肉，名士气很足。擅长兰竹菊石，纯用墨色，不施彩色；工书法，自称"六分半书"，画风自成一格，遒劲潇洒，天趣横溢。

罗聘，字遯夫，号两峰，江苏江都人，生于雍正十一年，卒于嘉庆四年。工诗，好佛学，为金农弟子。擅人物、佛像、花果、梅竹、山水，自成一格。画过许多"鬼趣图"，借以讽刺当世。

以上所述的八位代表画家，都有资料可查，仅供参考。

"扬州八怪"在乾隆年间兴起，正是清朝统治全盛时期，而其时

娄东派、虞山派内部矛盾重重，分庭抗礼，已开始逐渐衰微，一个兴起，另一个衰落，正符合一个画派的发展规律。

"八怪"的渊源，继承了宋元以来特别是明末清初的写意画派的传统，承袭王元章、吴仲圭、沈石田、陈淳、徐渭、八大、石涛等人的写意技法，集各家之长，各具面貌，继承了传统，发扬了传统。他们的画风，总的说来是大写意，笔墨豪放，淋漓酣畅，反对谨守法度，大胆革新创造。画的题材大多是梅兰竹菊，或写意花鸟，或写意人物，以及乞丐、鬼趣，他们把我国写意派的绘画特点，发展到一个"新"的高度，与四王吴恽的正宗画派大唱反调。他们在文学、书法、金石、诗文等方面都有较深厚的修养；在生活上一般都遭遇不幸，以卖画为生，较为穷苦。他们不阿权贵，同情劳动人民。因此，他们的作品直接或间接地对社会进行抨击和讽刺。他们名望之高，影响之大，在我国绘画史上有不可磨灭的贡献。他们的成就，对于近代的几位大画家如赵之谦、"四任"、吴昌硕、王一亭、陈师曾等人起了直接影响，为国画的发展开辟了新的途径。

任伯年的绘画艺术

　　任伯年的作品很多，流传甚广，影响颇大，我们对他并不生疏，所以，大家对他的艺术评价较为一致。关于他的历史介绍，书本上记载很少，只有零零星星的资料。今天我只是作简单的介绍，讲不出新的东西。我从黄涌泉同志处借得一些资料，现在凭这些素材来谈谈。

　　任伯年，原名润，后更名颐，字小楼、次远，别号山阴道上行者、任和尚等，浙江绍兴人。生于清道光十九年（1839），卒于光绪二十一年（1895）。父亲任鹤声（淞云）是民间画家，他幼年学画，得其父指点。任家很贫苦，在他十五六岁时父亡故。后加入了太平军（太平天国的农民革命武装），因太平军失败，他到宁波住了几年，同治七年（1868）随叔父任薰流寓苏州，不久，就到上海定居下来。在他二十九岁以前，曾有"年未弱冠，画已成名"的记载。

　　根据任伯年在同治七年所作的《东津话别图》题款中说："客游甬上已阅四年，方丈个亭、徐朵峰诸君子，一见均如旧识，宵篝灯，雨戴笠，琴歌酒赋，探胜寻幽，相赏无虚日、江山之助、友生之乐，斯游洵不负矣。兹将随叔阜长橐笔游金闾，廉始亦计偕北上，行有日矣，朵峰抱江淹赋别之悲，触王粲登楼之思，爰写此图，以志星萍之

感。"上述资料极为重要，对研究任的生平简略很有历史价值。

任伯年的籍贯究竟是何地，说法也不一致。从他的画上题款来看，有"山阴伯年""山阴道上任颐""古越伯年"等。山阴和古越都为绍兴，原来绍兴有两个县，即山阴县和会稽县，山阴是绍兴的一部分。北京人民美术出版社的《任伯年画集》中说是萧山人，不讲山阴人。也据资料所说，任原籍为萧山，后迁居绍兴，在绍兴长大，因住山阴这边，故他的画上签署"山阴伯年"。关于任伯年的籍贯，尚待进一步考证。

上海在五口通商后，成为我国的政治、经济和文化中心，许多文化人士都集中于此，真是文人荟萃，人才蔚起。这环境促使他更勤奋作画，博取旁粹，致力于艺术活动。他的主要作品大都是在上海创作的，在短短五十七年的生命中，留下了丰富的作品。他是清代末年成就较高的一位大画家。

任伯年的父亲在绍兴城里开了一爿店，收入菲薄，家境贫困。父亡后，任伯年生活上更为困难，后来到上海靠卖画谋生。传说有这样一个故事：同宗任渭长在上海有点名望，画能卖得出去。任伯年初到上海，虽然画得不错，但没有名气，为了生活出路，曾假冒任渭长之名，设地摊出售。不久此事被渭长发现，他当即问任伯年："此画是谁所作？"任答："我叔父任熊画的。"渭长又问："你认识他吗？"在渭长的紧逼追问下，任不得不说出为了糊口而冒名卖画的真情。任渭长发现他天分出众并无指责，相反把他收为弟子，对他很好，还把他带到苏州，跟随任薰学画。此后，任颐作画，渐得门径，师法前人，自创新风。这是传说，不知确实否？

任熊（渭长）和任薰（阜长）是两兄弟，他俩出名比任伯年早，过去一直称"绍兴三任"，我看这样的称呼是对的，后来又加上任

预（卓君），便是"四任"。现在，一般人都把他们四人称为"四任"。任熊生于清嘉庆二十五年（1820），比任颐大十九岁，任薰生于道光十九年（1839），与任颐同年。任伯年的人物画师法渭长、阜长。渭长模拟陈老莲笔意，也有自己的风格和特色，但艺术成就在任伯年之下。老莲的画，造型古拙夸张，用笔用线高古韧练，勾勒精细，色彩清丽，有装饰味。任伯年虽也远取老莲、近师任薰，却独出手眼，另辟蹊径，有自己的画风和面目。所作花鸟、人物、山水，重视写生，重视形体结构，细描淡染，笔墨无多而有神情，形象生动活泼；勾勒、点簇、泼墨往往交施互用，设色鲜淡，清晰明快，工笔、意笔、淡彩、重彩，各具特点，功力很深，他的画比任渭长的好，可谓青出于蓝，而胜于蓝。任伯年在上海，由于环境的影响，吸收了西洋的东西，注意形体结构，重视神情的表现，他的写生造型能力也很强，写生是默记的。据说他画人物写生，观察对象的时间很长，而下笔则很敏捷，这种写生方法，是值得我们很好学习和效仿的。他善肖像画，也由于当时的欣赏习惯不同，人物的形体都画得稍长一些，头的比例也画得小一些。譬如任画和尚杀狗和吴昌硕的肖像，都注意精神状态的刻画，面部不擦明暗，只用几根简练的线条，概括对象的形体特征。这种表现方法，既有传统的笔墨，又吸收了西洋画的优点，既刻画了人物的神情，又表现了人物的形体结构，很有新意，艺术的格调也很高。

过去求画者需付润笔，只要你把纸送去，付了定钱，到时候去拿画就行了。后来，任伯年的画越画越好，求画者越来越多，名声也越来越大，常使他应接不暇，收入不少，所以，被人称作"任百万"。他把这些钱交给一个亲戚买田产，却被那个亲戚打赌输掉，还伪造了许多假契据来骗他，任伯年气极了，不多久得病而死。这也是传说，

不知确实否。

任伯年在上海画坛上，与胡公寿一起，都为"海派"首领，也可以说是"前海派"的领导者。倪墨耕学任伯年，学得很像，却在任之下，后来吴昌硕也学他，但面貌全非，度越了任的规矩法则，跳出了任的圈子，自成一体，别具一格。吴昌硕和任只差四岁，学画较晚，而书法、篆刻的基础很厚，很扎实，当吴昌硕向任求教学画时，任说："你画几笔看看。"吴当场拈笔作画，任看得出神，说："你画得很好，有的地方画得比我还好，何必向我学画！"这样看来，任与吴之间不是师生关系，而是师友的关系，他们在一起互相切磋，不断揣摩，都是上海画坛上的巨子。

任伯年的花鸟画，除了师法任熊、任薰，还同时受张子祥、朱梦庐的影响，笔墨章法、设色敷彩皆得其法度。早年还仿费晓楼的笔意，也在费之上。后摹八大山人和华嵒，大写意主要学八大的一路，学得很到家，表现了大气磅礴、沉雄健拔的气派，惜不多画，因卖画关系，他只得画兼工带写的一路，画雅俗共赏的东西。他的双勾花鸟，谨严而生动，稳健而活泼，笔墨酣畅，淋漓尽致，功力很深。没有什么好批评的。他的工笔重彩人物，其代表作如《群仙祝寿图》，画幅浩大，构图别致，敷色清新高雅，人物逼真生动，与配景得体协调。全图有十二幅，共四十六个人物，幅与幅既有连贯，又可独立，像巨幅横卷，又像连环画，这样复杂的巨制，没有很深的功力和艺术修养，是画不出来的。从作品的渊源来看，这条路子是从陈老莲下来的，陈古拙，任清灵，格调都很高。有人说任的东西"薄"，也有人批评他的画不够高雅，这些缺点是有的，但历史上的大画家，不可能个个都是十全十美的。任伯年在当时的社会里，为生活计，常常为那些雅俗共赏的客商的需要而不得不这样画。他有这些缺点，是难免

的，这只是他作品中的一部分，不是全部。然而，他有许多作品的格调是很高雅的，如画八大山人一路的东西，其气魄和意趣是很高的，没有什么可以指责的。我认为他的画，最好为人物，其次为花鸟，再其次是山水，书法稍差一些，他的题跋不多，画上只有署名，或只写光绪某年于沪上等等，这倒是他的缺点所在。任伯年过世太早，刚刚有成就，就与世长辞了，很可惜。过去有的画家成名很早，发展到后来反倒没有大的成就；也有的画家出名很晚，但年岁活得长，到后来成就很高，也有的画家刚刚成名就去世了。任伯年和吴昌硕就是两种不同的人物，任青年成名，但死得太早；吴昌硕年岁长，成名也晚；一个大画家，出名早，年岁长，后来的成就又很高，这样的大画家，在历史上是不多的。

任伯年在江南一带名声远扬，威望极高，受其影响者甚多，除了吴昌硕取法任伯年以外，其他如王一亭、陈师曾、张书旂、齐白石诸前辈，都模其笔意，取其方法，嗣后各取所长，自树一帜，各具面目，各有成就。任伯年死后，吴昌硕起来了，成为上海画派的另一个首领。又可说是"后海派"的领袖。

谈谈吴昌硕先生 *

　　我在二十七岁的那年，到上海任教于上海美专，始和吴昌硕先生认识。那时候，先生的年龄，已近八十了，身体虽稍清瘦，而精神却很充沛，每日上午大概作画，下午大多休息。先生和易近人，喜诙谐，休息的时候，很喜欢有熟朋友和他谈天。我与昌硕先生认识以后，当然以晚辈自居，态度恭敬，而先生却不以年龄相差，有前辈后辈之别，谈诗论画，请益亦多，回想种种，如在目前，一种深情古谊，淡而弥厚，清而弥永，真有不可言语形容之概。

　　昌硕先生诗书画金石治印，无所不长，并有强烈的特殊风格，自成体系。书法专工古篆，尤以石鼓文字成就为最高。郑太夷评昌硕先生的石鼓文说：

　　　　邓石如，大篆胜于小篆。何子贞，只作小篆，未见其作大篆。杨沂孙、吴大澂，皆作大篆。邓、何各有成就，杨、吴不逮也。缶道人，以篆刻名天下，于石鼓最精熟，其笔情理意，自成

＊　此文为 1957 年 12 月在杭州西泠印社举办的吴昌硕先生纪念会上的发言。

宗派，可谓独树一帜者矣。

　　有一天下午，我去看吴昌硕先生。正是他午睡初醒以后，精神甚好，就随便谈起诗和画来，谈论中，我的意见，颇和他的意趣相合，很高兴。第二天就特地写成一副集古诗句的篆书对联送给我，对联的上句是"天惊地怪见落笔"，下句是"巷语街谈总入诗"。昌硕先生看古今人的诗文书画等等，往往不加评语。看晚辈的诗文书画等等，只说好，也往往不加评语，这是他平常的态度。这副送给我的篆书对联，自然也是昌硕先生奖励后进的方法，但是这种奖励方法，是他平时所不常用的。尤其所集的句子，真觉得有些受不起，也更觉得郑重而可宝贵。很小心地什袭珍藏，有十年多之久。抗战军兴，杭州沦陷，因未及随身带到后方而遭遗失，不识落于谁人之手，至为可念！回忆联中篆字，以"如锥划沙"之笔，"渴骥奔泉"之势，不论一竖一画，至今尚深深印于脑中而不磨灭。

　　昌硕先生对篆书方面的成就，可说是举世皆知，无须叙述。因此能运其所成就的篆书用笔，应用于绘画上面，苍茫古厚，不可一世。他自己也以为钟鼎篆隶之笔入画，是其所长，故在题画诗上常常提到这点。例如挽兰丐的诗中说："画与篆法可合并，深思力索，一意唯孤行。"又如题画梅说："山妻在旁忽赞叹，墨气脱手推碑同。蝌蚪老苔隶枝干，能识者谁斯与邕。"真不胜例举。

　　楷书方面，昌硕先生曾谈起"学钟太傅二十余年"。故他在八十高龄的时代，尚能写小正楷扇面，笔力精毅，一丝不苟，使吾辈年轻人望而生畏，足以知道他楷书的来路与功力的深至。行草书是他用篆书与楷书相参而成，如枯藤，如斗蛇，一气相联，不能遏止。极与昌硕先生的画风配合，用以题写绘画，尤为妙绝，成画面上的新风格。

故他作画时，也以养气为先。他尝说：作画时，须凭着一股气。原来昌硕先生对于诗书画治印等等，均以气势为主。故他论画诗上或题画诗上常常谈到气的方面。兹摘例句如下。

《为诸上人画荷赋长句》：

> 墨荷点破秋冥冥，苦铁画气不画形。

《沈公周书来索画梅》：

> 梦痕诗人养浩气，道我笔气齐幽燕。

《得苔纸醉后画梅》：

> 三年学画梅，颇具吃墨量。醉来气益粗，吐向苔纸上。浪贻观者笑，酒与花同酿。法拟草圣传，气夺天池放。

《勖仲熊》：

> 我画非所长，而颇知画理，使笔撑槎丫，饮墨吐畏垒，山是古时山，水是古时水，山水饶精神，画岂在貌似。读书最上乘，养气亦有以，气充可意造，学力久相依，荆关董巨流，其气乃不死。

昌硕先生的绘画，以气势为主，故在布局方面，与前海派的胡公寿、任伯年等完全不同。与石涛、八大、青藤也完全异样。如画梅

花、牡丹、玉兰等等，不论横幅直幅，往往从左下面向右面斜上，间也有从右下面向左面斜上，它的枝叶也作斜势，左右互相穿插交叉，紧密而得对角倾斜之势。尤其喜欢画藤本植物，或从上左角而至下右角，或从上右角而至下左角，奔腾飞舞，真有蛇龙失其夭矫之概。其题款多作长行，以增布局之气势。可谓独开大写花卉的新生面。

昌硕先生绘画的设色方面，也与布局相同，能打开古人的旧套。最明显的例子，就是喜欢用西洋红。西洋红是从海运开通后来中国的，在任伯年以前，没有人用这种红色来画中国画，用西洋红，可以说开始自昌硕先生。因为西洋红的色彩，深红而能古厚，一则可以补足脂胭不能古厚的缺点，二则用深红古厚的西洋红，足以配合昌硕先生古厚朴茂的绘画风格，昌硕先生早年所专研的，是金石治印方面，故成功较早，成就亦最高，以金石治印方面的质朴古厚的意趣，引用到绘画用色方面来，自然不落于清新平薄，更不落于粉脂俗艳，能用大红大绿复杂而有变化，是大写意花卉最善于用色的能手。但是他常说：

事父母色难，作画亦色难。

他又常说：

作画不可太着意色相之间。

自然，吾国的绘画，到了近代，每以墨色为主彩，墨色易古不易俗，彩色易俗不易古，故说："事父母色难，作画亦色难。"又说："作画不可太着意于颜色之间。"这全是昌硕先生深深体会到用色的艰

苦，有所领会而说的。近时白石老先生，他的布局设色等等，也大体从昌硕先生方面来，而加以变化。从表面上看，是与昌硕先生不同，其底子，实从昌硕先生支分而出，明眼人，自然可以一望而知。白石先生自己在他的论画诗上，也说得十分清楚。兹录如下：

青藤雪个远凡胎，老缶衰年别有才，我欲九原为走狗，三家门下转轮来。（白石先生自注：郑板桥有印文曰：徐青藤门下走狗郑燮。）

昌硕先生，不论诗文书画治印等等均以不蹈袭前人，独立成家以为主旨。他在刻印长古中有句说：

今人但侈慕古昔，古昔以上谁所宗。诗文书画有真意，贵能深造求其通。

又题画梅说：

画之所贵贵存我，若风遇箫鱼脱筌。

又题葡萄说：

吾本不善画，学画思换酒，学之四十年，愈老愈怪丑，莫书作葡萄，笔动蛟蚪走。或拟温日观，应之曰否否，画当出己意，模仿堕尘垢，即使能似之，已落古人后，所以自涂抹，但逞笔如帚，世界临大千，云梦吞八九。只愁风雨来，化龙逐天狗，亟亟

卷付人，春醪酌大斗。

又白石先生自嘲诗下注说：

> 吴缶庐常与吾之友人语曰："小技拾人者则易，创造者则难。欲自立成家，至少辛苦半世，拾者至多半年，可得皮毛也。"

但是有一次，我画成一幅山水之后，自己觉得还算满意，就拿去给昌硕先生看看，他看了之后，仍旧只是说好。然而当天晚上，却做了一首长古，第二天的早晨，就叫人带交给我，诗里的内容，全与平时不同，可说诫勉重于夸奖。因此可知道昌硕先生对学术过程，极重循序渐进，反对冒险速成。兹录其长古如下：

读潘阿寿山水障子

> 龙湫飞瀑雁岩云，石梁气脉通氤氲，久久气与木石斗，无挂碍处生阿寿。寿何状兮顾而长，年仅弱冠才斗量。若非农圃并学须争强，安得园菜果瓜助米粮。生铁窥太古，剑气毫毛吐，有若白猿公，竹竿教之舞。昨见画人画一山，铁船寒蝉飞仙端，直欲武家林畔筑一关，荷筹沮溺相挤攀。相挤攀，靡不可，走入少室峰，遇着吴刚是我。我诗所说疑荒唐，读者试问倪吴黄。只恐荆棘丛中行太速，一跌须防堕深谷，寿乎寿乎愁尔独。

我在年轻的时候，就欢喜国画，但每自以为天分不差，常常凭着不拘束的性情、趣味出发，横涂直抹，如野马奔驰，不受缰勒，对于古人的重工力严法则的主张特别轻视。这自然是一生的大缺点。昌硕

先生知道我的缺点，即在这幅山水画上明确地指出我的缺点，就是长古中末段所说的："只恐荆棘丛中行太速，一跌须防堕深谷，寿乎寿乎愁尔独。"深深地为我绘画"行不由径"而作恳至的发愁与劝勉。

昌硕先生谢世以后，每与诸旧友谈及近代诗书绘画治印等的派系与成就，一谈起就谈到昌硕先生。因此也常常引起昔年与昌硕先生过往的许多情况。抗战中流离湘赣滇蜀，笔砚荒废，每每对昌硕先生诗书绘画治印诸项，有他卓绝的特殊风格，而为左右一代风气的大宗师，时有所怀念，也因怀念而曾咏之以诗，兹录于下：

忆吴缶庐先生

月明每忆斫桂吴，大布衣朗数茎须。文章有力自折叠，情性弥古伴清癯，老山林外无魏晋，驱蛟龙走耕唐虞。即今人物纷眼底，独往之往谁与俱。

吾国近年画坛殊感寂寞，黄宾虹先生已归道山，齐白石先生因年高，也不能多作画，在谈谈吴昌硕先生过往情况之下，吾将拭目有待于吾辈以后之可畏青年了。

黄宾虹先生生平

　　黄先生原名质，字朴存，号宾虹，别署予向。中年以后以号行。安徽歙县潭渡村人。祖德涵，字孟辉，经商浙东。父定华，字定三，喜吟咏，工书画，长兰竹。清同治四年（公元 1865 年）诞生于浙东之金华。幼颖异，胜衣就傅，笃学好问，曾延宿儒馆于家，弱冠游学金陵扬州，得广交时贤文艺之士。能琴剑，擅诗古文辞治印，兼攻经史舆图释老氏及古金石文字之学，均深有造诣。尤酷嗜于书画。六七岁时，便知对前人绘画及自然景物细心观览，记之心目，喜为仿效涂抹。遇能诗画者必访问穷其理法，曾请书画法于萧山倪谦甫、易甫兄弟，得"作画如作书，笔笔宜分明，方不落画家蹊径"之心诀。又访郑雪湖前辈于皖公山。得"实处易，虚处难"经营位置之奥窍。因遍求唐宋名画，临摹凡十年。继北游，以求深造。时当辛亥之前，国是日非，心焉忧之，因研究公羊氏之学冀有所挥发。顾限于情势，不久南归，退耕于歙县之故乡。垦荒十年，农学之暇，继续悉心研讨书画，考其优劣，无一日间断。宣统间旅沪，任《国粹学报》《神州时报》及商务印书馆美术编辑，并主神州国光社编纂《神州大观》及"美术丛书"，间兼各大学美术讲座，先后凡三十年。八十九岁时，患

严重目疾，犹按时作画及理论文字著述，未曾或辍，先生一生治学之精勤如此。

先生工人物花卉，尤擅山水，初攻沈石田、董香光、查梅壑、李流芳，继攻邹衣白、恽香山、清溪、石溪，再攻元代四大家，宋之马、夏、二米、董、巨，以及五代之荆、关，唐代之王、李，兼综并蓄，旁收博采，以为画学健实之基础。然先生习画之步骤，先从法则，次求意境，三求神韵。习法则：须从严处入，繁处入，密处入，实处入，道古循今，极力锻炼，入而能出，然后求脱。求意境：须从高处入，大处入，深处入，厚处入，要窥见古人之深心，使意与法会，景随情生，而得圆融无碍之妙。求神韵：要从读万卷书入，行万里路入，养吾浩然之气入。在元气混茫间，纯任一片天机，冥心玄化，自然神情气韵都来腕底。然画事除接受传统技法外，尚须以自己之心性体貌，融会贯通于手中，深入自然，会心自然，并以手中技法，写我游观中所得之自然。诚如张文通所谓"外师造化，中得心源"者也。故先生平生喜游历。北至齐鲁燕赵，南至闽粤香岛，西至川蜀，中至荆楚以及江浙之天台、雁荡、白鹤、九华、虞山、天目等诸名胜，无不踏遍其足迹。曾八上黄岳，犹感未能餍足。年近九十，定居西子湖上，仍不时登栖霞，上葛岭。以勾画稿，步履轻健，毕生所得稿件，不下万纸。

顾吾国清代画学，多范围于"四王吴恽"间，只知规矩功能，步趋古人，导致一味临古仿古之弊，与明代"诗坛七子"，专倡复古之局面，有所相似。是后虞山、娄东、苏松、姑熟诸派，陈陈相因，甜熟柔靡，空虚薄弱，每况愈下，不堪收拾。先生会心于此，思有以起而振之。其题画云："唐画刻划如缂丝，宋画黝黑如椎碑。力挽万牛要健笔，所以浑厚能华滋，粗而不犷细不纤，优入唐宋元之师。"盖

先生之所谓，习法求意者，要尽知古人法意之根底与其精华糟粕之所在，既有所吸取，又有所批判，不至驳杂不纯，遵循无轨辙。乾嘉之后，金石之学大兴，一时书法如邓完白、包慎伯、何绍基，均倡书写秦汉北魏诸碑碣，盛成风气。金冬心、赵扨叔、吴缶庐诸学人，又以金石入画法，与书法冶为一炉，成健实朴茂，浑厚华滋之新风格，足为虞山、娄东、苏松、姑熟各派疲恭极度之特健剂，先生本其深沉之心得，以治病救人之道，引吭高呼，谓道咸间金石学盛起，为吾国画学之中兴，并迭见书写于诸绘画论著中，为后学指针，披荆斩棘，导河归海，冀挽回有清中叶以后，绘画衰落之情势，其用心至重且远矣。

原吾国绘画，自隋唐以来，依据写实之要求，日趋向于笔墨功能之发展，形成东方绘画特殊风格之因素。于用笔言，以圆笔中锋为主，如屋漏痕，如金刚杵，虽傍寻倍长，凝重不露锋棱之迹。其重落也，如高山之坠石。其转折也，如银钗之折股。其坚实也，如万岁之枯藤。其宛转也，如蠹虫之蚀木；其驰骤也，如渴骥之奔泉，其来往之无纵也，如阵云之千里，天马之行空。凡此种种均来自周秦之篆隶，钟、王之楷草，世所谓书与画，异体而同源者是也。在先生论画中，言之详矣。故所作书画，随笔挥扫，无不力能扛鼎矣。然画事中，用墨难于用笔，尤难于层层积累，先生于此，特有创发，五彩六墨，错杂兼施，心应手，手应笔，笔应纸，从三五次至数十次，出于米襄阳、董叔达诸大家墨法之外。以实中运虚，虚中运实，平中运奇，奇中运平之章法，以浓墨破淡，以淡墨破浓，写其游历之晓山、晚山、夜山与雨后初晴之阴山，使满纸乌黑如旧拓三老碑版，不堪向迩。然远视之，则峰峦荫翳，林木蓊郁，淋漓磅礴，绚烂纷披，层次分明，万象毕现，只觉青翠与遥天相接，水光与云气交辉，杳然深

远，无所抵止。先生曾云："我用重墨，意在浓墨中求层次，以表现山中浑然之气趣。"成先生独特之风格，岂偶然哉？然有时或为雄奇，或为苍莽，或为娴静秀逸，或为淡荡空灵，或为江河之注海，或为云霞之耀空，或为万马之奔腾，或为异军之突起，千态万状，又非笔墨布置等所能概括之矣。间作梅竹杂卉，其意境每得之于荒村穷谷间，风致妍雅，有水流花放之妙，与所绘之山水，了不相似，白阳耶？复堂耶？新罗耶？其或颠道人之仲伯欤？孟轲云："五百年，其间必有名世者。"吾于先生之画学有焉。

先生学养渊博，著述宏富，就予所知者，著有《画谈》《印述》《宾虹杂著》《仕耕感言》《黄山前海记游》《宾虹诗草》《潭渡黄氏先德录》《任德庄义田旧闻》《黄山画家源流考》《虹庐画谈》《古画微》《宾虹草堂印谱》《蜀游杂咏》《画法要旨》《宾虹画语录》《庚辰降生之画家》《周秦印谈》《古文字证》《画家轶事》《古文字释》《宣歙画家传》《道咸画家传》《古籀论证》《周秦古玺释文》《画学编》等。

画学讲义

创作琐谈

　　看了同学们的创作，感到琳琅满目，颇有起色。在表现方法上各有所长，也各有所短。你们的创作大多是人物画，要我系统地讲讲人物画的构图，较为困难，因为我对人物画很少研究。至于花鸟画，也是对大写意有点创作经验，而对双钩重彩、没骨花卉，缺乏实践。你们的创作，比之以往有进步，且有新意。山水、花鸟题材增多了，形式和内容亦丰富了，有互相争雄之势，这个趋势很好。党的文艺方针"百花齐放，百家争鸣"，要繁荣美术创作，应有多种多样的作品出世，为表现新时代的精神面貌作出努力。山水、花鸟画不像人物画那样能直接与政治结合，尤其是花鸟画，局限性较大。山水画《江山如此多娇》这样的题材，可以通过歌颂祖国大好河山直接为政治服务。花鸟画怎样表现，要好好探索。

　　近代的人物画比古代有进展，解放后的人物画发展更为显著，甚是可喜。现代的人物画，吸收了西画的精华，搞洋为中用，以补充我们之不足，使人物造型更为准确生动，我很赞成。有的老师提出中国画怎样学习素描，我认为过去和现在，我们在教学中都没有轻视或偏废素描，问题是中国画系的素描要合中国画特点，有的放矢，洋为中

用，应不同于油画系，不同于西洋素描；不中不西是不行的，只中不西也是不行的。人物画要求像，就必须捉形，求形似也求神似，"形神兼备""以形写神"。速写和慢写对掌握人物的形态、动态、结构很有帮助，因此，我们要重视速写和慢写，以多画速写和慢写来提高造型能力；再者，画速写和慢写对中国画的用笔用线，亦很有帮助。今后，国画系在课程安排上，需有一定比例，让速写和慢写为中国人物画的造型打基础。

有的同学问，人物、山水、花鸟三个专业，哪个专业最难？回答这个问题，可追溯到晋代顾恺之《论画》中提到的："凡画，人最难，次山水，次狗马；台榭一定器耳，难成而易好，不待迁想妙得也，此以巧历，不能差其品也。"在当时，以人物画为中心题材，认为人物的形象变化多端，内在的精神状态也复杂，因此，把人物列为最难。把山水列为次之，说明晋代的山水画也已有相当成就。到了唐代，许多画家以山水为重点题材，把山水画提到了很高的地位，如展子虔的《游春图》，以山水为主体，人物为副体，把初具规模的中国山水画，大大推进到规模毕具的阶段。北宋大书家黄山谷赞叹说："人间犹有展生笔，事物苍茫烟景寒。常恐花飞蝴蝶散，明窗一日百回看。"由此可见，过去有的人未能见到展氏这幅杰作，而认为隋唐绘画还停滞于"人物为主，山水为宾"的阶段，这种看法是不合乎历史事实的。现在，我们分国画专业为三科，到底什么最难？我的看法是：人物、花卉、动物都有常形，都有总的形象规律，捉形容易，而山水的变化极其复杂，树石宇舍，水流花放，千山万壑，层峦叠嶂，自然界中有微茫无形的，也有变化无常的物象，在笔墨技法上，更是千变万化，丰富多彩。然而人物有思想感情，其内心世界更是丰富异常，所以，我认为抓神情，人物最难；抓形象，山水最难。当然，山水没有

常形，但有常理，有组织规律，也有神情，同样有传神的问题，也要求"以形写神"。在作画过程中画家有他自身的思想感情，对象的灵魂和思想，要通过作者来表现。因此，我认为：捉了山水的形，才能捉到山水的理，捉了山水的理，才能捉到神。黄宾虹先生说："山川我所有。"要求画家心占天地，胸有丘壑，才能画出丘壑，所以凭他一支秃笔，画来形理妙合自然。他所作山水中的房子歪歪斜斜，十间有九间要倒的样子，这正是画家的艺术处理。画桌子，四平八稳不好看，在画家的笔底下，应该比真实的桌子更美，更艺术，否则就失之呆板。音乐像钟摆一样，天天是嘀嗒嘀嗒的声音，就感到单调乏味。画材在画家笔下，必须有取舍和艺术加工，画点和线，如果都是"……"或"——"，这就不是艺术，如果是"……——"，就有节奏，有变化，才是艺术。

这里再讲一下"迁想妙得"与"传神"的问题。顾恺之提出的这些理论极为精辟，对后人启示极大，特别是对人物画家影响更大。"迁想妙得"，说的是画家对对象的内蕴精神，如性格、思想、情绪、道德品质等等有充分的理解和感受，即先有感情移入于对象之中，所谓"他人之心，予忖度之"，便是"迁想"。嗣后，画家在表现对象时，主观上加进了"意象"，把对象作了减弱、增强、夸张、变形，使画中的形象更高于对象，比对象更美，即是"妙得"，最后达到"神仪在心，而手称其目"的境界。比如顾恺之为裴楷画肖像。裴是美貌少年，有卓见，有才干。他为了深刻表现裴的神情，就加了三根胡子，以示英俊博学，曾有"颊上添三毛"之说，这也是"迁想妙得"的事例。

顾氏的"迁想妙得"理论，其中心点为"神韵"。有人列了表，可以一目了然。

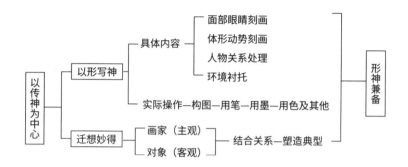

我也列了一张"顾恺之的绘画思想表"。

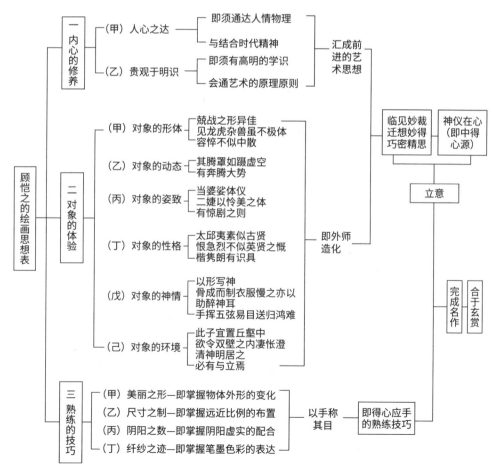

画好中国画，首先要学习传统，吸取传统的精华，舍其糟粕，然后加以发展革新。传统像一座宝库，有取之不尽、用之不竭的遗产，这是我们民族的骄傲。学习和研究中国画，第一步是临摹，"传移摹写"为六法中的一法，这是祖先传下来的一个法宝，我们不能忽视；第二步是写生，师法自然，深入到生活中，观察生活，描绘生活，搜集创作素材。然后是师造化；第三步是创造革新，有了扎扎实实的基础功夫后，再创格、变革。你们在这里学五年，只是打基础，毕业后到社会上工作，才开始创造革新，创造个人的风格面貌。艺术的道路是漫长的，饭是一口一口吃的，路是一步一步走的，要想一步登天，最后会翻筋斗的。搞学问，求知识，学艺术，想走捷径，总是吃亏的，"天行健，君子以自强不息"，是做人之道，亦为治学作画之道。

学习离不开旧的东西，有旧才有新，新旧二字，为相对之名词，无旧，则新无从出，故推陈，即以出新为目的。孔老夫子说过："温故而知新，可以为师矣。"原来"新"字，其实从"故"而来。画学之故，来自祖先之创发，祖先之创发，来于自然之相师。古与今，时代不同，中与西，地域有别，故画学之温故，尚须结合古人，结合时地，结合自然，结合作者的思想智慧和学养性情，而后才能孕育其茁壮之新芽。黄宾虹先生习画的步骤："先从法则，次求意境，三求神韵。习法则，须从严处入，繁处入，密处入，实处入，遵古循今，极力锻炼，入而能出，然后求脱。求意境，须从高处入，大处入，深处入，厚处入，要窥见古人之深心，使意与法合，景随情生，而得圆融无碍之妙。求神韵，要从读万卷书入，行万里路入，养吾浩然之气入。在元气混茫间，纯任一片天机，冥心玄化，自然万般神情气韵都来腕底。然画事除接受传统技法外，尚须以自己之心性体貌，融会贯通于手中，再深入自然，会心自然，并以手中技法，写我游观中所得

之自然，诚如张文通之所谓外师造化，中得心源者也。"（潘天寿：《黄宾虹先生简介》）

学习中国画的另一方面，要注重中国画与时代要求及世界美术发展的关系。现代的中国美术和世界美术，都在蓬勃兴起，画家也大为增多。我国的油画、版画、雕塑等，原是外来艺术，现在都互相切磋，探讨民族化，振兴民族艺术，发展迅速。解放前，有很多西画家搞中国画，如林风眠、徐悲鸿先生西画功底深厚，他们的中国画，洋为中用，独具风格。解放后，也有这种情况，新的人物画受西画影响，表现形象的基础是洋素描，传统基础还不够扎实；少数老画家的传统基础很好，但缺乏写生能力，所以，两者各有长短。在继承传统的基础上，积极吸取西画的营养以丰富我们的民族绘画，对加快学术的进步很有必要。现在由于旧技法和新技法结合得不成熟，中西结合不融和，看起来不舒服，有点不中不西。只要今后努力不懈，深入研究民族风格，同时吸收外来的营养，把中国的与西洋的很好结合起来，可能形成一种很好很高的民族绘画，终臻妙谛，屹立于东方和世界艺术的顶峰。

同学们的人物画构图，都能布置，但应注意几点：

一、关于体验生活问题。生活中的形象和自然界中的一切，是十分丰富多彩的。我们应拜自然为师，拜生活为师。这幅花鸟画，布置了巨大的山岩，瀑布倾泻，水流花放，一派壮美景象，但水边画了很多鸡、溪涧、瀑布、峭壁、野卉，给人的印象是没有人居住的地方，鸡是家禽，离不开房屋和田地，在瀑布边画鸡显然不合情理。一幅作品，配以环境，必须到生活中去体验、观察；关在房里闭门造车，即便画出来了也是不切实际的。昔时有画山水的，连山都未曾见过，只好闭户作画或模拟前人作品，故此，杨诚斋有"好山万皱无人识"的

叹息。董其昌所谓"但读万卷书，但行万里路"，就是讲理论与实际结合的原则。一个画家有了生活依据，师法自然，在创作上就不会顾此失彼。石涛说："搜尽奇峰打草稿。"黄宾虹八次上黄岳，都是为了深入生活，掌握大量的生活素材，然后能冥心玄化，造化在手。在生活中，一般人都知道鸡离不开人家，麻雀离人家也不远，常常停在屋檐下或矮树丛里，为的是取食。大雁是候鸟，一定在初冬飞来，春天飞走，它常在水中生活，所以配上芦草。燕在不过七月七，燕来不过三月三，燕子在春天啄泥筑巢，可与桃花柳树配搭，把燕子画在芦草中就不合乎情理，也不合它的生活习性。老鹰不是候鸟，一年四季都能见到，倘若把老鹰与杨柳、桃花配在一起，就不协调了，应配以松石或海洋为背景。又譬如，每个动物的足都不一样，骆驼的足与马的足不一样，前者在沙漠中行走，是肉蹄，后者在草原上或马路上奔跑，足下钉有蹄铁，它们的共同点是足长，行走能力强，膝盖粗大，都有足蹄。老虎、狮子的足是足爪，不是足蹄。一个画家，对自然界的一切，都要作详细观察和深入研究。胸有成竹，方能表现好对象。

二、艺术处理问题。画材和题意是紧密结合在一起的，画材决定于题意，题意依靠画材来表现。画材要紧凑，不噜苏，题意要明确洗练，深入浅出，再则，就是如何艺术处理了。艺术夸张与艺术处理的含义基本相似，艺术作品总是把自然景象加以夸张、概括、舍取，可以改动对象，不受对象的限制，可以增添画材，也可以舍弃画材。舍与取，即是艺术处理，懂得舍，才能掌握取，才能悟到写生与布置的理法。黄宾虹先生说的"舍取不由人，舍取可由人，懂得此理，方可染翰挥毫"，就是舍取二字的要诀。

三、虚实处理。中国画重虚实、疏密，即所谓"疏能走马，密不透风"。中国画每每以虚实结合，虚实相生，虚从实来，化实为虚的

原则来布置画材。实是画材，也是画中的景物；虚是空白，也是把有的画材画得虚，是艺术处理的结果。黄宾虹言："虚处不是空虚，还得有景，密处还须有立锥之地，却不可使人感到窒息。"虚与实相对，有实才能显虚，有虚才能存实。有了生活，才能概括生活，才可以艺术加工。画中的画材，布置得密密麻麻，塞得水泄不通，在章法上就不符合要求；画材过于荒芜疏简，萧条冷落，或过于虚无缥缈，空虚渺茫，也不合今天的时代环境。有画处为实，无画处为虚，画中之画，读者一目了然，画外之画，是让读者去联想，去回味的。

四、传神问题。古人画画重"形神兼备，惟妙惟肖"，顾恺之提出"四体妍媸，本于阙少于妙，传神写照，尽在阿堵中。"顾氏所谓"传神"系指人物画而言。人的眼睛是表达思想感情的主点，所以画好眼睛的表情，人物的精神状态也自然而然地出来了。可是你们在铅画纸上打稿子的时间过长，反复刻画形象，刻来刻去连纸也刻破了，把形象也刻死了。为什么刻画形象不在宣纸上多下功夫？中国画是通过笔墨表现对象的，应在宣纸上多下功夫，以求笔情墨趣，使中国画达到最高的艺术境界。

"知之为知之，不知为不知"，搞学术，求知识，来不得半点虚假。学术的发展无止境，智慧的开拓无限度，发展更有新发展，进步更有新进步，故步自封，安于已有，最终不会有很高的成就。

书法学习及国画布局

首先讲讲书法，然后再讲绘画布局问题。

一、关于书法

学书先学法，首先掌握习字的基本方法，方法掌握后，求熟求变，再求气、机、神、韵。求法则，讲规矩，是初学者的要求，开始学书法不一定从篆隶或甲骨文着手，我的意见，要从正楷开始。学正楷要知道行、草书，学行草应先学草书，再学行书，而行书则介于正、草之间。学楷书从何家入门？首先是挑选帖子，根据每人的喜爱挑选帖子，不能硬性规定。无论学哪家书，都不能先入为主，说这种好，那种不好，不能有偏见，要了解每种碑帖的风格和特点。书法从古以来都是百花齐放的。八仙过海，各显其能，各大家的成就早已为后世所公认。

碑与帖不同，汉、魏的书法都为碑，晋以后的书法都为帖。最早的碑是石鼓，圆的叫碣，方的叫碑，后多不分。碑文有刻两面的，也有刻一面的。汉碑有十大名碑之说，如《乙瑛碑》《张迁碑》《孔宙

碑》《礼器碑》《曹全碑》《华山庙碑》《史晨碑》《石门颂》《西狭颂》《麃孝禹碑》等，其实何止这些。学习隶书很有必要，可以用于题款，题在画上较好看，用篆书题款的不多。魏碑刚劲、挺拔，有稚拙朴茂的味道，但笔画露骨，有如刀刻。我们写字用的毛笔，其笔毫既圆又软，用它来写魏碑，十分困难。清末康有为、包世臣等人，提倡写魏碑，但都没有写好，张裕钊、赵之谦、郑孝胥、沈曼曳、侯子镜等也是学魏碑的，也都没有写好，确实是难啊！当然，我们可以学魏碑。我的意见应先学汉碑，再以圆笔学方笔的魏碑，而先学魏碑则不易学好，因偏笔临摹魏碑较难，易有流弊。所以，还是从正楷入手，打好扎实的基础。历史上学好魏碑的大书家，毕竟是少数。北魏学得好的是我的老师弘一法师（李叔同）。他的字不落常套，有独到之处。魏碑写得好的是我的另一个老师经子渊，他用笔圆韵、遒劲。他们的字迹殊多，成就也高，后辈无不敬仰。我的字由唐帖着手，后改学北碑、魏碑，也写得不好，感到很苦恼。

晋以后，帖子很多，各家都有自己的面貌与特点，情味不同，风格各异。颜平原（真卿）的字摆架势，宽大浑厚，如舞台上的大花脸；钟繇、王羲之的字清秀、妩媚，像生角；怀素的狂草雄健豪放，如武生。颜、柳、欧、苏是唐宋大书法家，从学者不计其数。颜字肥厚、遒劲，柳字瘦挺、俊美，素有"颜筋柳骨"之称，但也有评论颜字过呆、柳字偏瘦的，我看不然，他们的字呆而不呆，瘦而不瘦，肥中有骨，瘦中有肉，确是后世楷模。欧阳询的字运用方笔，点子呈三角形，有北魏味道。前人都喜欢学欧字，因为做八股文和科举考试十分需要。宋米襄阳（米芾）天分高，他的行书沉着痛快，劲健洒脱，较难学，不如学小米（米友仁）的为好。黄山谷的字重风致，学不好易流弊。历代书家也临《兰亭序》，各具风格，绝不类同，都有成绩。

先学正楷还是对的，关键是帖子选得对路。

你既学一家一派的东西，就应了解这家的风格派路，举一反三，学以致用。王羲之得卫夫人几十字，就学了五年之久。虞世南起初学王像王，后跳出师法，自成一家。我开始学钟、颜两家，后学魏碑，现在又学黄道周，也经过许多反复。

至于怎样写字，各家都有不同方法和经验，有人提出写王字用二分笔，写褚字用一分笔，写颜字用三分笔，因各家用笔不同，习字方法也不同。包世臣写字指不动，康有为写字也主张指不动。写字要不要悬肘？有人说写大字要悬肘，写小字不要，写大字要站起来，有人连写小楷也悬肘。包世臣很重视悬肘功夫，说要把笔倒过来，用笔在茶几上练习悬肘功力。我的看法，悬肘固然重要，写大、小字都悬肘，却并不需要。一寸以下的字用腕力，一寸以上的字可用肘力。

古人习字，很讲究用笔用墨，有"锥画沙""屋漏痕""折钗股"的要求，并做到入木三分，力透纸背，直中有曲，方中有圆。这些方法与画法互相沟通，所以有"书画相通""书画同源"之说。

学字需平心静气，可锻炼静心，要天天练，不断下功夫，先求其熟，熟能生巧，巧则能变。盖叫天老先生主张"学到老"，随时随地在练苦功，这种刻苦练功精神，值得年轻人学习。

二、关于国画布局问题

布局是绘画艺术的基本技法问题，谢赫在六法中提出的"经营位置"，就是我们通常所理解的"构图"。古人称之为"章法""布局"，顾恺之说的"置阵布势"，实际上就是为了表达主题而进行画面结构的探求。

构图上的平衡，虽然不如物理学那样严格，但应以稳当为宜，求其灵巧而又平稳。例如，图 1 为呆板的平稳，图 2 为灵巧的平稳。

在构图上，以中国老秤作比喻，是很能说明问题的。老秤有秤纽、秤杆、秤钩、秤锤四部分，由于四者距离不同，才能求其得势的平衡。物大而重，秤锤离秤纽（支点）就远，物少而轻，秤锤离支点就近，它用秤锤对支点的距离来进行调节，以求其得势。在构图上也

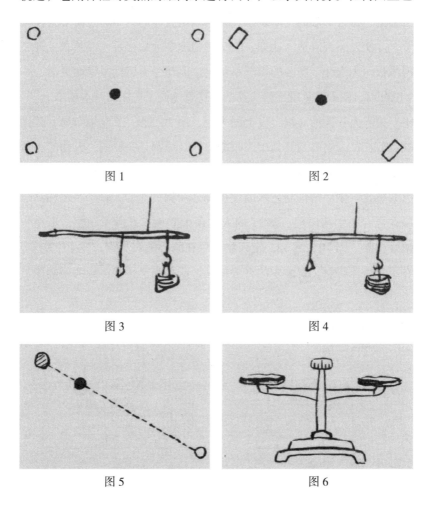

图 1 图 2

图 3 图 4

图 5 图 6

如此要求。图4比图3好，图4、5都是重者离支点近，次者离支点远，三点距离不相等，仍感到平衡。如果以天平秤来处理构图，则失之呆板，如图6。只有以老秤来处理构图，才能求其灵活生动。

中国画的布局常常是上轻下重的，头重脚轻的布局，则使人感到不舒服，这牵涉到物理学上地心引力的问题。学问是互相贯通的。科学不等于艺术，但科学上的一些原理也适用于艺术，重则下沉的引力感觉，符合一般的生活观感。中国画是直挂的，布局上需要头轻脚重，才使人感到舒适。比如，图7是物理学上的稳定，在艺术上则显得呆板而无变化。图8的构图不稳定，但却令人感到平稳而灵活，图9也可以，使人感觉既平稳又灵活，这就达到了构图的基本要求。

关于人物画的布局，以上图为例，图10至图12几幅布局，其优缺点何在？人物画与其他中国画的布局规律都是一样的，人物的头顶不能太靠近画幅的边缘线，与画幅有一定的距离，使人物在画中有空灵的感觉。生活情理与艺术的规律都是互相贯通的，脚踏实地感到舒服，也合乎生活情理。图11的人物顶天立地，塞满了画幅，不是一幅好构图。图10、图12，把人物布置在画幅的右下方，左上方题款，右下角盖压脚章，把画中的气势拉长，既稳当又得势，成为一幅稳当

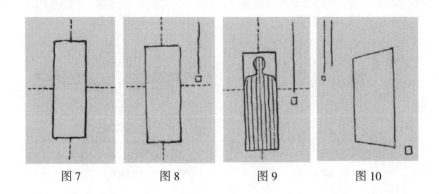

图7　　　　图8　　　　图9　　　　图10

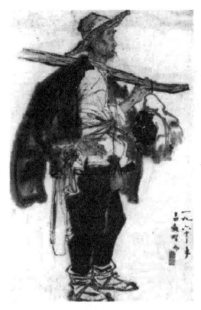 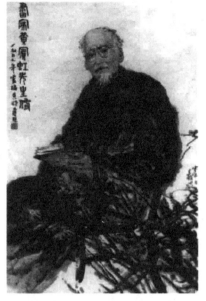

图 11 习作人物画（周谷昌）　　　图 12 黄宾虹先生像（周谷昌）

的完整的构图。由此可见，题跋在构图上起的作用很大。印章的作用同样也很大，由于它的红色与白纸黑墨有强烈的色彩对比关系，它不仅能补充构图的不足，增加布局的内容，而且使画中的色彩感加强了，给画面增光添色。印章的大小、印文的疏密，都是构图中不能分割的组成部分。

中国画的题款、印章，在构图上能起补充作用，使画面增强平衡感，也能使构图更为灵活而有变化。例如图 13 有画无款，总给人一种不完整感。图 14，有款且有印章，看起来舒服，也感到完整。图 15，右上角加树，这样，分散了画面注意点，反而使得主题不突出了，不合构图要求。图 16 与图 17，画面有款有印，变化就更多了，都是好构图。图 19 左上角加石头不如图 18 加题款好，题款在

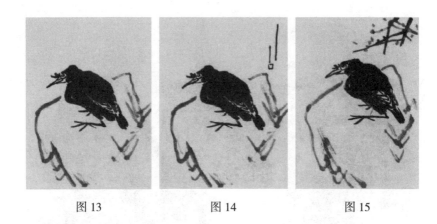

图 13　　　　　　　　　图 14　　　　　　　　　图 15

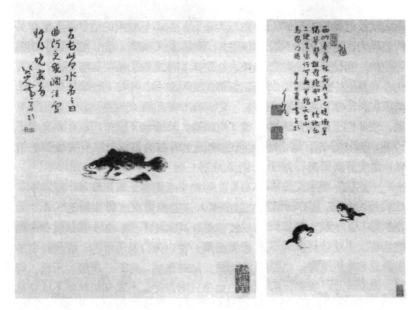

图 16　鳜鱼（八大山人）　　　图 17　双雀图（八大山人）

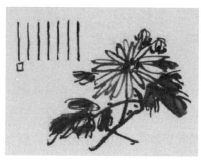
图18

图19

这幅画中起着重大的作用。这在世界艺术中是独树一帜的，犹如中国京剧之所以为综合性的艺术一样，它把歌舞、杂技、对白、美术（脸谱、服装、布景）、文学等合为一体，给观众以多方面的艺术享受。中国画题款自宋苏东坡开始，迄今约有九百年的历史，派别甚多，而历代画家的题款，要算石涛、石溪、八大以及近代的吴昌硕、齐白石为最好。款印与绘画的结合能丰富作品的表现力，这与烹饪术的道理是相通的，烧菜加酱、油、酒、葱、胡椒等佐料，能使菜的味道更丰美。红烧肉和清蒸鱼的烧法各有特点，味道也各有异同，但都要加佐料，红烧的加料较多，往往是吃料的味道，而清蒸加料不多，滋味也很好。一幅绘画作品给观众欣赏，应求其画外有画，使他们引起很多联想，看了有回味，百看而不厌。所以，从文学、诗歌、书法等各方面了解和吸取绘画上所需的知识，以充实绘画的情味，是十分必要的。

　　"六法"要求"传移摹写"。对初学者而言，首先临摹示范稿本，然后练习布局，由简到繁，逐步深入，进而要求"骨法用笔""随类敷彩"。一般人都感到布局较容易，其实却不然。临一幅画就有布局的训练，不能依样画葫芦，看黑画黑、看白画白是不行的。临画时要

多多研究和分析原作，也要反复构思。如对布局、运笔、用墨、用色、勾线、形象等等，都要仔细咀嚼。如果只图方便，不反复揣摩，不独立思考，不用心钻研，甚至用拷贝临画，这样是不会有得益的。

折枝花卉的布局较易处理。画长卷或小册页，布局上必须有主有客，同时注意形象、色彩的美。有的人画折枝花卉长卷，也有分段布置的，画与画之间有题款，这种形式等于册页。但需着重对花的姿态变化和笔情墨趣的处理。一幅长卷人物，例如画十八罗汉，一般均把罗汉的姿态并列构图，无所谓主次，这同样必须着重刻画形象和留意色彩的变化，重骨法用笔，在笔墨上下功夫。中国画之所以高，往往在于形象与真实的不尽相同。折枝花卉要变形象、变色彩，不能太接近自然，但变形不可使人看不懂，菊花还是菊花，石头还是石头。如八大山人画菊花（图20），这样的造型与真实的菊花不像，然而却使人感到特别，不落常套。自然界中的花卉形象是千变万化的，我们不能局限于自然，要想得特别，取于自然，高于自然，求得"不似之似"。齐白石的"似与不似之间"与黄宾虹的"绝似与绝不似之间"，也就是这个道理。

在布局上，主与客、疏与密、虚与实的处理是很复杂的，人物和山水比花鸟难。人物画刻画形象最难，布局也不易，人物繁多的画面，只有靠主客、疏密的布置来处理，背景安排比较容易。花鸟画没有背景，画外关系比较少，不复杂；山水画布局则最难，四面都要达到边，画外有画，还有山的层次，疏与密、虚与实、来龙去脉的关系等等，千变万化，非常复杂，故以山水布局为最难。

主客配合问题，首先要掌握画材与环境的配合，使两者合乎情理，不可牵强附会，张冠李戴。画一幅秋菊图，配以石头，菊花是主体，石头是客体，菊花是折枝花卉，与玩赏的石头相配尚可，但不能

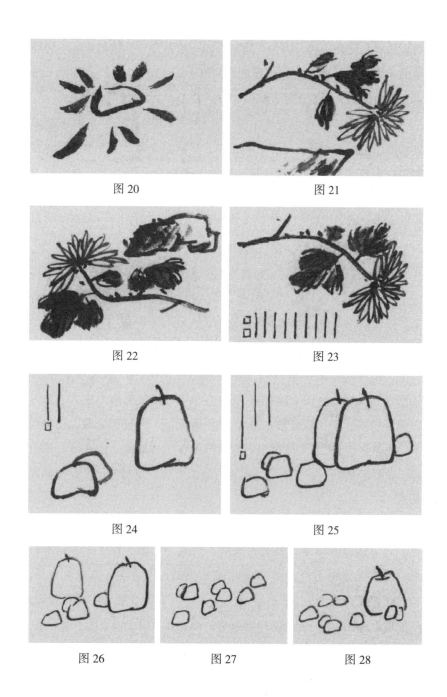

图 20

图 21

图 22

图 23

图 24

图 25

图 26

图 27

图 28

与天然岩石配在一起，因为一角岩石或一块石头与折枝菊花是不同环境的不同材料，摆在一起很难配合得好（图19、21、22），若把天然岩石改为题款，则就更好，如图23。

在一幅画中，有主有客才能成立构图，单独摆一种东西不能成立构图。主有客相伴，才不显得孤单，只有主无客，总显得冷淡和寂寞。这也符合人们的生活规律，宾主关系要配合得适当，要不简不繁，使之既热闹又有配合，如图24。宾要服从主的需要，宾与主的配合必须合乎情理，这要看不同情况作不同处理。菊花可以配秋天的东西，如秋草、篱笆等；牡丹很富丽，要配春天的景物，等等。总之，主与客的配合，不能生硬，勉强凑在一起，就感到不舒服。画中出现两个主人，也可成立构图，但要合乎人情物理，有两个主人的布局，不能形成两个局面，如果两者格格不入，统一不起来，这就不能成立构图了。图25画中有两个主人，但它不等于有两个主体，主体仍是一个，而且紧密联系在一起，这样就能成立构图。图26有两个主体，构图则不能成立。图25说明只要主宾分明，即使有两个主人，也可以成立构图，但切忌分散。图27就是既无主，又过于分散，在构图上是失败的。图28主体突出，客体分散在主体周围，使客体有了依靠，这样的构图，有主有宾，有疏有密，有集中又有分散，是一幅好构图。

再看下列构图：图29以石为主，题款和印章为宾，布局可以成立，若无题款和印章，只有石头就不能成为构图。有主无客是不行的，有客无主也不行。图30是主多宾少的构图方法，也成立布局，称为"罗汉请观音"。图31主体力量太小，客体分散，主客不分明，不能成立构图。图32比图33要好些，但主体太居中，态度不够谦恭，自以为主人，这也不好。图33主体太大，有闷塞的感觉，只见主人

图 29　　　　　　　图 30　　　　　　　图 31

图 32　　　　　　　图 33　　　　　　　图 34

图 35　　　　　　　图 36　　　　　　　图 37

的力量，客人太小，主客不配合。图 34，主体太退避，过于谦恭。客人位置占得太多，不得势。

一般说来，小幅画的内容不复杂，布局也较简单，容易处理得好。如图 35 的布局较稳当，主客关系配合得当，没有啥大毛病。图 36 在主体后侧加一小水果，虽能增加热闹感，起互相招呼作用，但注意点却因此分散了，倘若把这小水果去掉，则注意点更集中，如图 37。客体中也有主次之分和疏密关系，疏处疏，密处密，如果拿掉主体前面的一个小水果，则主体太暴露，主客体的感情就不密切了。所

以像图 37 的构图还是完整的，在主体前摆一小水果，挡掉主体一角，这样较好。

以上是小幅（册页）的布局。画大幅，其基本规律大同小异，在大幅中同样有主客体的联系关系，尤其是主体的处理要倍加用心。也有的大幅布局，是由小幅放大的，画丈二松树，可以把小幅布局放大。譬如大幅花鸟画的主客关系，由石、鸟、花三部分组成，其中鸟一定是主体，为什么呢？因为它是动的，在画中是最有生命的东西。尽管鸟在画幅中所占的比例可能很少，或者羽毛的色泽不如花的色泽漂亮，但由于鸟比石头和花都显得灵动而有生命，所以它是最引人注意的，是主体。人物肖像的眼睛，是传神的主点，必须严谨处理。大幅花鸟在画鸟时，要像"画眼"一样，眼虽小，但它是画中的注意点，主体中包括注意点，眼非主体，但是最重要。又如山水画中的山水、草木、房舍、舟车、人物等东西，其中人物占画面比例最小，却

图 38　荷花蜻蜓（潘天寿）

是引人注意的东西，成为画中的注意点，尽管主体是山水，不是人物。如图38，荷花配一草虫（蜻蜓），荷叶在画幅中所占的比例大，蜻蜓与荷花相比显得比较小，但是"画眼"却是蜻蜓，虽然主体仍是荷花。不加蜻蜓也可成立构图，只是缺少灵动的东西，显得冷冷清清。若去掉蜻蜓加石头，则石为副体，花为主体了，因为花比石头灵动。如果牛与石配合，牛虽笨，但牛应为画中的主体，石仍是副体。倘若牛背上爬有一小孩，牛比小孩大，但因小孩成了注意点，也成了主体。同时，在题款时，应着重描述主体，使之更为突出显明。

大的布局有主客之分，局部中又有主客，这体现了局部中的主客体与整个主客体是有机联系的。大的布局是由许多小局部组合而成，这些许许多多的小局部必须服从主体的需要。犹如长篇小说一样，整部小说中有主客之分，而各个段落又有轻重、主次之分，每个段落中也有主客关系，在布置主客体时应拉得开，不局限于一处，这样才使气势舒畅，既放得开，又收得拢。如长篇小说《红楼梦》章回很多，层次复杂，也有主体和客体。

主客关系与疏密关系是紧密联系在一起的，全局和局部都有主客体，其中也有疏密关系，所谓"一数之始，三数之终"，是有道理的。大家在布置主客体时，往往习惯以二客一主为基础，即以三点作基础，如图39至图42，都有三数的意义。

在构图中以不等边三角形表现主客体能产生疏密关系和远近距离感，而以等边三角形来构图，则无疏密而显得呆板。黄宾虹先生所讲三角形的构图方法，不仅指画面主客关系，还指点与线的主客关系。把距离不等的三点连接为三条线，形成不等边三角形，构图就需要这样的三条长短不等的交叉线，在一张长方形的画幅中，利用斜线来布置物体，使之与画幅边线不平行而有变化。如图41至图49，不同搭

配的线条产生繁复的交叉关系，形成了很多的不等边三角形。其实，最复杂的构图，也是由很多主客体组合起来的，只要全局的三点安排妥当，其他局部的安排也就迎刃而解了。

不等边三角形不宜有直角，有直角的三角形，两边与画幅的边缘线成平行线，在构图上不美，如图52。若画幅宽敞，应避免两边与

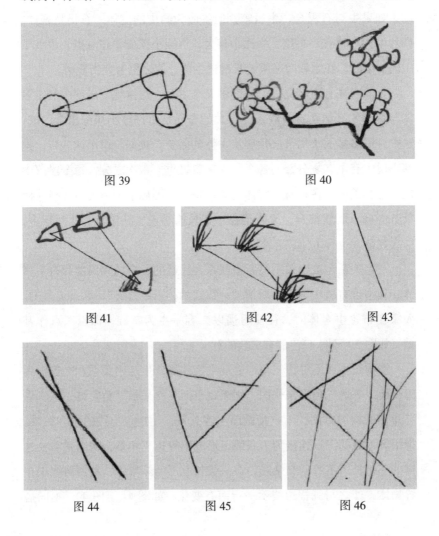

图 39 图 40

图 41 图 42 图 43

图 44 图 45 图 46

图 47　　　　　　　图 48　　　　　　　图 49

图 50　　　　　　　　　　　图 51

画幅边缘平行，同时可将三角形拉长，使气势加强，散得开，容易得势，如图 50、图 51。

　　线的交叉，一般以三点为好，四点、五点易散漫。三条线交叉有三角形的道理，如图 54。两条交叉无疏密也无变化，在构图上复数难以布置，单数则易布置。两条交叉线的布置，要利用画幅的边缘作为一线，但切忌平行线，平行线永远没有交叉，且易单调、平淡，图 53、57 都犯有平行线的弊病。图 55、图 56 是两条线的交叉比较，如果不加虚线，就没有三角形的意义。图 57 的 A 线与画幅平等，使下方 B 角形成直角，显得呆板而无变化。所以，布局的最基本原则是：

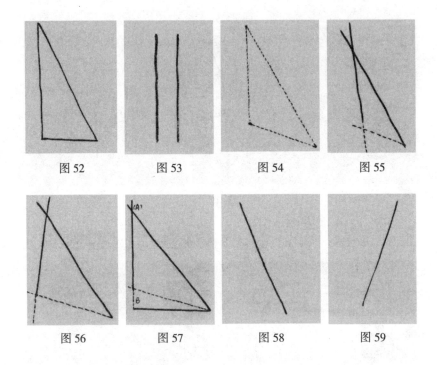

图 52　　　　　图 53　　　　　图 54　　　　　图 55

图 56　　　　　图 57　　　　　图 58　　　　　图 59

既要有变化，又要有规则，即在规则中求变化，在变化中求统一。图55、56、58、59都符合在规则中求变化，在变化中求统一的构图原则。图60树的主干太直，并与画幅边线平行，就显得呆板而无变化。树应变化多端，画树不要受自然对象束缚。画树和折枝花卉同样要求有主客配合，有三点和交叉线的关系，否则就平平淡淡，死死板板。画单瓣花卉宜小幅，花可画得大些，因为花是主体，叶与干是客体，如图61，这也和半身肖像画中人的头部是主体、身子是客体的道理一样。较大幅的画，若无客体只有主体，或不加题款和印章，则主体势必显得孤单寂寞。图61这种构图的题款印章虽是画中的客体，但显得特别重要。

图 60

图 61　芍药（潘天寿）

　　虚实问题，是中国画的特点之一。为了突出某一主体而留出大块空白，以省略其他东西，空白即是虚，反之是实；虚从实而来，白从黑而来。老子说："知白守黑。"白与黑是正反对比，是辩证的关系，因而布局应同时注意布实和布虚。处理虚实关系，往往与人的视觉有关。人的视力有一定范围，眼睛不是机器，与照相机不同，所画的物象只要符合眼睛的视力条件，感觉上舒服就可以了。这也是很合乎科学原理的，是艺术的科学。中国的传统绘画具有明豁的特点，中国画就是要讲明豁。

　　图 63 的构图中，在人的周围不加东西，留有大块空白，使人更为突出，这就是虚实的道理。李琦同志画的《主席走遍全国》，背景留空白，毛主席形象很突出，若画背景，主题就不突出，则反而不全，不加背景倒是有全之意，这才是不全之全，否则"挂一漏万"。

这幅画再加上题款，则情意更明确。

以白衬黑，黑白对比的处理，表现为对山水画中水、云、天等的处理，一般都宜留空白。如图62，空白处是水，虽然实际上是实的，但不画出来则为虚，使画面有黑白对比的效果，有透气的地方，这就是意到笔不到、实中有虚的道理。虚不等于没有东西，虚中有实，只是不画而已。西洋画与中国画的表现方法不同，它要求在亮部具体刻画形象，暗部因看不清，要画得虚一点。中国画要求有露有藏，即所谓"神龙见首不见尾"，留有使人想象的余地，一览无余不是好画。意到笔不到、计白当黑，虚中有实，实中见虚，都是中国画的重要表现方法。中国传统绘画的色彩对比是强烈的，如彩陶上的色彩处理，以红色为底，画上黑线，则有古厚沉重之感。民间艺人对用色有这样的口诀："红配绿花簇簇，粉笼黄胜增光，青间紫不如死。"白与黑对比最分明，青与紫是阴暗的颜色，配在一起使人感到厌恶。处理色彩

图62

的道理与虚实关系的道理都是相通的。

山水画的虚实和疏密问题，是极其复杂的。画树也有多种处理方法：一棵宝塔形的树，树顶像塔尖，也像人的头顶，其周围须留空白，使其舒畅，顶尖舒畅了，才显得这棵树灵动而有生命，如图64、图65。画松树，一般点松针为最难，密处要密，疏处要疏；山顶老松，最经得起风霜，最坚强，它松针少，点松针要注意

图63　山水（局部）（黄宾虹）

空白、虚实和疏密关系。如图66的松针少而苍劲，是山顶松针的一种表现方法。图67的松针穿插不好，松针过多过密，不像山顶的老松。有叶无根，等于有肉无骨。

有的画虚实和疏密关系较为复杂，如图68中的一块平坡是很必要的，山是直线，加横线以求其变化，在实中留空白，黑中露白以求其实中有虚，有通气的地方。黄宾虹先生画路留空白，求其意到笔不到，也是实中求虚的表现方法。

画家处理自然景物，不能自然主义，不能看到什么画什么，依样画葫芦，而要有艺术加工的本领。只按照自然景物的真实情况拍照相，只是个蹩脚的摄影师，不能算是艺术家。所以，画家必须深入体察自然界的一切景物，包括它们的形象、特征、习性、气质、季节等等，处处以艺术家的目光去观察并加工处理，不能听命于自然，为自

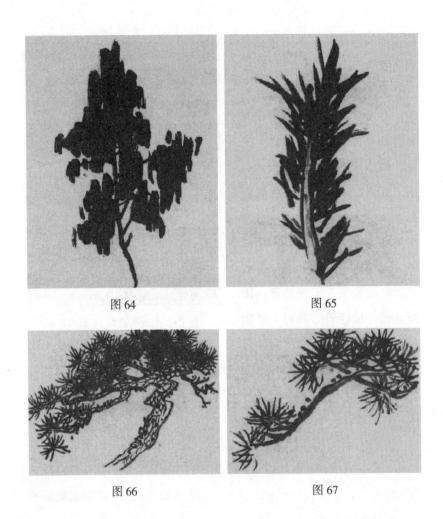

图 64

图 65

图 66

图 67

然条件局限。但是也有的人以平作画，以平求奇，要达到这一点，必须有相当的基础功夫和高度的艺术修养才行。石涛、董其昌画树故意找忌病来表现，突破了一般化的作画方法，别开生面，独运匠心，其艺术修养甚高。如图 69，画树干，把枝干的线交于一点，以平求奇，从规则到不规则，从有法到无法，不落常套。

图 68 图 69

　　山水画中，常把亭台楼阁的线画成平行线，因线较短，且有横线、直线、斜线的交叉关系，所以看来还是舒服的。但也有的界画过于呆板，如建筑图，又像平面几何线，这就失掉了艺术性，见图 71。图 70 有变化，合乎构图要求。黄宾虹先生画房子歪斜不平直，不完全符合真实房子，但看起来感到灵动而不呆板。如图 72、图 73 就符合变形的道理和线与线不能平行的道理。在规律中求变化，在变化中求统一。吴昌硕、王一亭先生画的水不平，图 74 的水画成斜线后，不但与竹石气势相一致，而且避免与画幅下端平行，若将水纹的线画平了，则呆板而无变化。

　　在作画过程中，平行线或平行之物体，有时难以避免，只有尽量注意，当然也可把平行线缩短，使其地位缩小，或加旁物以弥补不足。画兰竹更须注意平行线的交叉。画兰叶交叉，起码以三根线为一小组，千叶万叶都以三叶交叉为基础。如图 75、78 均合要求。图 77

图 70

图 71

图 72

图 73

图 74

只画一笔兰叶，图80画两笔兰叶，这都可以，但须有花或叶的交叉，
应避免兰叶交叉在一点（图76），也忌犯编篱病（图79）。画兰叶须
懂得"女"字的交叉，如图78，这是基本功夫。画竹子也有基本功，
画叶有"个"字、"介"字等，交叉而有疏密，如图81、图82。竹干
的处理，也有疏密交叉的问题，三条线不能交叉在一点上，图84的
处理符合艺术要求，图83的枝干处理得不好，图85的枝干交叉平行、
对称而无变化，图86的枝干交叉处理得好。图84和图86的枝干交
叉而有变化，左枝被大干遮没，但仍交会于一点。这些例子都是讲线
的交叉和疏密关系，是布局的起手门径，掌握了入门的起手法，还需
要进一步地创造革新，师法造化，然后进行创作实践。前人所创造
的方法是丰富多彩的，但也有不完善的地方，需要大家共同来充实、

图75　　　　　　　　　　图76

图77　　　　　　　　　　图78

图 79　　　　　　　　　　　图 80

图 81　　　　　　　　　　　图 82

图 83　　　　图 84　　　　图 85　　　　图 86

提高。

由此可知，求学问，搞艺术，须多动脑筋，多联想，一通百通；懂得一个道理后，也可用于其他，使之融会贯通，互相借鉴。古代书法家从蛇斗的飞舞跃然之姿态，领会草书之笔势；用担夫争道互相避让的道理处理书法和绘画的布局，前人这种善于联想、刻苦钻研学问的精神，是值得我们学习的。

我们研究古代和近代画家的作品，必须作深入了解，对他们的技法、派路、风格等都要具体探索，反复思考，这张画为什么好？好在什么地方？提出问题来，问问别人，也问问自己，不动脑筋，不求甚解，是学不到东西的。

中国画题款研究

　　中国画，到了元代以后，几乎每幅画必须题款。然画幅上题款的事，并非中国所独有，西洋绘画中的油画及水彩画等，也往往在画幅的左下角或右下角上签写作者的姓名，作画时的年月。也间有签写姓名年月在画幅的左上角或右上角的。例如文艺复兴时期的米开朗琪罗，他在画成西斯庭礼拜堂拱顶壁画以后，题上"雕刻家米开朗琪罗作"。他的用意是因为教皇把他当作画家来使用，不能发挥他雕刻方面的特长，表示对教皇不满。例如意大利画家达·芬奇，就有一幅风景画，在左上角的天空空处，题写着占有相当地位的两行意大利文的题款。这样题款的地位形式，与中国山水、花卉画上的普通题款，几乎完全相同。不过中西绘画在题款上的发展情况，发展时间，发展形式，有所不同罢了。

　　中国画的题款，究竟起于何代？无从详考。从古籍稽查，大概起源于前汉时代。汉宣帝甘露三年（公元前51年）曾令人在麒麟阁上画《十一功臣像》。《汉书·苏武传》说：

　　　　汉宣帝甘露三年，单于始入朝，上思股肱之美，乃图画其人

于麒麟阁，法其形貌，署其官爵姓名。

十一功臣，是霍光、张安世、韩增、赵充国、魏相、丙吉、杜延年、刘德、梁丘贺、萧望之、苏武。《苏武传》中所说的"法其形貌，署其官爵姓名"，就是说：麒麟阁上的十一功臣像，是依照十一人的形象画成之后，再在每一画像上题写姓名及官爵，使观看的人，一看到就知道这像是谁，以及他的官爵等等。非常清楚，以表扬诸功臣的功绩。

然而图像，只能在形象上作相似的表达，在技法高度熟练的时候，也可以极相似地表现人物的形态神情；但是究系画像，不能动作言笑，时代一久，看画的人，往往未曾见过画像的本人，而不可能加以认识了。又同画在麒麟阁上的画像，面形神气，或有相互相似之处，加以同时代的服装，同时代的日用器物，而形成甲像近似乙像，乙像近似丙像的情况，也所不免；兼以所画的人像，数目殊多，并列一起，辨认亦有所不易。又前代的画像，也往往与后代之某甲某乙的面形神气，有很相类似的情形，扑朔迷离，尤易混乱。故麒麟阁上图写的《十一功臣像》，在完成之后，必须题署每像的姓名及官爵，以补图画上功能之不足。这就是吾国绘画上发展题款的最早事例与发展题款的主要缘由。

又不论中西绘画，作家在作画之前，必然先有作画的画题及所配的画材，然后下笔。用胸中先有的题材，画成一幅绘画以后，这幅画的画题，也就在这题材中了。故画题往往在有绘画之前，或与绘画的题材，并时而生。例如"十一功臣像"，目的在画功臣，而每像的画题，也就是这十一人的姓名了。十一功臣像，是总画题，每像的画题，是分画题。故第一像的分画题，就是霍光像；第二像的

分画题就是张安世像；以至第十一像的苏武为止。使鉴赏绘画的人，一知道总画题及分画题，就知道全画的内容了。画的画题，可说与文章的文题、戏剧的剧目、音乐的乐曲名称，是完全相同的。中西绘画，大体全有画题，也是完全相同的；不过中国绘画的画题，常常签写到画面上去作为题款的句子，西洋绘画的画题，常常签写在画幅的外面，有所不同罢了。例如孝堂山祠画像石，第七石第五层左右，刻有周公辅成王的故事如图1，中立成王，人形幼少，左周公，右召公，其余左右侍者尚有十余人。而在成王的立像上，刻有隶书"成王"二字，以表明画面上主题人物之所在，也就是表明画题之所在。如同旧剧中主角人物上台时，必须先向观众报名及叙述身世来历，作简单的说明一样。其余尚有"胡王""大王车"等都与成王相同，不加详举了。

不论中西绘画，艺术性愈高，画幅中的内容思想，也愈复杂，也愈细致，倘没有概括明确的画题以为对照，容易使观众未能领会画面细致复杂的内容。故不论中西绘画，在画幅完成以后，必须有一画题，才完成任务。而中国绘画，并常常将提纲挈领的画题签写到卷轴

图1

的包首上去，册页的封面上去，或画幅的画面上去，使画题与画面联结在一起，作相关联的启发。题写在画面上的画题，可以达到"画存题存"的目的，即流传久远，也少散失分割的流弊。这全是我们祖先，对绘画创作上作久远计划的用心，决不是毫无意义地将画题题在画面上，作随便的涂写。

　　吾国绘画，画题的发展，由人像而到历史故实，以及神怪、宗教风俗等等，由人物而到山水、花鸟、虫鱼、走兽等等，可说有一幅绘画，就有一个画题。古代画题，除汉代孝堂山祠、武氏祠等画像石以外，如汉张衡有《骇神图》，魏曹髦有《盗跖图》《新丰放鸡犬图》《于陵子黔娄夫妻图》，杨德祖有《严君平像》《吴季札像》，吴曹不兴有《南海监牧图》，晋明帝有《洛神赋图》《游猎图》《东王公西王母图》《洛中贵戚图》《人物风土图》，卫协有《楞严七佛图》等等。山水方面，曹髦有《黄河流势图》，晋明帝有《轻舟迅迈图》，戴逵有《吴中溪山邑居图》，戴勃有《风云水月图》，南齐谢赫有《大山图》等等。花鸟虫鱼走兽方面，汉石刻有《五瑞图》，吴曹不兴有杂纸画《龙虎图》《青溪赤龙图》。晋明帝有《杂畏鸟图》《杂禽兽图》，卫协有《鹿图》《黍稷图》，王庶有《狮子击象图》《鱼龙戏水图》，戴逵有《名马图》，顾景秀有《蝉雀图》《鹦鹉图》《杂竹图》，梁元帝有《芙蓉蘸鼎图》等等。以上这些画件，到了现在，均已毁损无余，而这些画题，仍著录在各古籍上，可为后人参考。由于画题可以移写记录，它的寿命，远比绘画为悠久的。到了唐代，山水花鸟等的画题，与当时发展的诗学相因缘，增加诗意到画题上去，与唐以前的画题稍有不同，唐王维《山水论》云：

　　　　凡画山水，须按四时，或曰"烟笼雾锁"；或曰"楚岫云

归"；或曰"秋天晓霁"；或曰"古冢断碑"；或曰"洞庭春色"；或曰"路荒人迷"；如此之类，谓之画题。

唐以后的花鸟梅竹等的画题，也与唐以后的诗词学相因缘，它的画题全与山水画相同。如画竹，则题"潇湘烟雨"，梅花，则题"疏影横斜"，桃花鸭子，则题"春江水暖"，荷花，则题"六郎风韵"，菊花，则题"东篱佳趣"等等，不胜详举。西洋绘画，有诗意的画题，也极多。如米勒的名作《晚钟》《拾穗》，就是极好的例子。然吾国绘画在元以前，各种画题，虽也有写到画面上去，但大多数还是题写在画面以外的。到了宋代以后，始大通行题到画幅上去。这也是吾国题款发展上的一种情况了。

又后汉武氏祠石室画像石一之十一图，刻有"曾参杀人"故事，如图2，在图的上左角上刻有曾参的赞语说："曾子质孝，以通神明，贯感神祇，箸号来方，后世凯式，以正樵纲"，这就是吾国绘画上题长款的远祖。

图2

　　曾参杀人的故事，本出于《战国策》。《战国策》说："有人与曾参同姓名者杀人，人告曾子母曰：'曾参杀人。'母曰：'吾子不杀人'，织自若。顷有一人又曰：'曾参杀人'，母尚织自若。顷一人又告之曰：'曾参杀人'，母惧，投杼逾墙而走。"原来与曾参同时的尚有一南曾参。南曾参杀人，误以为曾参，故有曾参杀人的故事。此图画曾参母坐布机上，回头作训示的姿态。曾参在机后跪拜作受训之状。上左角的赞语，是赞曾参。质孝感神，箸号来方，为后世所凯式。是说明曾参绝不会有杀人的事实。曾母是一极贤明的母亲，临事不疑，及谗言三至，竟至投杼，足证谗言的凶猛。故在画幅下部的边线下，加以"谗言三至，慈母投杼"的说明，使这幅画的故事以及构思命意的主点，更为清楚。此种情况，在汉代画像中所常见的事件。武氏祠刻石中一之十二的"闵子骞"，一之十三的"老莱子"，一之十四的"丁兰"，一之十六的"专诸"各图上，均刻有故事说明的文字，与一之十一"曾参杀人"的故事，完全相同。明沈颢《画尘》说：

　　　题与画，互为注脚。

　　吾国绘画的题写，铭赞诗文，为画面上的注脚以外，尚有与画面有关的记事题语，以记明作画的目的，当时的情况，技法的心得，以及与画幅有关的种种，例如五代黄筌的《珍禽图》(现藏故宫博物院)，画有珍禽及大小间杂的昆虫，在左下角题有"付子居宝"的一行题字，这也是一个较早的例子。

　　《画尘》所说的"题与画，互为注脚"，此意极是。这就是中国绘画，由画题及签署官爵发展到铭赞、诗词、长记短跋的渊源，可说非常的长久了。

西洋绘画，有没有将诗文铭赞等题写到画幅上去呢？也是有的。例如拉斐尔画梵蒂冈的壁画，曾题上他爱人马凝丽的赞诗，就是一个好例子；不过这种例子不多，没有像中国近代绘画那样，几乎每幅画都题有或短或长的诗文序跋等的普遍罢了。

西洋的油画，到了近时为止，一般的习惯，只签写作者的姓名和年月以外，往往不题写诗词或文字，然而绘画，究系描绘刹那的空间形象，不能动作和言语，对于时间性的内容表达，是有局限的。因此西洋的漫画、招贴画，以及中国的年画、连环画，为使画面的内容对观者更为明豁清楚起见，须借重文字的说明和注释，这是大家知道的。然而近年来有少数人，对于漫画、招贴画、年画、连环画等的文字说明注释，认为是天经地义的事，是无可非议的；对于传统绘画的题诗词文字，却根据油画一般不题诗词文字的习惯，加以攻击，不但舍己从人，重西非中，无民族自尊的意识，也太无常识了。

吾国绘画，在画面上题写作者姓名，作画时间，作画地点以及钤盖画章等，究竟起于何代，无从详考。唐张彦远《历代名画记》说：

> 梁元帝萧绎，字世诚。有《游春苑白麻纸图》《鹿图》《师利像》《鹣鹤陂泽图》《芙蓉蘸鼎图》，并有"题""印"传于后。

据此，则吾国绘画上用题记及印章，远在唐以前的梁代已有所通行了。

吾国向来的习惯，签写姓名与钤盖图章都是明守"信约"的表示。如订契约，写收据等有关"信约"的文件，均须签写姓名或钤盖图章，以为负责的证据。故签写姓名与钤盖图章，它的作用，可说完全相同。然我们平常应用时，往往也有既签姓名，又盖图章，双管齐

下，也无非是表示更郑重的双重负责罢了。西洋的习惯，表示明守"信约"的形式，只用签名，不用图章。故在画面上签写作者姓名时，也只用签名不用图章，全由东西文化发展的情况互不相同，故在方法形式上，也随之而不同了。清陆时化《书画说钤》说明宋人书画上签名用印的习惯，说：

> 宋人书名不用印，用印不书名。见之黄山谷暨先渭南公。

签名与用印的意义，既完全相同，故应用时，可以题名不用印，用印不题名，极为合理。宋代以后，往往名印并用。元明以后，书画家往往喜用"引首""压角"诸章，以为布局平衡色彩调和方面的补助，这又是一种发展情况了（后面另作说明）。故绘画上所用的印章，可说全属于题款范围之内，与画面发生重要的关系与作用。

据上面《历代名画记》的记载，南朝的梁元帝萧绎，在所作的《芙蓉蘸鼎图》等，就有他的题识及所盖的图章。传于后代，当系张彦远所目睹。然而张的记载，非常简略，并未说明萧绎所题的，是姓名呢？是铭赞呢？或还是文跋呢？难以清楚。但以古代的印章来说，只有官印、名印，而无闲章，是肯定的。官衔印，是用于公文布告等等，不能用于普通书画之上，这是向来的习惯。故梁元帝所作的《芙蓉蘸鼎图》等，可断定是题写有文字并钤有名印的图画，是无可怀疑的了。那么也可断定《芙蓉蘸鼎图》等，是有作者姓名印的画件而非无名的画件了。并且以时间来说，是较早的。除《芙蓉蘸鼎图》等有题款以外，比《芙蓉蘸鼎图》还要早的，就是流传到现在的晋顾恺之《女史箴图》。虽一般鉴赏家说这幅《女史箴图》的题款，系后代补款，不能引以为据。但《女史箴图》，既有箴文插书于图中，末尾带

题"顾恺之画"的题名，是由书写铭文而后随笔而下是十分方便而且合情理的。故《女史箴图》的题款，是系摹款，实非补款了。

图画所以要签题作者姓名或钤盖作者的名章，它的意义，究竟何在呢？据我个人的体会，有以下几点：

（一）作者的创作所有权。不论任何画家，当他创作一幅绘画时，由酝酿、布置、下笔而达到完成，不但要用他几十年的学识修养与几十年的技法训练。而且还要运用敏感深入的头脑，丰富深刻的构思，广博画材的收集，复杂生活的体会，以及长短不同的相当时间，身手忘我的劳动等等，这是毫无疑义的。故他所创作的画幅，应有他的创作所有权，这也是毫无疑义的。故在每件绘画创作完成以后，当然可将作者的姓名签写在画幅上面，以表示为某画家所创作，使不论现代的观众或后代的观众，一看到画幅与所题写的作者姓名，就很清楚地知道是某画家所画。这就是绘画工作者在绘画上的创作所有权，也就是绘画工作者劳动所应获得的成果。然而封建时代与资本主义社会里，绝大多数的画家，都以这创作所有权，作为个人"三不朽"的留名千古的工具，与现在的观点，有些不同罢了。

（二）欣赏绘画的群众，在欣赏每一幅绘画时，也常有知道作者姓名的要求。不论一幅普通画件或是一幅名作，倘未曾题写作者姓名或钤盖图章时，使群众看了，往往会使他们感到欠缺。其原因，是为观众对于所看的画件发生爱好时，常常会追求这幅画的作者是谁。这种追本寻源的情况，是十分合乎情理的。因为任何艺术作品，都是人民群众的文艺生活的"食粮"，享受这些"食粮"的人们，很自然要追怀这文艺食粮的生产者。

（三）观众为画件作进一步的分析研究，有知道作者姓名的必要。一部分绘画研究者、美术史家或特殊观众喜欢每幅画件时，进而追求

作者的生活、环境、性情、思想以及题材与画幅上的关联等等，作进一步分析与研究，才能完成美术史家的责任与满足观众欣赏的愿望。这也是绘画的欣赏研究中必然跟随而来的事实。

吾国绘画上的题名盖章，虽大概开始于魏晋六朝时代，但是还不很通行。然而六朝以前，所有的画幅，大多是不题名，亦不盖章。因为吾国古代绘画工作者的创作，是专为封建地主阶级应用需要而创作，往往没有作者的创作权。另外，那时的社会，对于绘画，看作百项工艺中的一个门类，画人，就是各项工艺中之一的画艺工人，为生活而做画艺之工罢了。例如《周礼·考工记》说：

> 设色之工，画、绘、钟、筐、慌。

"画、绘、钟、筐、慌"的绘画工作者，就是设色的工人，是一个很显明的例子。到了初唐，还有相同的情况。《历代名画记》说：

> 太宗与侍臣泛游春苑，池中有奇鸟随波容与，上爱玩不已，召侍从之臣歌咏之，急召立本写貌，阁内传呼画师阎立本。立本时已为主爵郎中，奔走流汗，俯伏池侧，手挥丹素，目瞻坐宾，不胜愧赧。退戒其子曰："吾少好读书属词，今独以丹青见知，躬厮役之务，辱莫大焉！尔宜深戒，勿习此艺。"

到了盛唐以后，画上题姓名的风气渐渐打开，但也多题写在树根石罅之间，及画背不占画幅上的空阔地位，与西洋画家题签姓名在画幅不重要的下左角者相似。清钱杜《松壶画忆》说：

画之款识，唐人只小字，藏树根石罅，大约书不工者，多落纸背。

据此可知唐代画家，已渐渐重视绘画上的创作权，但题写姓名恐有碍画面上的布置等等，将它藏写在树根石罅之间，以求两全。其次又恐因书法写得欠好，有损伤画面上的美观，因又发展"题背"的办法，以躲避书法不工的弱点。又有一种题姓名于树根石罅之上，再盖上一层重色，使姓名不明见于画幅之上，以求三全者。宋米芾《画史》说：

范宽师荆浩，自称洪谷子。王诜尝以二画见送，题"句龙爽"。因因重褙入水，于左近石上，有洪谷子荆浩笔。字在合绿色抹石之下，非后人作也。

到了宋初，题名盖章风气渐渐通行。画幅上题写年月的事件，也开始发展。到了苏东坡，始喜题长跋，并以大行楷书写，已开元人题款的新式样。《松壶画忆》说：

至宋，始有年月之记。然犹细楷一线，无书两行者。惟东坡款，皆大行楷，或跋语三五行，已开元人一派矣。

到了明清时代，几乎无画不强题款，已成为普通习惯。但也有少数画家，拙于书法及文辞，自愿放弃绘画所有权，不题姓名和不盖章的。也有少数画家，因所作的画幅，觉得未能满意，恐有碍画名不加题名或盖章，以逃避对画件的负责。

宋明画院的作家，进呈皇帝的卷轴，虽皆系大名家所作，多不落姓名款识。明高濂《遵生八笺》说：

> 画院进呈卷轴，皆有大名家，俱不落款。

画院进呈卷轴，它的不落款的理由，大概是由于画院作家都是御用的画工。阶级卑微，不宜随便题具姓名，互相沿袭成一种风气。但也有超出一般情况而仍题写姓名的。宋米芾《画史》说：

> 李冠卿少卿，收双幅大折枝，一千叶桃，一海棠，一梨花，一大枝上，一枝向背，五百余花皆背，一枝向面，五百余花皆面，命为徐熙。余细阅一花头下，金书，臣崇嗣上进。

画院进呈画卷，题具姓名，必须上冠一臣字。臣字，系有官职者对皇帝的卑称，以表示封建主阶级的尊严。到了清代，以绘画供奉内廷的画官，均通行"臣某某恭绘"的题款法。

画面上签题年月，大约比题名盖章稍迟。宋赵希鹄《洞天清录》说：

> 郭熙画于角有小熙字印。赵大年、永年，则有大年某年笔记，永年某年笔记。

据此，画面上的签题年月，是系开始于宋初。它的意义有以下的几点：

（1）便于画家自己的检查：每一画家，由学习而到成功，自须经

很久长的时间，中间不免因环境的变迁，师友的移动，参考资料的多寡，以及依照学习曲折的心得，而有着随步换形的进展状况等等，因此所创的作品，以时间关系，形成曲折多样的形态。故在每件创作上，须题上作画时间的年月以便于自己将来对于过去画风变迁等的检查。

（2）为收藏家、研究家、鉴藏研究的方便：不论普通画件或名作，画幅上题有作者年月时，使鉴藏研究者，一看到所题的年月就知道这幅画，是某画家早年或中年的品件，晚年或衰年的品件。从而联系某画家各时期变迁的风格，以检定这品件的精粗与真假等等。

画面上题写作画年月的事件，到了近代，已成一种普通的习惯。不但中国如是，西洋也是如是。只是题写的办法与形式有所不同罢了。虽然吾国近代诸名画常有仅题名盖章而不题写年月的，如清初八大山人，往往只题八大山人的别号，不题作画时的年月，这是一个例子。大概是由构图情况与空白地位，以及作者个人爱好，来加以决定的。

吾国绘画，到了元明以后，除了题写姓名年月以外，许多画家很喜欢题上作画的地点。例如清初的石涛等几乎有大半的画幅都题有作画的地点，以记他云游无定的作画行踪。《天缋阁石涛上人写景山水精品》第五款云：

　　　　清湘苦瓜老人，入山采茶，写于敬亭[①]之云霁阁下。

　　汪研山《清湘老人题记》款云：

[①] 敬亭，山名。在安徽宣城北，高数百丈，千岩百壑，为近郭名胜，李白诗曰："相看两不厌，只有敬亭山。"

戊午冬同临高尚书手卷为巨幅，并题。清湘耕心草堂，时十月二十四日泼墨。

《中国名画集》第二十集道济山水款云：

时癸酉，客邗上之吴山亭，喜雨作画，法张僧繇《访友图》[①]，是一快事，并题此句，不愧此纸数百年之物也。清湘石涛瞎尊者原济。

不论中西古近代的名画家作画，每不肯作广泛的应酬。在作画之前，当有他某种的必要，心里的规划，以及友朋交谊等关系，每作一画，往往非常郑重。故对于作画的地点，作画的环境等，也须要有所记载，以备自己与后人的查考。

中西两方绘画的题款，原是在同一的原理原则上发展的。然而两方的绘画，在用具上、技法上、形式风格上，各有独具的条件，故在题款的发展情况上，也互有不同的情况了。

西洋的绘画，自文艺复兴以后，用纯科学的原理为基点，对光线、色彩、透视等等，力求接近对象，以致画面上全无空白。自然它对于物象的处理，光与色的配合等等，有它特殊的成就，完成西方绘画的一种特殊风格。可是中国绘画，自我们最早的祖先以来，就运用着明确有力的线条，概括丰富的形象，墨色空白的应用，颜色对比的重视，使画材显现于画面，尽情发展它单纯、简概、明豁的独特形式，与西洋绘画有殊途争先的情势。

———————————

① 邗上，地名，就是现在的江苏扬州。

画面上尽情应用空白的理由，不是因为空白上没有东西，没有色彩，而是为着使所画的主题要特殊显现于画面，因此就将主题四周不重要的种种附带物象和色彩，完全略去，不加描写。如唐阎立本的帝王像等，只画人物，全不画背景，就是一个最普通的证例。山水、花卉画中的天、水、云，也往往使它成为大空白。不画倒影，不用色彩，也是这个理由。

不论东西双方的绘画在初发展题款时，均因绘画有整个独立的疆域，不应加以任何侵犯。一方面又以绘画的功能，有一定的限度，须有文字题写作说明，以为观众作启发与对照，而成矛盾的状态。故东西双方的绘画家，均力求这个矛盾有所统一，因将题款的位置，或在树根、石隙，或在画幅下的左右边角，或在画背，或在画外，或在厚色的底层，或不书写姓名而用印章等等，使矛盾状态尽量隐蔽或缩小。《洞天清录》说：

> 郭熙画，于角上有小熙字印。萧照以姓名作石鼓文书。崔顺之书姓名于叶下。易元吉书于石间。

凡此种种，可知道古人用心的辛苦。

然而我们的祖先，是有着无限的智慧。将吾国画面上特有的空白的地位，作为题款的新大陆，在不妨碍画面上主体画材的显现条件下，可选择它最适当最宽阔的地点，尽量作为题款的应用。

中国画原来以空白来显现画幅中的画材的。倘用空白来发展题款的地位，是否有妨碍画幅中画材的显现呢？不会的。因为画材较远的空白，与画材的显现，往往是无多大关系，或者竟是没有关系。与画材无关系的空白，可说是多余的空白。用以题款，自然不会侵占绘

画幅面上画材的地位，而且相反地，补充了画面上的空虚。清孔衍栻《石村画诀》说：

> 画上题款，各有定位，非可冒昧，盖补画之空处也。如左有高山右边宜虚，款即在右。右边亦然；不可侵画位。

以上的"补画之空处""不可侵画位"这两句话，就是题款在画面上，下了极明确的定义。"补空"二字，也就成为给人题款时的一个谦虚名词了。

吾国绘画的题款，在空白上发展后，因此长于文辞书法的画家，常将长篇的诗文题跋，均搬到画面上去，以增光彩。其原因也为题款之布置，与画材的布置，发生联系的关系，并由联系的关系，发生相互的变化而成一种题款美，形成世界绘画上的一种特殊形式，非一般人想象所能得到的。清方薰《山静居画论》说：

> 题款图画，始白苏、米，至元明而遂多。以题语位置画境者，画亦因题而益妙。

《遵生八笺》又说：

> 迂瓒，字法遒逸，或诗尾用跋，或跋后系诗，随意成致，宜宗。
> 衡山翁，行款清整，石田翁晚年题写洒落，每侵画位，翻多奇趣。

吾国绘画，因题款而发生题款美以后，画家为题款关系所发生的美感，加以郑重的注意与研究。故在一幅画画成之后，再考虑题款的地位，与题句的多寡与画面相配合。或在画幅的布置时，也将题款的地位同时布置在内。或因先有长款，预先特别多留空白，以为长题之用，清高秉《指头画说》说：

> 倪迂、文、董画，多有自题数十百言者，皆于作绘时，预存题跋地位故也。

西洋的绘画，着重明暗背景，可说每画无空白，故题款的发展仍停留在画角上，这也是与局限于画面的表现方式有关。然而吾国绘画上的题款，一则有关于诗文跋语的精粗美丑；二则有关于书法功力的工拙高低；三则有关于印章镌刻的精工拙劣，故古人往往加以十分重视。明沈颢《画尘》说：

> 元以前，多不用款：款式隐之石隙，恐书不精，有伤画局。后来书绘并工，附丽成观。

明李日华《紫桃轩杂缀》说：

> 文湖州每为人写竹竟，辄曰："无令着语，俟苏翰林来"。盖子瞻与文既同臭味，又文墨光焰，足以映发故也。

原来吾国的书法，自周秦以来，就为广大群众所公认为艺术品之一，与绘画艺术有并立的地位。印章自元明以后，西泠八家、邓派、

徽派，也与书法相似，成为一种独立的篆刻艺术。这些自成系统独特的艺术品种，均是构成我国传统艺术上辉煌的成绩，而且相互关联而分不开的。然而吾国的绘画，也竟能因题款的发展，综合着诗文、书法、印章等艺术在一起，发挥着相互的艺术功能，形成我们民族绘画上的特殊风格，如同吾国的昆剧、京剧一样：既有主体舞蹈式的表情艺术，也配有杂技团的技艺艺术；既有声乐家的唱歌艺术，也有话剧家的说白艺术，更配有金石丝竹的音乐艺术；既有图案家的服装装饰艺术，也有舞台布置艺术，还有脸谱上的绘画艺术，而歌曲说白的词句，与剧情的编排布置等，尚不在内。这样多样独立性的艺术，总和成昆、京剧的传统戏剧，非常丰富多彩，为世界人民大众所喜爱而有极崇高的评价，实在不是偶然的事。《松壶画忆》说：

> 画山水，题咏与跋，书佳而行款得地，则画亦增色。若诗跋繁芜，书又恶劣，不如仅书名山石之上为愈也。或有书虽工而无雅骨，一落画上，甚于寒具油①，只可憎耳。
>
> 唐宋皆无印章，至元时始有之，然少佳者。唯赵松雪最精，只数方耳。

故从事国画的人，对于中国的文学、书法、印章等不能不加以附带研究。

吾国绘画，在画面布置上，变化极为多端。有很满的，有很空的，有空满很错杂的。很满的构图，自然只能题一姓名，或钤一方图

① 寒具，以糯米粉和面入盐少许，牵索扭捻成环钏之形，油煎而食，能久留，宜用于禁烟节，故名寒具。晋桓玄，爱重书画，每以书画示宾客，客有正餐寒具者，以手提书画，因以寒具油沾污于画上，玄大为惋惜。

章，已经足够，这种款式，叫穷款。很空的构图，须题长篇大论的款识，以补充画面上的空虚，叫长款。在构图上多处错杂的空虚，须题两处或两处以上的款识的，叫多处款。空白较少的小幅画件，往往只题一穷款已够。大幅的构图，画面上大空白也自然较多，往往须题较长的款识，或多处款，才能适合。题长款自比题穷款为难，题多处款比题长款为难。即题一穷款，也有它最适当的地点，并非随便可以题写。清邹一桂《小山画谱》说：

> 一图必有一款题处，题是其处，则称，题非其处，则不称。画固有由题而妙，亦有由题而败者，此画后之经营也。

一幅画面上，除诗跋等外，仅题作者姓名的，叫单款，画面上除作者姓名外，常题有这幅画的所有人字、号，以表示这画是某人所有的一种办法；例如"某某先生雅属"，这某某先生总是题在作者姓名的上面，叫上款，因此作者的姓名，又叫为下款。上下两款合起来说，叫作双款。画幅上常常要题上款的理由，据我个人体会有以下几点：

（1）作者在某种场合中，要画一幅画赠送有研究的长辈或朋友，应该题长辈朋友的字号，以表示亲切郑重，一面并向长辈或朋友请求教正。例如《大涤子题画诗跋》神州本款云："壬午八月哲翁年道长五十初度，清湘弟济请正。"又《南画大成》第三集道济《携杖看枫图》款云："辛巳初冬寄上博笑。问老道兄若极。"

（2）藏画的人，往往希望将自己的名号，题在画幅上，以为光荣。其次也为无上款的画件，恐易为爱好者抢夺而去，故须题上"某某先生雅属""某某先生法正"等上款，那么很明确地属于某某先生所有，任何人不得以爱好而夺取了。《小山画谱》云："凡画以单款为

佳，传之于后，亦加珍重。必欲为号，须视其人何如。今人恐被攘夺，必求双款，以不敏谢之可也。"

一个画家，作成一幅名作以后，应该供诸现代群众以及后代群众共同观赏。倘必欲据为己有，并且将自己的名号，也要求题写在画幅上面，以示任何人不得移夺，这自然是阶级社会中自私思想的表现。《小山画谱》说："以不敏谢之"，极为妥当。

吾国绘画，由题款的发展而得到一种题款美，已在上面说过。兹作概略的叙述于下：

（1）诗赞文跋等，本系文学中的项目，书画印章，亦系艺术内的种类。看一幅名画，固足以使欣赏者欣赏不置；看一幅题有好诗句好书法的名画，当然更使欣赏者欣赏不置。这是无须加以解释的。但是一幅大画面，只是画材，而没行题款的布置。常会发现画面单调，布局平常的感觉。故须加上题款才妥。因为画面上要加以题款，须在布置的地位上，让一部分空白处给题款应用，而题款地位的让予，是各不相同的，使布置上，可以发生无穷的变化。书与画，是两种不同形式的艺术，题款各有不同的地点。画面上加题款，就是以两不相同的形式，并加上构图地位让予的变化，去破除画面上的单调与平凡，这就是上面所说的题款美。

（2）款与图章，往往可成为主体画材的对照，造成画面的平衡。例如图3雏鸡在右上角。图4以普通的构图原则而说，殊觉主体太偏右上角，而下左角空白过多，有嫌构图不平衡，并且只有主体而无客体，亦嫌孤单，可说是一幅未完成的布局，倘在下左角盖一适当的名章，作为题名的手续，这图章就是雏鸡的客部，可与雏鸡作对照，而打破孤单。色彩，也与黑色的雏鸡对照而有变化了。然而图4不平衡的布局，并非作者不知道，而是有意让出题款空处，为题款所应用的

缘故。二则将主体的雏鸡，有意偏向右上角，使构图灵活不落平凡。一面以图章补充下左角的空虚而得构图的平衡，成一完整的布局。如图 5 又在名章上加以题名，那么图 4 与图 5 比较，又觉得图 5 比图 4 多一重书法的变化了。图 5 雏鸡的布局，倘能将纸幅稍加延长，题以诗句、年月，如图 6，那么这块题字，也就变为画材，与主体的雏鸡相连接，使拖长布局上的气势，一面补充"上右角重，下左角轻"的不平衡局面而得到平衡。并且使全面笼统的空白，分为左上角右下角二块，在空白上，也减少了一片笼统的感觉，觉得比图 5 的布局更复杂而有变化了。吴昌硕先生说："作画须留意空白"，就是这个道理。以上种种是一个最简单的举例，很容易了解的。复杂的布局，也是如此。举一反三，还在各人的智慧，各人的努力，而加以应用。

图 3

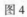

图 4

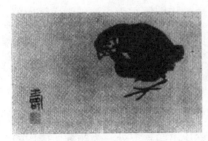

图 5

图 6

（3）吾国图章，始于周秦，但系用它来封泥的。到了六朝，才发明濡朱的办法。朱色，是一种深红的颜色，厚重沉着而有刺激力。吾国绘画的底色，向来是用白色，到了现在，还是这样。又吾国的绘画，一直以墨色作底，颜色为辅。到了唐代以后尤着重墨色，造成画家以水墨为上的总倾向。纸尚白，墨尚黑，印章尚红，合对比强烈的三种色彩在一幅画面上，自然无所不明确了。在白的纸黑的画中，钤以深红的图章，尤足以提起全幅画面的精神。否则如图3，与图4、图5相比较，就觉得图3没精神，有所逊色了。

款的题法，可说是千变万状，各不相同。可多看古名家的款识，多比较，多研究，多题写，自然能获得题款的心得，然而普通共同的原则，却不能不加认识：

（1）题款的书法须与画面调和配合。中国的绘画，到了近代，真是形式繁多，种类不一。种类则有人物、山水、花卉、翎毛、梅兰、竹石，等等。形式则有工笔、写意、水墨、重彩、双勾、没骨、白描、浅绛，以及兼工带写，等等。因种类形式的不同，画面上的面貌，亦各呈风调。工整重色的人物、山水、花卉，宜于题写工致的小楷，须整齐而有法则。工整的白描人物，白描花卉，也以工致的小楷为宜。如不长于工整的小楷，题写小篆书或小隶书亦可。兼工带写的山水人物以及兼工带写的浅绛山水，以题写小行楷为适合。须灵活而有风致。如不长小行楷，题写普通的隶书及篆书亦可。但字不宜过大，亦不宜过小，须注意。写意的着色山水、花卉及人物，宜于题写稍大的行楷或草书，须随意得宜，自然而有矩度。不工行草，题写稍大的篆隶书亦可。大写的人物、山水、花卉以及梅、兰、竹、石等等，宜于大行大草或篆或隶，如行云流水，行其所不能不行，止其所不能不止，恰到好处，方为得体。此点非但在书法上要有大功力，而

且要在题款经验上须有高度的熟练手法，才可做到。又画上所画的意趣，系清疏秀丽者，题款的书法，亦须清疏秀丽；画上所画的意趣，系大气磅礴者，题款的书法，亦须大气磅礴；画上所画的意趣，系质朴古拙者，题款的书法，亦须质朴古拙，方能互相调和配合。

（2）题款的字，以较密为宜。即字与字须较密，行与行亦须较密。行短而字数多的，系横题式；所题的辞句如系篆、隶、小正楷，则须齐头与齐脚；如系较大的行草者，可齐头不齐脚。双行或三四行而行长的，系直题式；不论篆、隶、行、草，均宜齐头与齐脚。年月及作者姓名头略低于辞句，脚宜稍拖下于辞句，字亦宜略小于辞句。上款可与年月齐头，不宜过高过低；就是《小山画谱》所说："如有当抬写处，只宜平抬"，这是一般的题写办法。

（3）吾国写年月的小法，在帝皇专制时代，多用皇帝的年号纪年；例如元和某年，赤乌某年，光绪某某年等。也常有用天干地支纪年的，例如甲子年、丙申年等。原来吾国用干支来纪年月日，是极古的。如《离骚》："摄提贞于孟陬兮，惟庚寅吾以降。"近年殷墟所发掘的卜文，如"丁丑卜""辛酉卜"尤不胜枚举。唯纪年，则别立岁阳岁阴诸名，如甲为阏逢，子为困敦，甲子年则为阏逢困敦之年，一般旧文人称它为大甲子。用甲子这种纪年、月、日的办法，到现在还在流行应用，成为习惯。在封建皇帝时代，正式的纪年非用皇帝的年号不可。皇帝换了，或皇帝年号换了，纪年的数目，仍旧从新的年号纪起。如光绪三十二年，宣统元年之例。干支是用天干十字，地支十二字配合而成，从甲子到癸亥，轮回一周有六十年。再从甲子起到癸亥为止，又六十年，是永久这样轮流下去。皇帝年号的纪年法，已经过去了。民国的纪年法，因民国二字难写，不易好看，故有些书画家曾将民国二字略去，仅写二十二年、三十二年等等，此种写法，与

西纪一千九百五十六年，而略去西纪二字的写法相同，也未见得尽妥。因此大多数人还是喜用甲子纪年的方式为惯常。解放以后，正式纪年是用公元，与世界极多数国家的纪年是一律的，很合于明确简便的原则。但一九五六年、一九五七年等等，依照我国旧习惯的写法，应写作一千九百五十六年、一千九百五十七年的写法，至少须连写四个数目字，或连写七个数目字，在形式方面而论，颇难以写得美观，故有许多画家，怕题公元，竟不题年月，或仍写甲子。以我个人不成熟的意见，可略"一九"二字，仅用"五六年""五七年"的纪写方法，使减少数字的重叠，较为好写，未知妥否？因绘画须着重画面上的美观，数字太多，写起来形式不美观，自然应设法避忌，或"改动"是合理的。虽然，这种题写法，仍与甲子纪年办法相似，每百年以后，仍有重复的缺点。从以上种种看来，我觉得中国画的题年问题，在尚未得到最适当的统一办法以前，可暂用干支的题写法，五六年、五七年的题写法，以及全公元的题写法，可依作者个人的爱好而进行题写，是没有多大问题的。

（4）古人的名号，往往很多。最简单的，是一名一字，如孔丘，字仲尼。王羲之，字逸少等。不简单的除名字外，有号，有别号。尚有乳名、小名、谱名。名，又往往有别名。字，也往往有别字。号与别号多的书画家，往往有几十个。例如清初的朱若极，后薙发为僧，更名元济，又名超济，又作道济，字石涛，号苦瓜、阿长，别号清湘老人、清湘陈人、清湘遗人、苦瓜和尚、石道人、瞎尊者、济山僧、枝下人、小乘客、钝根老人、零丁老人等等，不胜详举。虽然每一个名字，都与每一人思想根源结合在一起，某一名号，都足以表示一部分思想的；但是名号太多，每每使看画的人记不清楚，这是一个麻烦的事件。故名号以少为宜。然画家的名号，又不宜太少。这是什

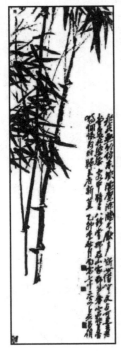

图7

么原因呢？一则因中国绘画到了近代，由于题款美的高度发展，一幅画中，往往要有二处款，或三处款的必要。如图7极大幅的画面中，往往题两处款还不够。例如石涛所作的花卉十二通景屏，幅面系六尺纸对开二条幅合成。画面上就题有五六处款之多。题一处款，均需要题一作者姓名及钤盖作者印章，以为结束。倘使四五处款，均写一个同样的名号，及盖同一名的图章，就觉得有雷同呆板的毛病，非常难看的。又中国绘画，很通行册页，一部册页，多则十六页、二十四页不等。每页均需题款。每款的末尾，均需有名号印章以为结束。中间有少数同名同章，是所不免的。虽然印的大小方圆，字的刻法，可尽量使其变化。但整个册页中，如说每页所题的名号，所钤盖的印章，都是一样的，自然也觉得有雷同呆板的讨厌。又每处收梢题名时，因配着末行地位的长短关系，字数往往有多有少。字数少，则题以简短的名号。字数多，则题以字多的名号。字数更多，则题以重叠不同的名号，或加以作画地点等等，来拖长字数，以适合末行长短的地位。现举例如下。

《大涤子题画诗跋》卷三《双勾桃花》：

> 大雪飞扬，惊喜欲狂。一般忍冻，颠倒用章。此老年太过不及也。济，又。

这就是石涛在《双勾桃花》上所题的第二处款。这个第二处款，是因图章盖倒了，故加以盖图章倒的说明，以表示郑重，然因地位不多，末尾只题写一"济"字，一"又"字，以表明济又题的意义。这幅桃花的第一处题款，因地位有空，先题首七绝，并附有跋语，收梢空处多，故题有重叠不同的名号，并记有作画的地点，兹录如下：

> 度索山光醉月华，碧空无际染朝霞。东风得意乘消息，变作夭桃世上花。
>
> 如此说桃花，觉得似有还无。人间不悟，何泥作繁华观也。清湘、大涤子、钝根、济，并识于广陵之青莲阁。

石涛诗文书画，无不擅长，且造诣至为深沉。在书法方面，小楷行书隶书，无不精工，故所绘画的题识，或穷款，或短款，或长款，或多处款，均极尽变化，恰到好处，可称近代题款圣手。石涛的题款，所以能得到恰到好处，当然与他诗文书法的造诣有关，但与他许多长短的名号，也有相当的关系。

（5）题写年份以后，对于季节、月份、日子，也常要继续题写的。例如有正《中国名画集》第二十三集石涛题款云：

> 丁卯立秋前一日，于天延阁中作此，纪一日清课耳。清湘石涛济山僧。

又《大涤子题画诗跋》卷一《黄山形胜》款云：

> 丙寅浴佛日，试墨小华之妙处，亦一日之清课也。清湘石涛

济山僧。

又日本桥本关雪所藏石涛《梅花图卷》款云：

清湘老人大涤子十五夜对花写此。

然在绘画上题记年、月、日期，除有纪念性的画件以外，终究不能与文件契约情况相比，必须有明确的日期记载方可。故常有略去日期而仅记载年月的。例如程霖生《石涛题画录》《山水长幅精品》款说：

己未夏五月，避暑，画于怀谢。湘源石涛济道人。

又《石涛题画录》《枯墨赭色山水精品》款云：

己未夏日，过永寿方丈为语山法兄大和尚正，弟元济石涛。

又《大涤子题画诗跋》款云：

丙寅深秋，宿天龙古院，快然作此。

亦有略去日月季节，仅题年份的，例如《大涤子题画诗跋》《长安雪霁》款云：

长安雪霁，呈人翁先生大维摩正。时庚午，清湘元济石涛。

（6）吾国近代绘画，在画成后，辄须题款。题款后辄须钤盖图章。钤盖图章，实为题款最后手续，亦即为绘画上最后手续，殊为重要。

吾国绘画的钤盖图章，在开始时，原与签题作者姓名相同。事后因图章的色彩，系深红色有刺激力的朱砂，这种色彩，常能因对比的关系，极有力地提起全画面的精神。因之印章的大小，红色的疏密，以及印章形式的长方圆形，镌刻之精雅，印色之鲜明等等，均与画面上要发生直接的关系。

《溪山卧游录》说：

> 图章必期精雅，印色务取鲜洁，画非借此增重，而一有不精，俱足为白璧之瑕。

原来印章的镌刻，精粗雅俗，大有分别，画成一幅好画以后，而所钤盖的印章，倘十分粗劣，大足以毁损画面的精彩，这是当然的。又图章镌刻精雅，而印泥的色彩不匀厚鲜洁，不但不起画面上颜色的对比作用，并要起反对比作用，这也是当然的。得到一个好印泥，绝不可用铁器搅拌，因朱砂一碰到铁器，就易起化学作用，初钤盖在画面上，色彩鲜明，隔一段时间后，朱砂就会变黑，非常难看，亦须介意。

古人名款下用章，往往用两方，一方字章，多刻朱文，红色较轻，一方名章，多刻白文，红色较重。章面大小相同。钤盖时，往往名章在上，字章在下。这种用法，一则两章面积大小相同，同时并用，殊嫌呆板而少变化。《松壶画忆》云："印章最忌二方作对。"即是此意。二则书画是竖挂看的，印章以上轻下重为适目，红色较重的

白文印在上，红色较轻的朱文印在下，往往觉得有头重脚轻的毛病。横题式的款，每行字数总不很多，名下盖章，往往只一方已够，至多则用二方。直题式款每行字数较多，直行长，故钤盖印章，依行势的拖长，往往可用两方，多至三方，然也有四方以上的，殊不美观。三章中，第一方可用圆章、长方章。第二方可用长方章，或圆章、小方章。第三章可用正方章。下章稍大，中章上章稍小，朱文白文，也须要作适当的配合。三章钤盖一直线上，须正直，每方的距离，以稍松为宜。印章的大小，应与款字大小相比例，或小于款字。清孔衍栻《石村画诀》说："用图章，宁小勿大。"

然八大山人所作的画，往往画材简略，而空白甚多，所题八大山人款字，不甚大，而所钤盖的图章，往往有大于款字甚多，始觉相称者。此又一例，不能全以"宁小勿大"四字去范围它了。

画角章，又称压角章。章面常比普通名号印为大。以正方形为主，长方形次之，圆形较少。不成方圆如琴样、秋海棠样等等，不大方，不宜用。画角章，是用于画幅下两角的一空角上，以补角上的空虚。而色彩方面，也往往和题款处的名章相对照。也有用它钤盖在山石树根等实处，使山石树根增加变化，与部分彩色的调和。也有特殊布局，钤盖在上两角空虚处和实处的一角者，类于书法中的起首章相似。画角章，多刻旧诗文句，也有刻别号及楼、轩、斋、馆等名称的。如刻旧诗文句，须与画面有相关联，清高其佩所用闲章上的诗文句，殊斟酌，兹录高秉《指头画说》中的一段记载如下：

> 公用图章于书画，必与书画中意相合。如临古帖，用"不敢有己见""非我所能为者""顾于所遇""玩味古人"等章。画钟馗像，用"神来"，虎用"满纸腥风"，树石用"得树皮石面之

真"；鱼用"跃如"，偶画痴聋音哑及大豕等物，则用"一时游戏"，或"一味糊涂"等类，余多仿此。市人不知此意，乱用闲章于赝本，已属可笑。甚至以'乾坤一草亭''一片冰心在玉壶'等章，擅加于真迹空处。好事者某，以径八寸"子孙永保"章，印于公画正中，岂不大可哀也夫！

引首章，多长方，则用于书法幅面开首处第一二字间的边上，与左下角题款名章相对照。故叫引首，画面上题长款时，也间有在题款开首处钤盖引首章，与题款名章相对照，如此用法，为数极少。凡此种种，可多参考古人钤盖印章的办法，加以详细推敲研求，自然心领神会而应用裕如了。

以上所谈中画题款的种种，多以古人的老法为根据，无多新的启发，兼以时间匆促，随笔写成，极为零乱。只可说随便谈谈传统题款上的一些常识罢了。至希有心得者，加以指正。

谈谈中国传统绘画的风格 *

一、传统风格的形成

　　风格二字，原是一个抽象的名词，常用于文学艺术方面，一般是指文学艺术在表现形式上互不相同的风情、格调、趣味等特征。科技方面的发明创造，只讲究功能效率的强弱好坏，而无须注重形式和风格的区别。例如美国的原子能技术与苏联的原子能技术，中国的数学与英国的数学，互相都可以直接引入，直接应用。而文艺作品却要讲究形式与风格的独特性。同样的题材内容，可以用不同的形式风格来表现。例如以绘画来说，同是一个踊跃缴公粮的题材，用油画的方式方法来表现与用中国传统绘画的方式方法来表现，在风格上就大不相同。而以中国绘画形式来说，又有白描、工笔重彩、兼工带写、水墨大写等等不同的表现形式和风格。并且因为作者的不同，还可以有雄浑、清丽、简括、细密、稚拙、潇洒等等各种各样的风格区别。

　　形成绘画及其他艺术上风格不同的因素，至为复杂，较为主要的

＊　此文为潘天寿 1957 年在浙江美术学院中国画系的讲课稿。

约略有以下诸点：

（一）地理气候的关系

地理气候自然环境对于艺术风格往往有直接的影响。比方说英国气候多雾，雾气笼罩下轻松迷糊的形象，宜于水彩颜色的表现，就曾造成了英国水彩画上的特殊发展。又如我国黄河以北天气寒冷、空气干燥，多重山旷野，山石的形象轮廓，多严明刚劲，色彩也比较单纯强烈，所以形成了北方的金碧辉映与水墨苍劲的山水画派。而我国长江以南一带，气候温和、空气潮湿，草木荟郁，景色多烟云变幻，色彩多轻松流丽，山川的形象轮廓，多柔和婉约，因之发展为水墨淡彩的南方情调，而形成南宗山水画的大统系。

（二）风俗习惯的关系

各民族各地域的风俗习惯的形成，是与自然环境和历史条件密不可分的。俗语说："南方每苦热，希葛产于越；北地每苦寒，狐裘出天山。"风俗习惯的形成也是同样的道理。而文艺形式上的不同风格，又往往是不同风俗习惯的反映。例如古代希腊，气候温热，人民强壮好武，崇尚健美的体格，故造成了古希腊雕刻的空前成就。又如印度，地处热带，男子喜戴白帽，女子喜披薄绸，并习惯于赤足露臂，以适合热带的环境。反映在绘画或雕刻的佛像上面，也自然衣纹稠叠，紧贴在肉体上，与中国黄河流域宽袍大袖的风习完全不同，与新疆、内蒙古等地少数民族身披羊皮袍，脚穿长筒靴的风习，更为异样。西藏民族为适应多变的气候，常穿皮袄而脱出一只袖子缠在腰间，以为忽冷时穿上之便。而在跳舞时常将缠在腰间的袖子拿在手中作为道具，进而也就成为他们舞蹈艺术中的一种特色。

（三）历史传统的关系

文艺上的形式风格，是脱不了历史传统辗转延续的影响的。例如中国绘画的表现技法上，向来是用线条来表现对象的一切形象的。因为用线条来表现对象，是最概括明豁的一种办法，是合于东方民族的欣赏要求的。因此辗转延续直到现在，造成了中国传统绘画高度明确概括的线条美。反过来说，没有历史相互延续的积累，也无法完成中国绘画在线条运用上充分发展的特殊成就。其余如用色方面、透视方面、构图方面等等，都与历史传统辗转延续有分不开的关系。即便是西方绘画大统系的传统技法风格，也是许多代画家研习的结果，并非一朝一夕所能形成的。中国传统绘画是文史、诗词、书法、篆刻等多种艺术在画面上的综合表现，就更和整个民族文化的发展变革紧密地相联系，这是很自然的。

（四）民族性格的关系

民族性格是各有特点的。比方说，西方民族多偏于奔放和外露，东方民族多偏于平和与内在。诸如这种民族性格的差异在各国的文学、戏剧、音乐、舞蹈等艺术形式的风格上造成不同的民族特色。例如印度的舞蹈就和西欧的舞蹈大不相同，和非洲的舞蹈又全异样。从绘画上看，西方的绘画多追求外观的感觉和刺激，东方绘画多偏重于内在的精神修养。中国绘画作为东方绘画的代表，尤为注重表现内在的神情气韵、意境格趣。从范围小一些的地域差别来看，我国长城以北地区，天气寒冷，人民习于骑射，体质粗犷强壮。长江以南，多河流湖沼，气候温和，人民性格亦显得较为细致文静。历代以来，以诗歌来说，如《敕勒歌》《易水歌》，慷慨激昂，自是出自塞北燕赵人民之口。而如《归风送远操》《江南弄》《西洲曲》，情韵缠绵，出诸南

方文士闺秀之手，是十分显然的。一般来说，刚强豪爽的性格，适宜于粗放大写的画派，文静细腻的性格，适宜于精工秀丽的画派，以利于个性特长的充分发挥。

（五）工具材料的关系

油画颜料浓厚而不流动，与水彩、水墨的清新流丽，绝不相同。油画布与水彩纸，同中国的绢帛、宣纸，性质更其两样。各种绘画所用的笔具，也不相同。这种不同，是由各民族的绘画发展史与各地域的自然条件、人民性格相结合而产生的。因工具材料的不同，使用工具的技法也就有不同的讲究，从而在画面上也就呈现各不相同的形式和面貌。中国传统绘画上高度发展的笔墨技巧，就是充分发挥特殊工具材料之特殊性能的结果。

在文艺上，民族风格的形成是一个复杂的过程，形成的因素，自然不止如上所说的那样简单，只是以上诸因素较为主要些罢了。民族风格，是地理的、民族的、历史的多种因素在文艺形式上的综合反映。所以民族风格的产生是有其渊源的。它不是凭空臆造的，而是经过历史的考验，为世世代代人民群众所欢迎的。

二、艺术必须有独特的风格

人类的耳目口鼻等器官，与人的生存健康有直接的关系。例如口是为了输入身体所需的食物营养，而舌则用于辨别甜酸苦辣等等味感，以刺激胃纳的增加。由于舌头对于味感的要求，人们就追求各种美味的饭菜食物，因此也就产生了研究烹调艺术的厨师。人身上所需的营养物质是多种多样的，既要蛋白质、脂肪、淀粉，也要维生素和

其他元素，故需同时或相间而食。又因各人对于各种营养成分的需要量有所不同，而各民族各地域及各人的生活习惯爱好又有很大差别，所以，人类的食物不能单一化、千篇一律，而要求丰富多彩，取得变化。俗话说，"拼死吃河豚"，明知河豚有毒，洗得不干净、弄得不好就要有危险，但有的人还是想吃，因为河豚味道好。这就是人们在食物上追求高度的变化与调剂的例子。清炖鸡固然很好，但天天吃也会感到厌腻，失去了新鲜的美味感。这个道理，同耳朵对于音乐，鼻子对于香味，眼睛对于形象色彩的要求是一样的。既要有共同的原则——合乎身心健康的需要，有利于人类的生存进步；又要有多样性，要有高度的变化，以适应不同的习惯爱好和变化调剂的需要。文化生活是人类生活中不可缺少的一个方面，故文学艺术必须具有健康进步的内容和丰富多样的形式风格，百花齐放，万紫千红，才能满足人类对于精神食粮的需求。

在文艺形式风格上，既要有大统系大派别的区别，又要有小统系小派别的区别，还要有个别作家之间的区别和面目。

（一）世界的绘画可分东西两大统系，中国传统绘画是东方绘画统系的代表

西方的绘画统系，就是欧洲的统系，由欧洲移植到美洲诸地。东方的绘画统系，就是亚洲的统系，以印度、中国两国为主体，旁及于朝鲜、日本、越南、缅甸、泰国及南洋群岛诸地。然欧洲原始时代的绘画发展，约略与东方相同，就是以简单明确的线条勾画出脑中所要画的形象轮廓，作为绘画造型的基础。这与三四岁的小孩用简单的线条画出鱼和蛋的情形相似。依此前进，由简单到复杂，由低级到高级，是走着同一途程的。到十二、十三世纪的时候，西方自然科学逐

渐开始发展，到了文艺复兴时期，在绘画方面来说，也逐步结合透视学、色彩学、解剖学等诸方面的新发现，而形成了西方绘画的新方向，与东方绘画分道扬镳，成立了西方的独立大系统，与东方的绘画系统并峙。这两大系统的绘画，均由他们成千上万的祖先，尽他们所有的智慧和劳力，逐步创获积累而完成。两大系统各有其独到之处，也就是各有它独特的形式与风格，这是我们人类所共有的财富，是至可珍贵的。我们应继承祖先的成果，细心慎重地加以培养和发展，这个责任，是在东西两大统系的艺术工作者的身上的。以东方统系而说，印度与中国相近，也是一个世界有名的古文化国家，对绘画来说，有它光辉灿烂的历史成就，并与中国有相互影响的关系，然而到了近代，以欧洲绘画的影响，印度绘画的发展，略比中国为差。日本绘画在历史上则全分支于中国，在东方统系中是一支流。因此，中国的绘画，实处东方绘画统系中最高水平的地位，应该"当仁不让"。

（二）统系与统系间，可互相吸取所长，然不可漫无原则

东西两大统系的绘画，各有自己的最高成就。就如两大高峰，对峙于欧亚两大陆之间，使全世界"仰之弥高"。这两者之间，尽可互取所长，以为两峰增加高度和阔度，这是十分必要的。然而决不能随随便便地吸取，不问所吸收的成分，是否适合彼此的需要，是否与各自的民族历史所形成的民族风格相协调。在吸收之时，必须加以研究和试验。否则，非但不能增加两峰的高度与阔度，反而可能减去自己的高阔，将两峰拉平，失去了各自的独特风格。这样的吸收，自然应该予以拒绝。拒绝不适于自己需要的成分，绝不是一种无理的保守；漫无原则地随便吸收，决不是一种有理的进取。中国绘画应该有中国

独特的民族风格，中国绘画如果画得同西洋绘画差不多，实无异于中国绘画的自我取消。

（三）小统系风格、个人风格与大统系民族风格的关系

在东方绘画统系之下，可分为中国风格、日本风格、印度风格，等等。在中国传统绘画的民族风格之下，历史上又有南宗、北宗、浙派、吴派、江西派、扬州派等等许多不同的风格派别。而各派别下的各作家又有各人不同的风格面目。例如南宗下之四大家的黄、王、倪、吴。北宗水墨苍劲派下的马远、夏珪、戴文进、吴小仙、蓝瑛，等等。扬州派的郑板桥、李复堂、金冬心、罗两峰、高南阜、华新罗，等等。上海派的任伯年、吴昌硕，等等。这许多作家的面目虽各有异，但仍有许多基本的共同点，这些共同点也就形成了各派别的风格，进而又由派别风格中的共同点汇成大统系的民族风格。因此，大统系的民族风格是通过小派别和个别作家的风格来体现的。故可以说：各民族真正杰出的艺术家，同时亦应该是民族风格的体现者。

然体现民族风格不等于同古人一样，有继承还要有发展。例如郑板桥极倾倒徐青藤，他曾刻有一方印章说："徐青藤门下走狗郑燮。"板桥虽倾倒青藤，学习青藤，而能变青藤的风格而成为板桥自己的风格，故至今在画史上有他相当的地位。近时最有声望的齐白石老先生，一向极倾倒吴昌硕，他曾咏之于诗曰："青藤雪个远凡胎，老缶衰年别有才；我欲九原为走狗，三家门下转轮来。"齐老先生的绘画所以被人们重视，就是因为能从青藤、八大、老缶三家门下，转出他自己的风格来。否则学青藤似青藤，学八大似八大，学老缶同老缶，学列宾似列宾，学格拉西莫夫同格拉西莫夫，这就成了一个绘画复制

人员，而无多大意义了。

　　然而从历史上看，从事学画的人，要创出自己的风格来是不容易的事。因为个人往往要受到智力、学力、功力及各种环境条件的限制。在成千成万的画家中，往往只有少数人能在继承传统的基础上前无古人地创出自己的特殊风格来，并为画坛与社会所肯定，为历史所承认。而这特殊风格的成就，进而为其他人所学习模拟，又由学习模拟，成一时之风气，而渐渐造成一种派系了。又由这种所成的派系辗转学习创造，推动整个民族绘画逐渐进展，不断变革，而能推陈出新、不断前进。这也是各种文艺形式向前发展的共同规律。所以，毛主席在今年《全国最高国务会议第十一次扩大会》的讲演中说："百花齐放、百家争鸣的方针，是促进艺术发展和科学进步的方针。艺术上不同的形式和风格可以自由发展，科学上不同的学派可以自由争论。"这是发展文学艺术的极正确的原则。

（四）独特风格的创成，是一件不简单的事

　　吴缶庐曾与友人说："小技拾人者则易，创造者则难，欲自立成家，至少辛苦半世，拾者至多半年，可得皮毛也。"画家要创出自己的独特风格，绝不是偶然俯拾而得，也不是随便承袭而来。所谓独特的风格，在今天看来，一要不同于西方绘画而有民族风格，二要不同于前人面目而有新的创获，三要经得起社会的评判和历史的考验而非一时哗众取宠。此之所以不容易也。

　　画家须独创风格，在学习绘画上，是一种不秘的宝贵枢纽，必须以勤恳学习的态度，学习古人的传统技法，打好熟练的基础，并注重写生的技法，以大自然为师；再结合"读万卷书"的丰富学识，"行万里路"的生活体验；当然，还要政治观点正确，作风正派。这样各

方面的因素结合起来，才能渐渐地转出自己的风格来，才不会"闭门造车，出不合辙"。既不至于脱离我们中华民族的传统风格，也不至于脱离新时代的精神和要求。中国画系的同学在校学习期间，主要还是一个打基础的阶段，通过写生和临摹的训练，学习写生的技能和体会民族绘画的优良传统，尚未到独创风格的阶段，这是要加以注意的。否则，在缺乏基础训练的情况下，一入手就乱创风格，必然会徒费时间精力而无所成功。

三、中国传统绘画的风格特点

风格，是相比较而存在的。现在姑且将中国绘画与西方绘画所表现的技法形式，作一相对的比较，或许可以稍清楚中国传统绘画风格之所在。

东方统系的绘画，最重视的是概括、明确、全面、变化以及动的神情气势等。中国绘画，是东方统系中的主流统系，尤重视以上诸点。中国绘画，不以简单的"形似"为满足，而是用高度提炼强化的艺术手法，表现经过画家处理加工的艺术的真实。其表现方法上的特点，主要有下列各项：

（一）中国绘画以墨线为主，表现画面上的一切形体

以墨线为主的表现方法，是中国传统绘画最基本的风格特点。笔在画面上所表现的形式，不外乎点线面三者。中国绘画的画面上虽然三者均相互配合应用，然用以表现画面上的基础形象，每以墨线为主体。它的原因：一、为点易于零碎；二、为面易于模糊平板；而用线则最能迅速灵活地捉住一切物体的形象，而且用线来划分物体形象

的界线，最为明确和概括。又中国绘画的用线，与西洋画中的线不一样，是经过高度提炼加工的，是运用毛笔、水墨及宣纸等工具的灵活多变的特殊性能，加以充分发挥而成。同时，又与中国书法艺术的用线有关，以书法中高度艺术性的线应用于绘画上，使中国绘画中的用线具有千变万化的笔墨趣味，形成高度艺术性的线条美，成为东方绘画独特风格的代表。

西方绘画主要以光线明暗来显示物体的形象，用面来表现形体，这是西方绘画的传统技法风格。从艺术成就来说，也是达到很高的水平而至可宝贵的。线条和明暗是东西绘画各自的风格和优点，也是东西绘画相互区分的重要所在，故在互相吸收学习时就更需慎重研究。倘若将西方绘画的明暗技法照搬运用到中国绘画上，势必会掩盖中国绘画特有的线条美，就会失去灵活明确概括的传统风格，而变为西方的风格。倘若采取线条与明暗兼而用之的办法，则会变成中西折中的形式，就会减弱民族风格的独特性与鲜明性。这是一件可以进一步研究的事。

（二）尽量利用空白，使全画面的主体主点突出

人的眼耳等器官和大脑的机能，是和照相机录音机不同的。后者可以同时把各种形象声音不分主次、不加取舍地统统记录下来，而人的眼睛、耳朵和大脑却会因为注意力的关系对视野中的物体和周围的声音加以选择地接收。人的眼睛无法同时看清位置不同的几件东西，人的耳朵也难以同时听清周围几个人的讲话，这是因为大脑的注意力有限之故。比如，当人的眼睛注意看某甲时，就不注意在某甲旁边的某乙、某丙以及某甲周围的环境等等；注意看某甲的脸时，就会不注意看某甲的四肢躯体。人的眼睛在注意观看时，光线较暗的部分也可

以看得清清楚楚，不注意观看时，光线明亮的部分也会觉得模模糊糊。故人的眼睛，有时可以明察秋毫，有时可以不见舆薪。这全由人脑的注意力所决定。俗话说，"心不在焉，视而不见"，就是对人类这种生理现象的极好概括。

注意力所在的物体，一定要看清楚，注意力以外的物体，可以"视而不见"，这是人们在观看事物时的基本要求和习惯。中国画家作画，就是根据人们的这种观看习惯来处理画面的。画中的主体要力求清楚、明确、突出；次要的东西连同背景可以尽量简略舍弃，直至代之以大片的空白。这种大刀阔斧的取舍方法，使得中国绘画在表现上有最大的灵活性，也使画家在作画过程中可发挥最大的主动性，同时又可以使所要表现的主体点得到最突出、最集中、最明豁的视觉效果。使人看了清清楚楚、印象深刻。倘若想面面顾及，则反而会掩盖或减弱了主体，求全而反不全。比如画梅花，"触目横斜千万朵，赏心只有两三枝"，那就只画两三枝。梅花是梅花、空白是空白，既不要背景，也可不要颜色，更不要明暗光线，然而两三枝水墨画的梅花明豁概括地显现在画面上，清清楚楚地印入观者的眼睛和脑中，觉得这两三枝梅花是可赏心的，这样也就尽到了画家的责任了。又例如黄宾虹先生晚年的山水，往往千山皆黑，竟是黑到满幅一片。然而满片黑中往往画些房子和人物，所画的房子和房子四周却都是很明亮的。房子里又常画有小人物，总是更明亮。人在重山密林中行走，人的四周总是留出空白，使人的轮廓很分明，故人和房子都能很空灵地突出。这就是利用空白使主题点突出的办法。黄先生并曾题他的黑墨山水说："一烛之光，通体皆灵。"这通体皆灵的灵字，实是中国绘画中直指顿悟的要诀。

（三）颜色尽量应用明豁的对比，且以墨色为主色

中国画的设色，在初学画时，当然从随类赋彩入手。然过了这个阶段以后，就需熟习颜色搭配的方法。《周礼·考工记》说："设色之工，画绘钟筐幌。画绘之事，什五色，青与白相次，赤与黑相次，玄与黄相次。"这种配色的方法，是从明快对比而来。民间艺人配色的口诀，也从以上的原则与所得经验相结合而产生，如说"红配绿，花簇簇""青间紫，不如死""粉笼黄，胜增光""白比黑，分明极"，等等。这种强烈明快的对比色彩，汉代重色的壁画，全是如此用法。印度古代重色佛像，也是这样用法，可说不约而同。又中印两国，在古代的绘画中，除用普通的五彩之外，还很喜欢用辉煌闪烁的金色银色，使人一看到，就发生光明愉快的感觉。这可以说是五彩吸引人的伟力，也可证明东方人民喜欢光明愉快的色彩的特性。故中国画家对于颜色的应用，也根据上项的要求进行作画，只需配合得宜，不必呆守看对象实际的色彩。吴缶庐先生喜用西洋红画牡丹，齐白石先生喜用西洋红画菊花，往往都配以黑色的叶子。牡丹与菊花原多红色，但却与西洋红的红色不全相同，而花叶是绿色的，全与黑色无关。但因红色与墨色相配，是一种有力的对比，并且最有古厚的意趣，故叶子就配以墨色了，只要不损失菊花与牡丹的神形具到就可。这就是吴缶庐先生常说的："作画不可太着意于色相间"，是为东方绘画设色的原理。此也即陈简斋墨梅诗所说的："意足不求颜色似，前身相马九方皋"的意旨。故此中国的绘画，到了唐宋以后，水墨画大盛，中国画的色彩趋向更其简练的对比——黑白对比，即以墨色为主色。我国绘画向来是用白色的绢、纸、壁面等等画成，极古的时代就是如此。孔老夫子说："绘事后素"，可为明证。白是最明的颜色，黑是最暗的颜色，黑白相配，是颜色中一种最强烈的对比。故以白绢、白纸、白壁面，用

黑色水墨去画，最为明快，最为确实，比用其他颜色在白底上作画，更胜一筹。又因水与墨能在宣纸上形成极其丰富的枯湿浓淡之变，既极其丰富复杂，又极其单纯概括，从艺术性上来讲，更有自然界的真实色彩所不及处。故说画家以水墨为上。中国绘画的用色常力求单纯概括，而胜于复杂多彩，与西方传统绘画用色力求复杂调和、讲究细微的真实性，有所相反，这也是东西绘画风格上的不同之点。

（四）合于观众的欣赏要求处理明暗

人们在看一件感兴趣的东西时，总力求看得清楚仔细全面，当视力不及时，就走近些看，或以望远镜放大镜作辅助；如感光线不足，就启窗开灯或将东西移到明亮处，以达到看清楚的目的。梅兰芳在台上演戏，因为他的剧艺高，名声大，观众总想将他的风情面貌与表现艺术看得越清楚越好。所以不论所演的剧情是在白天还是在晚上，都必须把满台前后左右的灯光开得雪亮，让不同座位的观众都看清楚，才能满足全场观众的要求。倘说演《三岔口》，将全场的电灯打暗来演，演活捉张三，仅点一支小烛灯来演，那观众还看什么戏？老戏剧家盖叫天说："演武松打虎，当武松捉住了白额虎而要打下拳头时，照理应全神注视老虎；然而在舞台上表演时却不能这样，而要抬起头，面向观众，使观众看清武松将要打下拳去时的颜面神气。否则，眼看老虎，台下的观众，都看武松的头顶了。台上的老虎，不是活的，不会咬人或逃走的。"这么一句诙谐的语句，真是说出了舞台艺术上的真谛。事实是事实，演戏是演戏，不可能也不必完全一样。这是艺术的真实而非科学的真实。中国画家，画幅湘君，画个西子，为观众要求看得清清楚楚起见，就一点不画明暗，如看梅兰芳演戏一样，使全身上无处不亮，也可以说是极其合理的。画《春夜宴桃李园图》，所画的

人物与庭园花木的盛春景象，清楚如同白天，仅画一支高烧的红烛，表示是在夜里，也同样可以说是极其合理的。是合于观众的欣赏要求的。然而，中国绘画是否全无明暗呢？不是的。比如，中国传统画论中，早有石分三面的定论，三面是指阴阳面与侧面而说，阴阳就是明暗。不过明暗的相差程度不多，而所用的明暗，不是由光源来支配，而是由作家根据画面的需要和作画的经验来自由支配的。例如画一枝主体的树，就画得浓些，画一枝客体的树，就画得淡些；主部的叶子，就点得浓些，客部的叶子，就点得淡些。因为主体主部是注意的部分，故浓；客体客部是较不注意的部分，故淡。这就是使主体突出的道理。又如，前面的一块山石画得浓些，后面的一块山石，就画得淡些，再后面的山石，又可画得浓些，这是为使前后层次分明，使全幅画上的色与墨的表现不平板而有变化罢了。故中国绘画中的明暗观念与西方绘画中的明暗观念是不一样的。西方绘画，根据自然光线来处理明暗，画月夜像月夜、画阳光像阳光，这对于写实的要求来说，是有它的特长的，也由此而形成西方绘画的风格。然中国绘画对于明暗的处理法，不受自然光线的束缚，也有其独特的优点，既符合中国人的欣赏习惯，又与中国绘画用线用色等等方面的特点相协调，组成中国绘画明豁概括的独特风格，合乎艺术形式风格必须多样化的原则。

（五）合于观众的欣赏要求处理透视

对于从事绘画的人来说，透视学是不可不知道的。但是全部的透视学，是建立在假定观者的眼睛不动的基础上的。虽然人也有站着或坐着一动不动看东西的情况，但是在大多数的场合，人是活动的，是边行动边看东西的。人们在花园里看花，在动物园里看动物，总是一会儿看这边，一会儿看那边，一会儿俯视，一会儿仰视，一会儿又环

绕着看，眼睛随意转，身体随意动，双脚随意走，无所不可看。初来杭州游西湖的人，总想把西湖风景全看遍才满足。既想环绕西湖看一圈，又想爬上保俶山俯视西湖全景，还想坐船在湖中游览一番，等等。这说明人们看东西，往往不能以一个固定的视点为满足，于是，焦点透视就不够用了。爬上五云山或玉皇山的人，由高处俯视和远望，既可看到这边明如满月的整个西湖，又可看到那边飞帆沙鸟烟波无际曲曲折折从天外飞来的钱江，是何等全面的景象，有何等不尽的气势。然而用西画的方法却无法把这种景象画下来，在一张画里画了这边就画不了那边。而中国绘画则可以按照观众的欣赏要求来处理画面，打破焦点透视的限制，采取多种多样的形式来完成。例如《长江万里图》《清明上河图》，就好像画家生了两个翅翼沿着长江及汴州河头缓缓飞行，用一面看一面画的方法，将几十里以至几百里山河画到一张画面上。也有用坐"升降机"的方法，将突起的奇峰，一上千丈，裁取到直长的画幅上去。如果高峰之后再要加平远风景，则可以再结合带翅翼平飞的方法。如果要画观者四周的景物，则可以用摄影机摇头镜的方法。等等。如果要画故事性的题材，可用鸟瞰法，从门外画到门里，从大厅画到后院，一望在目，层次整齐。而里面的人物，如仍用鸟瞰透视画法，则缩短变形而很难看，故仍用平透视来画，不妨碍人物形象动作的表达，使人看了满意而舒服。如果是时间连续的故事性题材，如《韩熙载夜宴图》，故宫博物院所藏的无款《洛神赋图》，则将许多时间连续的情节巧妙地安排在一幅画面上，立体人物多次出现。中国传统绘画上处理构图透视的多种多样的方法，充分说明了我们祖先的高度智慧，这种透视与构图处理上独特的灵活性和全面性，是中国传统绘画上高度艺术性的风格特征之一。西方绘画的焦点透视，从一个不动的视点出发，固然可以将视野中的对象画

得更准确更严密更真实，这是应该承认的，然而更真实，不一定就是艺术的最终目的。

（六）尽量追求动的精神气势

中国绘画，不论人物、山水、花鸟等等，均特别注重于表现对象的神情气韵。故中国绘画在画面的构图安排上、形象动态上、线条的组织运用上、用墨用色的配置变化上等方面，均极注意气的承接连贯、势的动向转折，气要盛、势要旺，力求在画面上造成蓬勃灵动的生机和节奏韵味，以达到中国绘画特有的生动性。中国绘画是以墨线为基础的，基底墨线的回旋曲折、纵横交错、顺逆顿挫、驰骤飞舞，等等，对形成对象形体的气势作用极大。例如古代石刻中的飞仙在空中飞舞，不依靠云，也不依靠翅翼，而全靠墨线所表现的衣带飞舞的风动感，与人的体态姿势，来表达飞的意态。又如《八十七神仙卷》，全以人物的衣袖飘带、衣纹皱褶、旌旗流苏等等的墨线，交错回旋达成一种和谐的意趣与行走的动势，而有微风拂面的姿致，以至使人感到各种乐器都在发出一种和谐的音乐，在空中悠扬一般。又例如画花鸟，枝干的欹斜交错、花叶的迎风摇曳、鸟的飞鸣跳动相呼相斗等等，无处不以线来表现它的动态。就以山水来说，树的高低欹斜的排列，水的纵横曲折的流走，山的来龙去脉的配置，以及山石皴法用笔的倾侧方向等等，也无处不表达线条上动的节奏。因为中国画重视动的气趣，故多不愿以死鱼死鸟作画材，也不愿呆对着对象慢慢地描摹，而全靠抓住刹那间的感觉，靠视觉记忆强记而表达出来的。因此中国画家必须去城市农村高山深谷名园僻壤，在霜晨雾晓风前雨后，极细致地体察人人物物形形色色的种种动态，以得山川人物的全有的神情与气趣。

（七）题款和钤印更使画面丰富而有变化，为中国绘画特有的形式美

绘画是用色彩或单色在纸绢布等平面上造型的一种艺术，不像综合性的戏剧那样，能曲折细致地表达内在的思想与情节。绘画的这种局限性，往往需要用文字来作补充说明。世界上的绘画大多有画题，这画题亦就是一幅画最简略的说明。此外往往还有署名及创作年月，然中国绘画与西方绘画不同之点，是西方绘画的画题，往往题写在画幅之外，而中国绘画，则往往题写在画幅之内。不仅在画幅中写上画题，还逐渐发展到题诗词、文跋以扩大画面的种种说明。同时为便于查考，都题上作者名字和作画年月。印章也从名印发展到闲章。中国绘画的题款，不仅能起到点题及说明的作用，而且能起到丰富画面的意趣，加深画的意境，启发观众的想象，增加画中的文学和历史的趣味等等作用。中国的诗文、书法、印章都有极高的艺术成就，中国绘画融诗书画印于一炉，极大地增加了中国绘画在艺术性上的广度与深度，与中国的传统戏剧一样，成为一种综合性的艺术，这是西方绘画所没有的。

另一方面，题款和印章在画面布局上发挥着极大的作用。在唐宋以后，如倪云林、残道人、石涛和尚、吴昌硕等画家往往用长篇款、多处款，或正楷、或大草、或汉隶、或古篆，随笔成致。或长行直下，使画面上增长气机；或拦住画幅的边缘，使布局紧凑；或补充空虚，使画面平衡；或弥补散漫，增加交叉疏密的变化；等等。故往往能在不甚妥当的布局上，一经题款，成一幅精彩之作品，使布局发生无限巧妙的意味。又中国印章的朱红色，沉着鲜明热闹而有刺激力，在画面题款下用一方或两方的名号章，往往能使全幅的精神提起。起首章、压角章也与名号章一样，可以起到使画面上色彩变化呼应、画

材与画材承接气机以及补足空虚，破除平板，稳正平衡等效用。这都是画材以外的辅助品，却能使画面更丰富，更具有独特的形式美，而形成中国绘画民族风格中的又一特殊发展。

以上种种，就是东西绘画不同的表现形式，也就是中国传统绘画民族风格的主要特点所在。这是中华民族几千年来悠久文化传统滋养培育的结果，是中国绘画光辉灿烂的特有成就。丢掉了这些传统特点，也就失去了中西绘画形式的风格区别，也就谈不上中国绘画的民族形式和风格多样化的原则了。民族文化的发展，亦是国家民族独立尊严繁荣昌盛的一种象征。我们必须很好继承和发展我们民族的传统艺术。

中国花鸟画简史

　　中国的花鸟画，有着悠长的历史。如古籍《尚书·益稷》中载："予欲观古人之象，日、月、星辰、山、龙、华虫作会。宗彝、藻、火、粉米、黼、黻、绨绣，以五彩彰施于五色，作服。"《周礼·春官》载："九旗之物，名各有属，以待国事。日月为常，交龙为旗，通帛为旜，杂帛为物，熊虎为旗，鸟隼为旟，龟蛇为旐，全羽为旞，析羽为旌。"《周礼·春官》又载："周礼春官司尊彝，掌六尊、六彝之位。"郑氏注云："鸡彝、鸟彝，谓刻而画之为鸡、凤凰之形。稼彝，画禾稼也。山罍，亦刻而画之为山云之形。"在画迹方面来说，近时在长沙楚墓上出土的长方形帛画中，下截描绘着纤腰的仕女，上截就描绘着夔龙和凤凰，在天空飞翔，作斗争的情状，姿态极为夭矫。华虫就是雉鸡、隼鸡、凤凰及雉，均为鸟类。藻，就是水藻。禾稼，即农种的五谷作物，均系花鸟画的画材。足以证明吾国的花鸟画在虞、夏、殷、周的时代，已早开始，而且打下了很好的基础。此后作家辈出，如秦代烈裔，善画鸾凤，轩轩然唯恐飞去；汉代陈敞、刘白、龚宽并工牛马飞鸟；宋代顾景秀、刘胤祖并工蝉雀、杂竹；南朝陈顾野王之长花木草虫。到了唐代，作家尤多，如边鸾的蜂蝶蝉雀，山卉园

蔬；刁光胤的湖石花竹，猫兔鸟雀；滕昌祐的花鸟蝉蝶，折枝蔬果，穷毛羽之变态，夺天工之芳妍。此外薛稷的鹤，姜皎的鹰，张璪、韦偃的松，萧悦、张立的竹，李约的梅，等等，均有所专擅。到了五代，徐熙、黄筌并起，为吾国花鸟画的大完成时期。徐熙擅写生，凡花竹草虫以及蔬果药苗，无不入画，先以墨色写其枝叶蕊萼，然后敷色，故骨气风神，为古今第一，称水墨淡彩派，发展于南唐、北宋画院之外。黄筌集薛稷、刁光胤、滕昌祐诸家的长处，先以墨笔勾勒，再敷彩色，浓丽精工，世所未有，称双勾体，有名于五代之末和北宋初年，发展于南唐、北宋画院之内。黄有次子居宝、三子居寀，均画艺敏瞻，妙得天真。徐有孙子崇嗣、崇勋、崇矩，也均以画艺克承家学。崇嗣并以祖父的技法，创造新意，不华不墨，叠色渍染，号没骨画，在他祖父的水墨淡彩以外，别开新派，与黄派并驾驱驰，无分先后，成为我国花卉画上的两大统系。此后学习花鸟画的作家，不入于徐，则入于黄。继黄派的则有夏侯延祐、李怀衮、李吉等，均系黄派嫡系。傅文用、李符、陶裔，均仿黄派。至崔白、崔悫、吴元瑜等出，始变黄派格法。因为崔氏兄弟，体制清瞻，笔益纵逸，遂删除院体精严的风习。然绍兴、乾道间的李安忠父子和王会，花竹翎毛最长勾勒，为黄派直系。继徐氏水墨淡彩一派的，则有崇勋、崇矩、唐希雅、孙宿与忠祚以及易元吉等，所作乱石丛花，疏篁折苇，可归为徐氏一系。继徐氏没骨派的，则有赵昌、刘常、黄道宁、林椿、王友等，均擅写生，妙于设色。又陈从训之着色精妙，李迪的雅有生意，也属这一派。

又吾国梅兰竹菊、枯木竹石的墨戏画，是吾国花卉画的另一支流，也由萧悦、张立的墨竹和徐派水墨淡彩的因缘，大为兴起。墨竹则由文与可、苏东坡二家，汇集它的技法，继文、苏而起的，则有黄

斌老、李时雍、杨吉老、程望、田逸民等。墨梅自僧惠崇、仲仁以后，则有扬无咎、汤正仲、赵孟坚等。其余如郑思肖的善墨兰，温日观的长水墨葡萄，倪涛的水墨草虫等等，真大有不胜屈指之概，已开元、明大写花鸟的先锋。

原来花鸟画自五代徐、黄并起，分道扬镳以后，骎骎乎有与人物画并驾齐驱，欲夺取人物画中心地位而代之的趋势。元代，虽时间不长，而于花鸟画亦人才济济。钱舜举工山水，人物尤长，花卉妍丽，师法赵昌，同时赵孟頫、陈仲仁、陈琳、刘贯道等，均以兼善花鸟有名。仲仁，江右人，精长花鸟，师法黄筌，含毫命思，追配古人，为学黄派的健者。其直承黄派而为元代花鸟画巨擘的有王渊。王渊，字若水，花鸟肖古而不泥古，尤精水墨花鸟竹石，堪称当代高手。又赵孟坚师钱舜举，往往迫真，谢佑之的仿赵昌，设色深厚，臧良之师王渊，盛懋之师陈仲美，亦均以花鸟有名。

元代墨戏画的作者尤多，以画材而说，以"四君子"为最盛，花鸟次之，枯木窠石又次之。"四君子"以墨竹为盛，墨梅次之，墨兰、墨菊为下。当时画家中兼擅墨竹者，如赵孟頫，不以墨竹名，而以金错刀法写竹，为古人所鲜能。高克恭，墨竹学黄华，不减文湖州。侯世昌的墨竹是学黄华而别成家法。倪云林、吴仲圭，虽以山水负盛名，而于竹石均极臻妙品。专长"四君子"的则有管道升，晴竹新篁，笔意清绝。李衎墨竹，冥搜极讨，用意精深。柯九思，烟梢霜樾，丘壑不凡。杨维翰，墨兰竹石，潇洒精妙。其余工墨兰的有邓觉非、翟智等。长墨菊者有赤盏希曾等，均有声望于当时。

明代花鸟画，虽亦宗述徐、黄二体，然比之元代则有所振展，沙县边文进，宗黄派而作妍丽工致的风调，实为明代院派花鸟的祖先。鄞人吕纪，继承他的体格，浓郁灿烂，尤臻妙境。继承边、吕以后

的，有钱永善、俞存胜、邓文明、陆锡、童佩、罗素、唐志尹等。无锡陈樨，花鸟入黄筌古纸中，几不能辨。诸暨陈老莲，奇古厚健，推有明代第一，亦属黄派。鄞人杨大临花鸟佳者，绝胜吕纪，亦直承此派。其他如王毂祥、朱子朗、张子羽、孙漫士设色浓艳，足与黄、赵乱真，以及吴郡唐子畏等，均属精妍工丽的体格，似赵昌而别开生面，而与黄派相并行的。华亭孙克弘，写生花鸟，可以抗衡黄、赵。南昌朱谋谷、江阴朱承爵，秀润潇洒，是追踪徐派的。广东林良，以他精致巧整的功力，更放纵其笔意，遂开院体写意的新格。休宁汪肇，山水、人物学戴文进，而写意花鸟，豪放不羁，颇与林良相似。又吴县范启东，遒逸处，颇有足观。石田翁高致绝俗，山水之外，花鸟虫鱼，草草点缀，而情意已足。陈白阳一花半叶，淡墨敲毫，愈见生动，是循徐氏水墨淡彩而稍简纵的一路。山阴徐文长，涉笔潇洒，天趣灿发，可称散僧入圣，殊无别派可言，归其统系，实近于徐氏而与林良同为大写一派。又吴县陆包山，花鸟得徐氏遗意，不是白阳之妙而不真。长洲周之冕，勾花点叶，设色鲜雅，最有神韵，是能撮取白阳、包山二家之长，均有明代花鸟画中能得新意而有独特成就的。

总之明代的花鸟画，可说新意杂出而作家亦特多，然主要的归纳起来，也不过边文进、吕纪的黄氏体，林良、徐渭的大写派，陈白阳的简笔水墨淡彩派，周之冕的勾花点叶体四大统系。

墨戏画，原以水墨简笔的梅兰竹菊以及枯木窠石等为主材，有明水墨花鸟大盛以后，大部的墨戏花卉，每可划入写意花鸟范围之内，它的界限，不易如宋元时的清楚。例如：徐文长的水墨简写诸作品，着笔草草，实系一有力的墨戏画家，然而诸史籍，均将他划在花鸟大写派的范围之内。因为水墨写意花鸟，实渊源于墨戏画而长成的。

明代墨戏画，亦墨竹墨梅为最盛，作家亦极多，以墨竹著名的长

洲宋克，字仲温，雨叠烟森，萧然绝俗。无锡王绂，号九龙山人，能在遒劲纵横之外而见姿媚。昆山夏昶，字仲昭，烟姿雨态，偃仰疏浓，动合矩度。钱塘鲁得之，远宗文湖州、吴仲圭，是翰墨中精猛之将。长墨梅的有：诸暨王冕，字元章，墨梅历绝古今潇洒绝俗。毗陵孙隆，字从吉，墨梅与夏昶齐名。善墨兰的有长洲周天球，华亭朱文豹，长洲陈元素，墨花横溢而秀媚却近衡山。秦淮马守真，得管仲姬法，尤有秀逸之趣。墨菊，则有浮梁计礼，余姚杨节，均以草书法画墨菊，超妙不落凡近。此外如溧县岳正，鄞县王养濛，善墨戏葡萄。瑞金丁文进，长枯木禽鸟。僧大涵，长水墨牡丹，均为明代墨戏画的有名作者。

清代的绘画，以花卉画为最有特殊光彩，不但变化繁多，而且气势直驾人物、山水画之上。清初僧八大、石涛承白阳、天池，谓写意派之长，孤高奇逸，纵横排奡，为清代大写意派的泰斗。开江西、扬州二派的先河。康熙间恽南田，以徐崇嗣画派为归，全以颜色渲染，独开生面，为纯没骨体，一时学习的人很多。如：马扶曦、张之昺、杜卡美，以及南田的女儿冰等，称为常州派。当时蒋南沙承黄筌的勾勒法，并影响周之冕的勾花点叶体，自成格调，称为蒋派。又当时王武花鸟介于恽、蒋之间而略近于蒋，亦是庄重的一个派路。除恽、蒋、王三家外，乾隆间有邹一桂、吴博垕，为近似忘庵而独辟门户的作家。又乾隆间，兴化李复堂为蒋南沙弟子，兼受天池、石涛写意派的影响，一变面目，而成大写意一派，与当时同侨居扬州的金冬心、罗两峰、陈玉几、李晴江、高南阜、边寿民，同称为扬州派。又有张敔、张赐宁与高南阜同工，亦为当时有名的花鸟画家。又铁岭高其佩，以指头作画，间写花鸟草虫，纵横奇古，不可一世，实为清代花鸟画的特派，继起者他的外甥朱编瀚等。

原来清初花卉，恽南田以徐崇嗣精妍秀逸之体树立新帜，为花鸟画正宗，学习的人，风靡一时。同时蒋南沙、王忘庵亦精工妍丽，树范于康、雍间为世人所宗法，其势不亚南田之盛。乾隆间，李复堂以天池、石涛意致，大肆奇逸，一变清初花鸟画的风趣，足与南田抗衡，学南沙、忘庵的人，大为减少，然而自放太过，不免流于粗犷，及华新罗出，又领为秀逸，这是清代花鸟的又一变化。故乾、嘉以后，学习花鸟画的人，不学南田，就追迹青藤，或规范复堂，师法新罗，而南沙、忘庵二派，几乎成为废格了。咸、同间，会稽赵㧑叔，宏肆古丽，开前海派的先河，山阴任伯年继之，花鸟出陈老莲、参酌小山、㧑叔，工力特胜，允为前海派的突出人才。光、宣间，安吉吴昌硕，初师㧑叔、伯年，参以青藤、八大，雄肆朴茂，称为后海派领袖，齐白石继之，花鸟草虫，特重写生，风韵独擅，使近时花卉画，得一新趋向。

清代花鸟画，自写意派大发展以后，写意诸花鸟画家，均能以游戏的态度作简笔的水墨花卉，以及梅兰竹菊等，则墨戏画，竟可全并入水墨写意花卉范围之内。仅有专门水墨的"四君子"作家，未能列入，而仍归于墨戏画范围。清代墨梅画家，有吴县金俊明，曲折纵横，出于扬无咎。仁和金冬心，密蕊繁花，极为雅秀。甘泉高西唐、休宁汪巢林、扬州罗两峰、通州李方膺，均以墨梅有名于当时。墨竹、墨兰作家，除大写意派的石涛、吴昌硕诸家特擅墨竹以外，则有兴化郑板桥，随意挥洒，苍劲绝伦。仁和诸曦庵，动利匀整，得鲁千岩法，以及汪静然、何其仁等，均系兰竹能手。

吾国花鸟画，总以上简略的历史看来，至少有近四千年的悠长时间，它的发展过程，是无人可以比拟的，它的崇高成就也是无人可以比拟的。是极乐天国中的一株灿烂的奇葩。是吾国六亿人民所喜闻

乐见的，也是全世界群众一致所爱好的。换言之是我们东方民族的宝物，也是全世界群众的宝物。我们是中国绘画工作者，必须在党的"百花齐放，推陈出新"的总方针指导下，在花鸟画已有的灿烂基础上，作进一步的辉煌发展，自然没有丝毫怀疑的了。

古画收藏和保管

我国的绘画，有几千年的历史。我们的老祖宗创造了辉煌的业绩并留下了珍贵的民族遗产，为子孙后代造福，不简单啊！这份遗产是经过前人的辛勤劳动而积累起来的，有着精深的艺术造诣，是得到世界公认的东方艺术的代表。因此，继承和保护我国的绘画遗产，保持我们民族文化在世界上的光荣地位，是我们的责任。

文艺与科学不同，科学可以各国通用，它只讲实用和效果，不讲形式和风格。吸收外国的艺术是为了充实和提高本国的艺术，不是抄袭外国，更不是把中国的变为外国的。一意模仿古人和外国人，无丝毫可以光耀祖宗者，是一个笨子孙。八大山人只能有一个，石涛也只能有一个，不能有一百个、一千个。伪造八大、石涛的画，就不值钱。

一个国家有一个国家的绘画和音乐，要把它继承好，保持牢，让其永远流传于后世，确实不简单。一个国家的艺术成就，可据以判别一个民族的文明程度和聪明才智，也是研究历史发展的珍贵文献。日本这个国家的历史并不长久，但发展很快。雪舟和尚的画是学中国北派的，画风没有变，当然不及马远、夏珪，但他的艺术成就还是高

的，已成为世界文化名人。对日本人来说，他们从雪舟和尚的绘画成就上，可以看到日本绘画和日本民族文化的发展渊源。日本这个地方，国土小而人口多，自然条件也不好，这却使他们得到教训：必须刻苦勤劳，努力奋斗。在绘画上，他们有厉害的地方，就是拼命努力，赶上中国。如果我们不用功，不继承传统，不研究名作，我们不上去，他们就会赶上来的。正像我国的乒乓球队从日本人手中夺得了锦标一样，我们不努力上去，锦标会被别人夺走。要保持这个荣誉是很不容易的啊！如何把祖国的遗产继承下来，把传统发扬下去，保持东方艺术最高成就的荣誉，是摆在我们面前的重要责任。

要重视传统，接受传统，就要重视古画的保管。上面所讲的就是重视的原因之一。

一个国家的文艺成就、形成风格，总是与这个民族的性格有关，与天时地利有关，与他国的影响有关，是由种种条件形成的。从古代到清朝，中国是个重文轻理的国家。因此，当八国联军进攻中国的时候，中国人就感到科学不及外国了，如康有为、梁启超等人就废除科举，提倡科学，派人出洋留学。他们甚至认为中国的一切都不如外国，就连文艺也不如外国，似乎中国的文艺也不科学，真是自暴自弃，自欺欺人。这种崇洋思想弄到后来，什么都学外国的，什么都赶不上别人。因为外国有外国的环境、条件，中国有中国的国情，叫中国人不画中国画，或者以西洋画代替中国画，或者中西拼凑，都是走不通的，结果弄得不中不西，连外国人也认为中国画反而后退了，不如古人了。到外国去留学，是必要的，学了外国的，要创造出真的中国民族风格的绘画来。我们党提出"推陈出新，百花齐放""古为今用，洋为中用"的方针，号召继承传统发扬传统，这是很正确的。

重视古画，必须对古画进行学习和揣摩，如果你不去看古画、古

雕刻，不去探求它，就不知道中国古代绘画和雕刻的风格特点、派别系统，我们的传统将会无形之中被丢失掉。中国的古画和古雕刻，都有悠久的历史，艺术造诣甚高，古代雕塑大多是小件作品，只作为装饰用，大件的都是佛像，源于印度。在绘画上，我国有强烈的民族风格，各个时代和每个画家都有不同的派路和特点，各有千秋，是极为珍贵的民族遗产。要接受传统和发展传统，就必须重视古画的研究和学习，否则民族风格无从找到，对古画的各家各派的承前启后、来龙去脉和发展趋势，也就弄不清楚。

古画一般总是画在纸、绢或板、壁上。板与壁上的画，不能长期保存，好的材料，只有二三百年的寿命。北方与南方不一样，北方干燥，南方潮湿，北方的板、壁比南方的寿命长，壁上的画一旦倒塌了，就荡然无存。一般说来，绢的寿命八百年，纸的寿命一千年，纸的寿命比绢的寿命长些，倘使保存得不好，十年或二十年也就坏了。纸画长期挂在墙壁上，寿命也会受影响。一旦遇到战争、天灾、人祸，将会遭到更大损失。绘画也是代表国家文化、民族文明的东西，古画大都是画家们用了几十年，呕心沥血、苦心经营创造出来的艺术品，总希望子孙后代能好好地保护和继承。绘画毕竟不是照相，照相一张可以印好多张，绘画作品则一张就是一张，当然也有重画的，写意画往往是重画的不如第一张画好。画一张画很不容易，损坏起来倒很快。我们自己的好作品，也是希望后代好好保管，作为他们研究民族风格和形式的参考。因此，保管古人的名画，是我们义不容辞的重大责任。

流传至今的历代名家书画都是很有价值的，成就都是很高的。所以，我们一定要把古画接下来，对可取的地方，一定要学到它。"接下来，取了它"，这六个字不简单，要真正做到"接"和"取"必须

对古画有相当的研究和体会，这至少要有三五年的训练，做到天天看，不断研究，多看多研究才有体会，才能提高鉴赏水平。保管书画，爱护书画，保护得好些，寿命就长一些，可以让后人参考学习的机会也多一些。

文化是整个民族的，是整个社会的，不是属于任何个人的，我们保管古画，要为整个民族保管，为我国的历史成就和今后的文化发展保管。

既要保管得好，又要发挥古画的参考效能，这样才是真正重视和保护古画。

在旧社会，有钱的人可以用金钱来掠夺名画，你出一万，他出三万五万十万，甚至更多一些，争夺、倾轧，搞金钱交易、权势之争，谁有权有钱，谁就占有史多的名画。过去的帝王可以凭他们的权势，掠夺最好的美术作品据为己有，他们要地方进贡或派人到民间去搜罗名画，他们说，这是"国宝"，私藏国宝是有罪的，皇上的圣旨，谁敢违抗呢？违抗圣旨要遭杀头之罪的，于是那些下官和老百姓只得唯命是听，将名画贡给皇上了。也有的人很巴结皇帝，圣旨未到，早已卑躬屈膝地将名画贡上去，让皇帝恩赐他个小官当当。当然，也有的人把画藏起来，不让皇上收去，但这是十分冒险的。即王蒙的《青卞隐居图》曾为狄平子父亲所收藏，清朝皇帝要他献上去，狄平子父亲不肯，但又不能不献，就摹了一张假的贡上，后被皇帝识破了，狄的父亲只得连夜背了这张名画逃走。结果皇帝就罚狄平子终生不能参加考试。狄平子死后，家中终因生活窘迫，手头拮据，把这张画卖给了上海人。到了解放后，上海博物馆花高价收下此画，《青卞隐居图》才得以与广大人民群众见面。一件名画入了皇宫，或是到了有钱人的手里，被他们据为己有，成了个人的私有财产，只能让少数的上层人

物欣赏、享乐，实在太可惜了。唐太宗最喜欢王羲之的字。王的《兰亭序》很出名，为辩才和尚收藏，他为了更好地保护原作，把《兰亭序》藏在栋梁上，唐太宗知道后，派人向辩才索要，辩才否认有此墨宝，太宗无奈，便叫萧翼拿了临摹的《兰亭序》去骗他，说是"最近得到了王羲之的《兰亭序》真迹"。辩才果然中计，将原作取出以辨真伪，结果被萧翼以带来的一纸圣旨当场拿走了。王羲之的《兰亭序》真迹后来随唐太宗陪葬，从此不再流传后代，现在故宫所收藏的都是摹本。真可惜，唐太宗做了坏事，被子孙后代骂个不休。黄子久的《富春山居图》，曾为沈石田、董其昌所藏，后来辗转为吴问卿所有。他专门为这张画造了一幢很考究的房子，名为"富春轩"。据恽南田《瓯香馆画跋》中记载，吴问卿平生最珍爱的有两卷书画：《智永法师千字文》真迹和《富春山居图》。在吴问卿临死时，他叫从子子文将这两卷书画"焚以为殉"，先一日焚《千字文》真迹，第二日焚《富春山居图》，还亲自出房门监视。在场的从子不忍名作成灰，当吴问卿回卧室时，他急忙把它抢救出来，但此画已烧去起首一段，所幸存的，也是火迹斑斑的部分画稿。从此，画分前后两段，前段入清宫，解放前夕，被运往台湾。后段辗转于民间多年，抗日战争时为吴湖帆先生所得，浙江文管会还托情面好不容易以八千元钱买来。从以上这些事例看来，我们祖先有许多珍贵遗产，被那些有权势的人糟蹋到如此地步，真是太令人伤心了。作者总是希望自己的作品为人民大众所欣赏，并希望后辈有学习参考的机会。可是那些人在活着的时候个人占有了，死掉了还想带到阴间去继续为个人占有，这些人实在是太可恨了，太可恶了。又如西晋石崇，凭着他有钱，与贵族斗富，把他收藏的大珊瑚打掉了，这是最坏的心理，这种人没有出息。古代有些收藏家把古画作为云烟过眼看（如周密著有《云烟过眼录》），这

是对的。

我们系里所收藏的古画，从选画、买画直到裱好为止，花了不少心血，经历了不少艰难困苦，也花了不少钞票，然而，有的先生和同学借去后，长期不归还，或者随便乱放乱塞，甚至弄脏弄破。这次整理古画，有几张已找不到了，字帖也少了许多本，这是最可恶的。究其原因，不外乎这几种：有的弄坏了，还不回来；有的是被别人拿走了，还不回来；有的是喜欢这张画，不还了；等等。其中大部分是因为不当心而受到损失，对个人也起不了多大的参考作用。古语说："可以取，可以无取，取伤廉。可以予，可以无予，予伤惠。"从小见大，私要服从公，我们应该把私归到公，对公家的东西比对自己的还要爱护才对。

讲到裱画，那是很有讲究的，这是一门学问。例如裱画的糨糊，与一般的糨糊不一样，做好糨糊还要用水调过，要隔一夜，让它失去一些黏性，否则裱上去一到大热天和冷天，伸缩性就很大。这方面的知识在古书上记载很多。古画最好少拆裱，一次次地拆裱，会影响画的寿命。裱古画和裱新画不同，裱古画难度大，技术性高，有本领的裱画师傅，他们对裱古画很有研究，能把残缺不全的古画补得很好，使你看不出来，如果遇到技术不好的裱画工，宁可不裱为好，否则是糟蹋。画轴不宜太轻，也不宜太重。横卷的标准结线是扁的，不能用粗的圆的，结线头上须装有扁的玉骨子插梢，以免因打结子在画上打下一条条的痕迹。画的贮藏也得考究，房里的温度、干湿适宜；画要一层层地隔开放着，不使受压和折叠。为了防止虫蛀，可放进少许防虫剂，古人还放一些香料。画要经常拿出来挂挂，吹吹风，透透空气，挂的时间不宜太长，要看气候，看季节，天太热、太冷、太湿都不好挂出来。看画时，起码要求是洗手，并应戴口罩、戴白手套，嘴

巴不能太贴近画幅，防止嘴里的热气呼到画上。古人在欣赏名画时，要求甚严，把屋里点的香熄掉，防止烟熏，在门口挂上帘子，以防风沙、灰尘。一般情况下，看画时不能用手去碰画面，不能抽烟，房里保持安静。挂立轴时，要检查一下绳子是否结实，结头打得怎样，注意挂钩是否勾牢绳子，是否勾牢画镜线，立轴下放时，徐徐地顺势而下，避免造成折裂。挂画时，如遇挂钩跌下时，必须迅速地将画顺势往下一缩，不使挂钩跌至画上，戳破画幅。卷画时手不能用劲，不能触及画面，要轻轻卷动。总之，挂画、看画、保管画的工作，是一项极其复杂的学问，要处处谨慎持重，马虎不得。这里所讲的，都是普通常识，是最初步的，大家应该晓得。博物馆的管理人员，都受过一定的训练和培养，没有相当技术知识和实践经验的同志，不能胜任这一工作。

今天讲了很多，主要是让大家了解保管古画的初步道理，能使古书画得到很好的保管，让它千秋万代地流传于后世。

治印谈丛

弁言

　　1944 年暑，接长国立艺专，以时际抗战最后阶段，后方百项艰难，人才缺乏。中画系治印一科无人讲授，因凭记忆所及，编辑是篇以为讲稿，补所缺也。自是年秋至次年春凡八月，草草完成。成后阅五月，敌人无条件投降，举国狂欢，史无前有，则是篇可为寿私人抗战胜利之纪念品也。即记之以弁首。

　　　　　　　　　1946 年黄花开候潘天寿于西湖国立艺专讲舍

源流

　　玺印之制，起于何代无从详考。《周书》云：汤放桀，大会诸侯，取玺置天子之座。《周礼》云：地官司市货贿用玺节。卫宏《汉旧仪》云：秦以前，臣民皆以金、玉、铜、犀角、象牙为方寸之玺。《通典》云：三代之制，人臣皆以金玉为印，龙虎为钮。马衡云：稽之古集，征之实物，大抵皆周玺，且多为晚周之物，夏商无闻焉"，盖谓夏商之玺无见于今日，非谓吾国之玺印起于周代也，盖玺印三代始之，秦汉盛之。虞卿之弃，苏秦之佩，均商周之遗制也。《金索》云：玺印之说，自古有之，昔黄帝得龙图，中有玺章。又云：舜为天子黄龙负玺。此二说近迷信，不足据。

　　三代之印称"钵"，或作"玺"字，又作"铢"，𤭖𣂆𤧜𨦷𨧵𨭛𨧶，故称三代至周末之印曰古玺，周末至秦之印，字体略近小篆与石鼓文之间，其中亦间有用"印"字者，曰秦印。亦有通称汉以前之印曰周秦古玺。三代官私玺，铜银玉石皆有，文字古拙与钟鼎彝器铭字从省改易不尽相同，有不可认识者。按其时代，多为周秦之制，故后人乃统名之曰周秦古玺。若细辨之，则又有古玺、秦印之别也。潘伯寅先生云：三代至秦皆曰钵，"钵"即古"玺"字，从金尔声。原古代印材

用金，故作"钵"，至秦始皇用蓝田玉为印，后作"玺"。古亦有从土者，作"坾"，盖有土者之印耳。

史传季武子以玺书达于鲁君，季武子为一守边邑之大夫而亦称"玺"，足见"玺"为周时之通称。

秦之玺印，少易周制，皆损益史籀之文，但未及二世，其传不广。

《汉旧仪》谓：秦以前臣民皆以金、玉、铜、犀角、象牙为方寸之玺，各从其所好。至秦天子独称"玺"，群臣不敢用，盖秦李斯以蓝田玉为始皇作玺后，除侯王外均改称"印"。

《金索》云：始皇恶"玺"之音近于"死"，遂易"玺"为"宝"。按《金索》王印有"中山王宝"玉印一钮，系汉景帝中山靖王也。据此，则天子所用之印称"宝"是始于秦矣。

周秦金铜印均铸造，无刻凿者，至汉军中急于应用，始以刀锤凿成之，名急就章。

古玺以玉制者，多以刀刻，或以砂碾。《周书》云：昆吾民献刀切玉如脂。则玉可以刀刻非虚语也。近无此刀，时人只以金刚石制锥代之。

汉印因秦制而复其摹印篆法，从减改易，制度虽异，实本六义。古朴典雅，莫外乎汉矣。

吾国古代玺印，以秦至汉为最精彩时期。然秦以前之玺印以朱文胜，汉以白文胜，故世称"秦朱汉白"。

汉之印制，似秦而复其篆法，别为一体，与隶相通，其文不尽与《说文》合，要其损益变化具有精义，古朴庄厚，非他印所及，故嗜古之士，多收藏辑谱，历代印象，每自炫仿汉，并非无因也。

秦汉之印，壮如舞剑，细若抽丝，端庄如搢笏垂绅，妍丽如春葩

吐艳，坚卓如山岳，婀娜如风柳，直如挺戈，屈如拗铁，密如棋布，疏如晨星，断如虹收，联似雁度，放如纵鹰，收如勒马，厥状非一，其妙莫穷，唯一片神行其间，为吾国印学之最辉煌时期。

魏晋印章，本乎汉制，间有改易，亦无大失，故当时之蛮夷印，亦有目为汉印者。

南北朝改易殊甚，印章之变，始于此矣。

唐承六朝，日流伪谬，文多屈曲盘旋，皆悖六书，开明官印九叠文之先河。

王兆云曰："汉晋之印，古拙飞动，奇正相生，六朝以降，始屈曲盘旋，至唐宋则古法荡然矣。"为吾国印学之衰落时期。

以斋堂馆阁入印，起于唐李泌"端居室"三字玉印。

古官印多白文，隋唐以来，竞尚朱文，字亦盘旋折叠，不合六书。印之边栏，多与印文粗细相等。宋官印则行宽边，其文蟠屈尤甚。元官印以蒙古文入印，不可辨识，其印钮亦改为直柄，便于钤拓耳，迄于近时尚沿用之。

宋承唐制，文愈支离，不宗古法，多尚纤巧，更其制度或方或圆。其文用成语、别号等入印，如贾似道之"贤者而后乐此"，苏轼之"东坡居士"等，均非古制。

古印不具边款，间有刻吉语于印边者，亦不多见。至宋元每栏顶面上记以铸印年月及铸印之机关等，已开明人刻边款之滥觞。

胡元冠履倒悬，六书八体尽失，印亦因之绝无知者。元初赵文敏子昂、至正间吾丘衍子行，正其款制，使吾国印学埋蕴复兴之机，然时尚朱文、宗玉箸，意在复古，间有一二及者，然工巧饰而少古朴之意。

吾国自三代至宋之印章均出于专门工人之手，至元赵子昂孟頫始

以书画之余从事治印，为吾国印学由工人转入文人之始。番禺陈澧云：赵松雪始以小篆作朱文印，文衡山父子效之，所谓圆朱文也，虽非古法自是雅制。

吾丘衍以印学名家者，其刻印传世甚少，所著《学古编》允为吾国印学专著之祖。

元王元章冕始以花乳、灯光诸石作印。盖铜铁性坚硬，非工匠不能为之，灯光、花乳诸石性软脆，便于奏刀故也，为吾国印材上之一大变。傅厚光云：元末王元章用花乳石制印，以代铜玉犀角，刻制如意，从此范金镂玉专属工匠，文人学士以牙石寄兴，遂列为艺事，而印学自此复兴矣。王元章又以黄杨木、梅竹根等作印，近时坊间尚习用之。

明官印用阔边九叠朱文，以屈曲平满为主，品级之高下，以分寸别之，全背秦汉制度。

明季文人之能印者，吴有文三桥，皖有何雪渔最负盛名，世称"文何"。所制印一洗宋元纤弱之态，如新剑发硎，然于秦汉纯浑朴古之趣，究嫌缺如，殊非极制。

古印不具边款，至文、何始开其风气，先书后刻，或行或草，精雅可喜。

清官印大体承有明之旧，改易无多，以其制作仍操诸工人之手也。

有清康乾后，印家辈出，远师秦汉，各树门庭，成浙、徽印诸派，可谓印学之中兴时期。

别派

古玺印无派别，后代印人远追秦汉，风起景从，各有独到不无变化，派别于是乎起。世传孙寿刻秦始皇蓝田玉玺，为吾国治印人名见于典籍之最早者。古代印人除孙寿外有杨利、韦诞之，亦工摹印，典籍所载，仅此而已。元初钱舜举、赵子昂于书画之外，略事治印，赵氏并创圆朱文，所作除自用印外，无所见，亦无派别之分。又吾丘衍、王元章均有名印林，惜所作散佚，无从得见耳。明文、唐工书画外，亦工篆刻，虽不能直迫两京，然雅而不俗，清而有神，得六朝、陈、隋之意，至文彭出，始为一家之派。

文徵明，名壁，一字徵仲，以字行。长洲人，工书画，能治印，虽不能远法秦汉，然清而有神是其所长。

文彭，字寿承，号三桥，文徵仲长子，官国子博士，与弟嘉并能工书画篆刻。三桥所作印尤为世所珍重，周工亮《印人传》谓：印之一道自国博开之，后人奉为金科玉律，一时漫衍畅开风气。丁敬身论印诗云："三桥制作允儒流，步骤安详意趣遒。何事陶庵印人传，不知待诏先箕裘。"其推重可知。

何震，字主臣，号雪渔，一号长卿。广交蒯缑，遍历边塞，自大

将军而下，皆以得一印为荣，篆刻一艺，见重当时，殆无伦比，周工亮称其印无一讹笔。

原三桥、雪渔皆精六书，篆书力摹二李（李斯、李阳冰），所作诸印，虽自具风度，尚不脱宋元格趣。沿及有清康乾之世，此派尚盛，世所谓宋元派是也。

学三桥者有文氏诸子侄辈，学雪渔者有朱能修、汪宗周、汪弘度、江皓臣、苏宣、金一甫、程原、梁褒、程朴等。于是黄山一隅，印学之昌，直取吴门而代之矣，原雪渔籍新安为印学入皖之渐。

苏宣，字尔宣，一字啸民，工篆刻，名不亚于主臣。

又闽蒲田人宋比玉，喜以八分入印，世称蒲田派，风格低下，不足为法。

清初歙人程邃，专力秦汉，所作名印古意盎然，虽未能独开畦径，然力能恢古，亦印学中之昌黎也。继之者有巴隽堂慰祖、胡长庚唐、汪稚川肇龙、董企泉洵、王振声声，称徽派亦称仿古派。

程邃，歙人，家广陵，字穆倩，号垢道人。明诸生，长金石考证之学，篆刻精深汉法，尤得力于秦朱文，而能自见笔意，擅名一代。画山水多用焦笔，工诗，有《会心吟》行世。

巴慰祖，字隽堂，号予籍，候补中书，富收藏书画名擅一时。治印初宗穆倩，浸淫秦汉，超轶尘鞅，独撷古茂，汪中《巴予籍别传》称其治印云：埏埴以为器，方圆具矣，而天机不存焉。巧工引手，冥合自然，览之者终日不能穷其趣。然而不可施之以绳墨，足为徽派诸子之评语。

胡唐，又名长庚，字子西，号咏陶，自号东城居士。其治印殚精萃意为之，秦圆汉方，不必貌合而神妙已入自然之境，虽入古印亦不易辨之也。

江肇龙，一名肇潍，字稚川，歙人。篆刻古致得汉印之神。与程邃、巴慰祖、胡唐号歙中四子。

董洵，字企泉，号小池，山阴人。刻印亦以秦汉为宗，妙入神品。其朱文小印尤为卓绝，而款识苍古最为精妙。

王声，字振声，一字寓恬，号于天。刻印规模汉铸，举力崭然，不假修饰，自然入妙。目力精逾常人，能做极小之印。与巴慰祖、胡唐、董洵，又有"董巴王胡"之称。

清康乾间丁钝丁敬身，起于钱塘，变文、何之雅秀，而以雄健高古为倡，一时学者宗之。继起者有蒋山堂仁、奚铁生冈、黄小松易，称武林四家。陈秋堂豫钟以工致胜，陈曼生鸿寿以雄浑胜，赵次闲之琛，学秋堂而较圆劲，钱权盖松壶最后起，而特具苍浑之势，与丁蒋奚黄合称西泠八家，流衍日广而成浙派。

浙派力追两汉，于文、何、苏、程之外，别树一帜，挽娇柔妩媚之失，海内奉为圭臬。非但有印灯续焰之功，可谓开印学五百年之奇秘而为当时印坛盟主。

丁敬，钱塘人，字敬身，号龙泓山人，又号钝丁。隐市廛卖酒，好金石文字，穷崖绝壁手自摹拓，著《武林金石录》，工分隶，精篆刻，古拗峭折直追秦汉，于文、何、苏、程外别树一帜，力挽矫柔妩媚之失，其所创细字边款不用书写，以刀直下，尤为前古所未有，海内奉为圭臬，然不轻为人作。乾隆初举鸿博不就，有《泓龙山馆诗钞》。

黄易，仁和人，字小松，又号秋盦，官济宁同知，工诗文，所作墨梅饶有逸致，兼工分隶，治印专师秦汉，为龙泓高足。讨论金石极有根据，其治印尝谓"小心落墨，大胆凑刀"，此实治印之三昧也。有《小蓬莱仙馆诗》行世。

奚冈，字铁生，号萝龛，别署蒙泉外史、散木居士。工山水篆刻，雅隽与丁、黄齐名。

蒋仁，原名泰，字阶平，号山堂，又号吉罗居士，布衣终身，罕与人接，工篆刻治印，善书诗亦清雅拔俗。

陈豫钟，钱塘人，字俊仪，号秋堂，廪生。精六书，篆得李阳冰法。阮元抚浙时作丁祭乐器，豫钟摹古文以勒铭，元欢赏不置，招之卒不往，工画兰竹，治印与陈曼生齐名。秋堂专宗龙泓兼及秦汉，曼生专宗秦汉兼及龙泓，而皆不拘一格。

陈鸿寿，字子恭，号曼生，嘉庆拔贡，官江南海防同知。工画，善古隶，宜兴素产砂壶，制作精巧，鸿寿宰是邑，辨别砂质创制新样，并自制铭镌句，人称"曼生壶"，篆刻上继四家，浙人悉宗之，有《桑连理馆集》《种榆仙馆印谱》。

钱松，字叔盖，号耐青，晚号西郭外史，善鼓琴，精铁笔，工山水花卉。其治印以秦汉为宗，出入丁、蒋、奚、黄、邓、陈诸家，尝手摹古印二千余钮，赵次闲称前明文何诸家所不及。

赵之琛，字献甫，号次闲，嗜金石文字，为阮元摹刊《积古斋钟鼎款识》。工篆刻，集浙派之大成，尽诸家所长，好事者汇为《补梦伽室印谱》人争宝之，兼精绘事，树石草虫均极生动。

八家而外，富阳胡震，字不恐，号胡鼻山人，亦善学丁敬名，能得其传，不在次闲之下，唯其籍非西泠，故不并称。

同时曲阜桂未谷馥，其治印师法元明人之圆朱文，品有类唐人填篆者，虽未能誉为印林作手，然其论印各著则淹雅可佩，允为印学之理论家也。

又歙县汪秀峰启淑，其自用印间有一二方苍润者，所集《飞鸿堂印谱》《汉铜印丛》《退斋印类》各书，瑕瑜互见，其《飞鸿堂印谱》

销行极广，浅学者每奉为圭臬，其弊流于穿凿俗滥，须介意焉。

乾隆间皖人邓石如（琰），以其篆书入印，出入秦汉，戛戛独造，刚劲婀娜，气象万千，后人谓其书从印入，印从书出，世称邓派。邓氏居皖公山下，又号完白山人，故亦称皖派，百余年来于浙徽二派外鼎足而三矣。继之者有包慎伯（世臣），吴熙载（廷飏）及胡澍、周启泰等。

邓石如，初名琰，避仁宗讳以字行，更字顽伯。少好治印，客江宁梅氏，纵观秦汉以来金石善本，手自临摹，为时八年，遂工四体之书，篆书尤称神品。包慎伯著《艺舟双楫》推为清代第一，性廉介，名成后游公卿间，仍以书刻自给。好游名山水，尝一节一笠肩行李走百里，自号籍游道人。其治印品如其书，惜所作散佚，后人重为搜辑制谱行世，已残蚀不能窥其全豹矣。

吴廷飏，字熙载，号让之。印师完白稍出新意，虽峻拔戛荡不逮邓氏，而稳练自然不着力气，神游太虚若无所事，即邓氏或逊之。

咸同以后，印学少衰，而赵扬叔之谦，徐辛穀三庚实为后劲。赵氏治印不拘一格，能以秦汉金石诸文字参酌而互用之，其拟汉铸汉凿尤为独到，徐氏贯通百家，上窥秦汉，所刻小篆，规摹邓氏而笔致章法错落流动，颇能独树门庭，识者在浙派中，洵可谓前无古人，世称新浙派，徐氏则为皖派后起之健，其优劣可断言矣。

赵之谦，会稽人，字扬叔，初字冷君，号益甫，又号梅盦，更号悲盦，晚号无闷。咸丰举人，其治印初出让之，后乃专师汉印，兼及权量、诏版、泉布、瓦当，并镕冶浙、邓二派之长而融会贯通之。稳健雄浑，自成一家，为近时印人所法式。书画亦卓绝一世，有《悲盦集》《悲盦居士诗剩》《仰视千七百二十九鹤斋丛书》《缉维堂诗话》《二金蝶堂印存》等行世。

徐三庚，字辛穀，号井罍，又号神海，自号金罍道人。刻印上窥秦汉，下参完白，其朱文如吴带当风，姗姗尽致，能于吴让之、赵扨叔诸家外别树一帜。

此外山左王西泉石经、常熟吴圣俞咨亦有声印林，西泉所作囿于规矩，非不雅饬，略少意趣。圣俞近浙派修洁有余，而苍古不足。黟县黄牧甫士陵治印得力于秦诏汉镜，颇多疏文密字，清挺独绝，譬之倪迂小景，令人意远，皖派之异军也，白文则少嫌臃肿耳。黄氏光绪间官游入粤，宗之者殊众，树粤人治印之风气。

清末安吉吴昌硕俊卿，以其金石篆籀之学治印，以秦汉入手，得力于汉铸印及封泥之法，气息雄厚，别具一格，为近代印坛盟主，世称后浙派。继之者有义宁陈衡恪师曾、松江费龙丁等。

吴俊卿，浙江安吉人，字昌硕，号苦铁，自署缶庐。工书画及诗，尤精治印，其书篆法石鼓文而参以己意，虽隶真狂草以篆籀之法出之。画以松梅兰竹菊石为最著。治印错宗秦汉，以搴旗老将之姿，雄据印坛近五十年。西湖西泠印社推为社长，有《缶庐诗集》及《缶庐印存》等行世。

简琴斋以卜文入印，为近时印学辟一新蹊径，实导源于黄牧甫氏。

陈衡恪，字师曾，号朽尊者，善书画工诗文，治印师吴安吉。

其他如经子渊、乔大壮、曾绍杰、沙孟海、齐白石、叶叶舟、王福厂、方介堪、陈达夫、王个簃等亦为后起之秀，各有面目。

名称

玺 玺即印也，古者尊卑共之。《周礼》云：凡通货贿，以玺节出入之。《独断》：秦以来天子独以印称玺，又独以玉，群臣不敢用。则玺为帝王玺印之专名词矣。

《西京职官印录》云：上古之玺君臣士庶通用，秦以下始以天子所御者曰"玺"，今传秦有大小玉玺，李斯篆、孙寿刻者是也。

宝 天子所用之印也。《唐书·舆服志》云：至武后改诸"玺"皆为"宝"，中宗即位复为"玺"，开元六年复为"宝"，按清制御玺亦称"宝"。

《金索》云：天子玉玺六皆螭虎钮，始皇恶"玺"之音近于"死"，遂易玺曰"宝"。《集古印格》序云：始皇恶"玺"之音同"死"，遂易称"玺"曰"宝"、曰"印"、曰"章"。查《金索》王印中有"中山王宝"玉印一钮，系汉景帝子中山靖王也。又史载孙坚讨董卓得传国宝方圆四寸。据此则天子所用之玺称宝是起于秦，非起于唐矣。

《西京职官印录》云：《说文》印，瑞信也，从爪从卩，会意，爪持卩以表信也。古有玉部玉为之，角部犀角为之，人部、龙部金为之，符部以竹为之，又有玺部旌部者，既为符又加玺于上，然则今之

印即玺部之遗意也。

章 章即印也，累文成章曰章。

印章 即印也，《韵石斋笔谈》云：印章之制始于秦而盛于汉，然只记姓名及官阶耳。

汉制诸侯王曰"玺"，列侯、丞相、太尉、三公、前后左右将军及中二千石皆曰"章"，视于品秩或金或银或铜为之，翻砂拨腊，镕铸成文。千石、六百石、四百石至二百石以下及士庶通用者曰"印"，皆以铜为之，镂铸相等。玺印遗文斯为极盛。

符 《金索》中有"主爵私符"铜印一钮。符，印也。私符者别于官印者也。但不多见。

记 印章也。长官曰"印"，僚属曰"记"。《宋史·官职志》有铸铜记给之之语，《金索》中有宋酒务之记二钮，文曰"曲阜县酒务记""西戴阳邨酒务之记"。

朱记 朱文之印章也。《金索》中唐有"右策宁州留后朱记"一钮，长方八分书。宋有"拱圣下十都虞侯朱记"，正方九叠文。《金石索》识唐时印泥非一色，印文曰朱记者别于他色耳，原濡朱之制始于六朝。至唐尚无以他色为印泥也，名为朱记，盖为朱文印章耳。冯云鹏识朱记别于他色，非是。

钤记 《清会典》云：文职佐杂及无兼管兵马钱粮之武职官，用木钤记，由布政司发官匠刻给，合府州县僧道、阴阳、医官等如佐杂例。又受地方长官委任办事之机关，或人员所用之印，亦称钤记。《墨庄漫录》云：河南县委司印相传不敢开匣，开必境内有盗。但以一木朱记用代行移，按此为钤记之所由始也。

图书 俗称私印曰图书。《印文考略》云：古人于图画书籍皆有印以存记曰图书印：近时习俗称官印曰"印"，称私印曰"图书"，实

误。都穆《听雨记谈》云：前代有某氏图书之记，唯以记图画书籍，今则私印亦曰"图书"，误矣。

图章 俗称私人所用之印信曰"图章"。

图记 印章也。《清会典》云：凡印之别有五，四曰图记。按清代图记，铜质直钮，方形为领队大臣、八旗佐领等官所用。文体及大小厚薄各有定制，由礼部铸印局铸发，近代地方团体之支分机关亦多用图记。率由其领袖机关镌发。又民间印于账籍等之印章亦沿称"图记"。

自收藏图书印误为私印后，通称私人之印章曰"图书""图章"，"图记"之名称亦由图书之图字转误而来者。

关防 《野获编》云：本朝印记凡为祖宗庙所设者俱方印，后因事添设则赐关防。按刘辰《国初事略》云：太祖及部臣布政使用预印空纸作奸事发议用半印勘合（即骑缝半印以凭校勘对合者）行移。按，关防本为半印，故长方形，文字亦为全印之半，其后勘合之制废而名临时性质特别官员之印信曰"官防"，仍用长方形，而文字完全，实始于明初也。

印记 即印章也。《野获编》有"本朝印记"之语。

印信 用木或金石雕刻文字，以资信守者，统名曰"印信"，简称曰"印"。旧制帝王所用者曰"玺"，官吏曰"印"。秩卑者曰"钤记""图记"。非永久性者曰"关防"。私人用者曰"私印""小印"。民国时凡属行政系统内之机关有永久性质者用"印"。其他皆用"关防"。"印"与"关防"荐任职以上及与同等之机关用之。委任职之机关用"钤记"。特简任之机关长官除印信外再发一小章，均由铸印局铸发。

押 元时通用铜铸之长方小章，上冠姓字，下书元文花字以代花押者，世称元押，又名花押印。

戳 图记之别称，又称戳记，俗称戳子。

选材

玉　三代以玉为印，至秦唯天子用之。私印亦间有用玉者，取君子佩玉之意。其文温润有神，唯坚硬难刻。

金　汉制王侯金印。私印亦有用之者，其文和而光，虽贵重难入雅赏。

银　汉二千石银印龟钮，私印因之。其文柔而无锋，刻则腻刀，赏鉴不清。

铜　古官私印俱用之，其文壮健而有回味。铜质以旧者佳。制法有铸、凿、刻三种，亦有涂金银者。

铁　亦古制，用以分品级。易锈难保存，因不多见。

琉璃　古亦有以琉璃为印者，质硬不易于刻。

水晶　水晶制印亦古制。质硬难刻与宝石同。

宝石　宝石古不以为官印，私印只见一二方，今未之有也且难于刻。

翡翠　与玉相似色绿质硬近俗。

玛瑙　玛瑙亦无制官印者。私印间有之。性硬，其文刚燥不温，不入雅赏。

琥珀　一名蜜蜡，质轻性略腻，色泽明润可爱。古不以琥珀制印，近世始有用之者，然非印材佳品。

车渠　亦作砗磲，动物名。形如蚶子而大，产热带海中，印度所产特多，称七宝之一。制印者其质脆软非佳品。

象牙　汉兴乘舆双印，二千石至四百石以下象牙为之。唐宋用以为私印。其质软。刻朱文则可，白文无神且涉于板，朱文欲明细者可。

骨　古有以骨为印者，第质腻与象牙略同。

犀角　汉乘舆双印二千石至四百石以黑犀为之，余不用，好奇者用以为私印。其质粗腻，易于歪斜，不耐久用。

羚羊角　约略与犀角同。

牛角　约略与犀角同，唯牛角稍细腻坚实耳。

陶　古无陶印，至汉始有陶泥为印者，见《十钟山房印举》。然质粗松古拙有余，精细不足。

磁　上古无磁印，唐宋时始用以为私印，硬不易刻，其文类玉而粗，非佳品。

石　汉代有以水石为印者，见《十钟山房印举》。质细稍硬。又唐武德七年陕州获石玺一钮，文与传国玺同，不知作者为谁。至元之王元章冕始以花乳石作印，甚便。是后作者日盛。产地有青田、寿山、昌化、松阳、独山等处。桃源石、南洋玉，光彩甚美硬不易刻，非上品。青田、寿山冻石润泽有光，别具一种丰神，笔意比美金玉，有过之无不及，为印材极品，至若山东之莱石、辽东之岫岩石、龙江之江石，非硬即酥，仅宜把玩，难为印材之选。

寿山石产于闽侯之寿山，有五色，以田坑为最佳，有田黄、田白之名，其质细润能任刀，新坑所出间有松腻者。昌化石产于浙江昌化

县之玉石洞，有五色，以鸡血色彩鲜红者为佳。然不可多见，往往有红处鲜明而质地粗劣，且多杂砂，性不任刀。其纯白带冻一种，品虽下于鸡血红，而砂性绝少，尚适用，其病仅在一腻字。青田石产于浙江之青田县，亦有五色，以冻石为佳，不刚不柔随刀所至无不适意，为铁书者不能不以长石为妙品，然市工所售多粗劣或过硬过脆，色泽亦不美观，则稍逊矣。

黄杨木及梅竹根　元王元章以花乳石作印，世人便之。又以黄杨梅竹根等作印。《啸月楼印赏》云：至用竹木，青田、寿山、昌化等石，元人王冕始用之。然木竹文理纵横，落刀涩腻，为刻家所不喜。

铅　以铅制印亦古制，质比铜稍软，易于落刀，颇宜制印。

锌　近有以锌制印者，锌质与铜略似而稍软，制印颇宜。

钢精　近时亦有以钢精制印者，但硬不易刻，色泽亦不雅。

软木及橡皮　软木与橡皮以其质软而有伸缩之性，长钤印于凹凸不平之木板金属板等用之。

刻印之于选材，犹如书画家之选纸，纸质不良而欲得佳书画，则用力多而收效少，刻即亦然。古人范金铸印为多，凿刻殊少，盖金属不易用刀也。刻玉之法汉代极为精工，近世失传，药刀徒有记载，昆吾刀亦未之见，俗人庸工则施碾凿不得如意，犹之金银铜铁也。近时活玉印者以金刚石镶制成锥，强施锤凿，腕脱力竭亦极苦楚。宝石、玛瑙、翡翠、水晶、磁、玻璃，其弊略与玉等。珊瑚、琥珀又脆不任刀。黄杨竹根则病软腻而不见笔力。角骨虽强可用，而病在于俗。象牙纹理纵横性复滑韧，亦不甚足取。求其硬度适中适刀任意，唯青田、寿山诸石而已。

分类

古玺　三代至周之印印文上多用"钵"字，因称古玺。有官玺私玺、朱白文杂形玺、巨玺、小玺、五面玺、周秦古玺等名称。古玺之发现殊晚，前人以其字体难识多附于汉印之后，亦有摒而不录者，故前代著录古印仅称秦汉而已，后知"玺"即古"钵"字，三代至秦初皆曰玺，于是玺之名称始定。

周秦印　周末至秦之印曰周秦印。字体略近石鼓、小篆之间。《十钟山房印举》第三举即为周秦印。其中每有用"印"字者。世人亦有将秦及三代之印统称之曰周秦古玺。

汉印　汉代所铸凿之印也，其文缪篆，结体方正，典丽庄严为各代之冠。

官印　政府机关所用之印曰官印，各代官名既多，形式亦往往相殊，然以汉为正则。

官印各类繁多，不克备记。起于帝王之玺宝，而下有王印、君印、侯印、男子印、后印、夫人印、将印、督印、军印、将军章、尉印、司马印、军曲印、大夫印、中丞印、司农印、牧印、尹印、太守印、令印、宰印、长印、丞相印、府印、佐印、事印、仆印、经子

印、匠印、士印、里印、使者印、唯印、祭尊印（祭尊，乡官，犹祭酒也）、父老印、蛮夷印、开国印、主爵印、都统印、酒务印、仓库印、元帅印、学士印、使印、户印、县印、达鲁花赤印（达鲁花赤，元官名，品秩大小不一）等。

神章 神章中其文曰"黄神越章"者。《抱朴子》云：古之人入山皆佩"黄神越章"之印，其阔四寸，其字百二十，以封泥著，所住之四方各百步则虎狼不敢近其内也。又有"天帝煞鬼之印""皇天上制万神章""高黄上帝之印""天帝神师以天上皇帝印"等印，其义虽无从详考，恐约略与"黄神越章"相同。

半印 古官印多方，然仓库卑职则长方形，近方印之半者曰半印。《金石记·十三州志》所谓有秩啬失得假半章，《扬子法言》云：五两纶，半通之铜，亦指仓库半印而言，亦入半通。《札朴》云：少内与仓库诸官印，皆长而小，下吏卑职不得用径寸之方印也。

私印 私人所用之印信也，别于官印而言之。

臣妾印 古印中印文有作臣某某、妾某某者，盖示谦卑之意，曰臣妾印。

朱白文相间印 以朱文白文相杂一印者曰朱白文相间印，如半朱半白、三字白一字朱、六字白一字朱、对角二朱二白等诸式，虽配置得宜不弁阴阳极费心神，然非正格。

封书印 汉六面印中有"印完"二字，盖印封完二字之意，以为固封书简之用，曰封书印。

古人封书印，有作韵语者，曰"姓某某印，宜身至前，迫事无闻，愿君自发，印信封完"，文意均雅，今人有用"护封""谨封"等字，殊俚俗，亦称护封印。

书简印 古代书缄印记只用名印，至汉多用某某印信，某某言

事、某某启事、某某白事、某某白笺、某某言疏、某某白记等。亦有仅用白记二字者，均为封书之用。原吾国古代简牍全用木板竹片缚以绳索，绳结上以泥封之，与近代之火漆封书相似。以楮为信笺封以信封乃六朝以后之事，近人惯于信笺末尾钤一名印或某某白事、某某言疏等印记，称为书简印。信封封口处钤以"谨封""护封"等印记曰封书印，则书简与封书已划分为二矣。

表字印　汉时即有以表字治印者，曰表字印。

道号印　唐时虽有道号，不用以刻印，见吾子行之说。

道号印起于宋，盛于元、明。如杨维桢号东维子，或湖山风月福人，又号铁冠道人、铁心道人，善吹笛又称铁道人、铁笛子，又曰抱遗老人、抱朴遗叟，使人不堪记忆矣，然用之书画则可。

斋堂馆阁印　以斋堂馆阁之名称入印者，曰斋堂馆阁印。以唐李泌"端居室"三字玉印为最古。其后竞相仿效。贫居陋巷之士，亦有斋有馆，此风元明益盛，明文衡山云"我之书屋多起造于印上"，于此可见。

藏书印　古人收藏图版书籍皆有印以存记，此等取藏图籍印，其文常作某某图书，后人误解"图书"二字为普通印章之名称，而收藏图籍之印则又另作某某藏书、某某藏书记等字样曰藏书印，又有如悲盦之"考藏金石之记""二金蝶堂双勾两汉刻石之记"等亦均属之。

收藏鉴赏印　收藏书画及鉴赏书画之印也。古无此制，盖起于唐，盛于宋。唐太宗"贞观"二字连珠印皆用于御藏书画之上，为书画收藏书画鉴赏之滥觞。第未表明鉴赏收藏之意而已。南唐后主之"建业文房"，宋徽宗之"宣和"诸印，金章宗之"明昌"七印以及项子京之"墨林秘玩"，清康熙之"康熙御赏之宝"，赵之谦之"悲盦过眼"，吴昌硕之"苦铁欢喜"等种类既多，风行甚盛。其意义除审定

真假精粗外，与三代之钟鼎彝器铭文之"子子孙孙永宝用"有同样意义。

审定印　审定书画金石图片等真伪之印记也。如米襄阳之"米民审定真迹"，赵扐叔之"胡澍沈树镛魏锡曾赵扐叔同时审定印"等是。

回文印　古印中印字在姓字下者，即须回文读之，曰回文印。

右行印　汉印中有自左行读至右行者如"刘昌印信"，左行"刘昌"二字，右行印信二字，须从左向右读，曰右行印。

吉语印　古多以吉语作印，如"大利""日利""长乐""长贵""长幸""日内千金""宜官内财"等。长文吉语，汉有"延年益寿与天毋极""绥统承祖子孙仁慈永葆二亲福禄未央万岁无疆"，辞藻华美可人文史，为后代成语印之滥觞。

成语印　以成语为文之印，曰成语印。实从吉语印转变而成者，因吉语亦成语也。

闲章　以成语印或吉语印钤于书画上以为装饰之用者，曰闲章。如"吉羊""长乐"与邓完白之"江流有声，断岸千尺"，吴让之"逃禅煮石之间"，赵扐叔之"我欲不伤悲不得已"等。

肖形印　古印中有以简古之鸡犬猫虎人物等形象为文而无文字者，曰肖形印。亦称象形印，其意约与现代之花押相似。

余曾见古肖形印多方，并非仅为猫虎等简单之轮廓，而猫虎印底铸有极工整之猫虎骨肉体态之凹凸，盖此种肖形印封以青紫诸泥，即一体态生动之浮雕猫虎也。

图案印　古印中于印面文字之两旁，或四周附有简单古朴之龙虎及其他图案，以为装饰者曰图案印。

穿带印　两面印无钮，穿空两侧面成一长方形之扁孔，以为穿带之用，俗名穿带印。

钩印　亦名带钩印。世人咸认为钩带之用，度其意义盖与近时在戒指上制印，便于携带者相似。

戒指印　近人每在戒指上镌有名印，便于不时之需者，曰戒指印。

连珠印　两小方印上下连成一印，各刻一字者，曰连珠印。

引首印　书幅之起首处钤一闲章，以与末尾之名印相对照而得色彩上之平衡者，曰引首章，亦名起首章。

押角印　画幅之下二角空虚处，每钤一闲章或别号馆阁章，与题款之名章相对照，以为装饰之用者，曰押角章，亦名押脚章。

苏啸民云："今人于引首、押脚、闲杂等印，每取成句，已非古制。况秉性严毅者多用道学语，往往失之陈腐。天资潇洒者多用绮丽语，往往失之妖冶。逆境居多者，多用牢骚语，不免怨天尤人。奇异自喜者多用险僻语，不免违时忤俗。若于六经诸史，非有裨于世教，即取风雅宜人者，庶无此病矣。"

校对章　现时行政各机关及大书坊对于往来之公文及出版之书籍等，有专员负责校对之责，校对无误后钤以某某校对之长方楷书小木章，曰校对章。

盖印章　现时各机关公文上每须盖长官之签名长方木印，有专员负责钤盖，钤盖完毕后，须盖一某某盖印之长方小楷木章，曰盖印章。

仓敖印　仓敖为国家藏谷藏盐之仓库，仓敖所贮之盐谷上常以木制大印钤之以防失少，曰仓敖印。

火印　近时每以铁印烙印木竹器具者，曰火印。

火漆印　近代有以火漆封书如封泥，然现时邮局中递寄包裹等仍用之。

硬印　近时欧西有以钢制成之轧印，既非封泥，又不濡朱，轧印于较厚之洋纸上，而成凸出之印文者，俗亦称硬印。也有以铁制成之印，锤于木制之用具上者，亦称硬印。

棕印　以棕丝制成板刷状之印，以石灰水或黑煤水印于墙壁或竹木上者。

体制

古印各有体制，故得称佳，每忌作巧弄奇而失规矩。如诗宗唐、字宗晋，用其正也。印如宗汉，则不失其正矣。又何体制之不得哉？

古玺无定制。大者数寸，小者累黍，方圆长短变化最多。有一印分为三体四体者，私玺印制小仅五分，故亦名小玺，其间不乏秦印，制作相同，甚不易分，印钮多作坛钮、亭钮，形极古朴。

汉官印大不过方寸，私印尤小。今人则多用大印非古制。

《学古编》云："孝武皇帝元狩四年通令官印五分。"

今人印有小如豆者，亦古所无。

古官私印多正方少长方，盖取方正保守之意，至有两小方印相连各刻一字者，世称连珠印，亦近代乃有之。

古官印多正方，汉官印中有军曲圆印、军曲腰圆印、富安长史圆印，殊不多见。又有宁阴丞等印，圆形，字体正方，仍不失方正之意。至如琴样、葫芦样、秋海棠叶样、梅花样，种种异形皆起于唐宋。以后大乖古制，亦有依天然石形而刻者，亦不雅观。

汉有佩刚卯之制，晋灼曰：刚卯，长一寸，广五分，四方，当中从穿作孔以彩线茸其底如冠缨头蕤，列其上书作两行文曰"正月刚卯

既央，灵殳四方，赤青白黄，四色是当，帝命祝融，以数夔龙，庶疫刚瘅，莫我敢当"。

古玺朱白文杂印除正方者外，有长方印、圆印、腰圆印，间常见之。又有上方下圆者、铲形者、鸡心形者、六角形者。又有四方小印连为一印者、一方一圆一三角联为一印者、三三角形联为一印者、有形如曲尺形者，虽有古例不足为法。

古官私印间有长方，适为方印之半者曰半印，仓廒下吏卑职用之，为后世以印之大小而别品级高低之滥觞。

两面印甚古，其后有四面印、五面印、六面印。六面印，五面作字，一面作钮。钮面平亦作字，虽古制不便于用，不足为法，亦不美观。

套印，古有套印，即大印空其中而藏一小印也，世名子母印。又有小印中又套一小印者，盖便于携带耳。

皇太子金印龟钮，诸侯王金印驼钮，列侯、丞相、将军金印龟钮，二千石以上中二千石银印龟钮。千石以上，光禄大夫秩六百石以上铜印鼻钮。四百石以上，大夫博士、大夫御史、谒者皆无秩，二百石以上铜印鼻钮。太子将军曰"章"，余皆曰"印"，此汉制也。

秦汉印钮，有龙，有龟，有螭，有辟邪，有虎，有狮，有骆驼，有鱼，有凫，有兔，有钱，有坛，有亭，有瓦，有鼻，用以别品级

耳。近有以牙石作玲珑人物山水为
钮者，虽奇巧可人，不过玩好典雅
古朴则弗如也。

　　泉钮印，龙钮印，每每钮大于
印如下式，与其他各钮不同。

　　宋元官印，有改钮为方柱形或
圆柱形之直柄，以为钤印时握手之用如下式，颇便，至今尚沿用之。

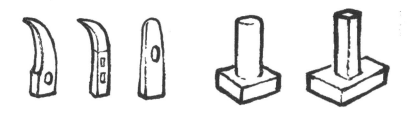

　　古印之形体多扁，其贯钮必横，今人石印多高如石柱者，虽非古
制，殊便于用。

　　古铜印亦有作羊角形与犬牙形者，其式如下，但极少见。

　　上古之玺，君臣士庶通用，秦以后始以天子所用之印曰"玺"。
秦汉之制，皇帝除传国玺外，尚有六玺，皆白玉制螭虎钮，文曰"皇
帝行玺"，封国用之；"皇帝之玺"，赐诸侯王用之；"皇帝信玺"，发
兵用之；"天子行玺"，召大臣用之；"天子之玺"，册封外国君用之；
"天子信玺"，事天地鬼神用之。至唐增神玺及受命玺，为八玺。

　　上古以印玺昭信常用名印为正，姓名之下，只可加"钤"字
"印"字及"之玺""之印""之章""印信""私印"等字。如"氏"
字及闲杂字样俱不可用，用之则不合古制，亦且不敬耳。

表字印汉时已有之，如长卿、仲孺之类皆字印也，但至六朝以后始盛行耳。

古印文曰姓某某印，印字在姓字下者，回文读之也。复姓印、表字印、闲杂印均不得作回文读。单各印作回文读者汉印中亦间见之，如马穰印是。其印文排法如下。

古多两面印，一面姓名一面臣某，或一面姓名一面表字，或一面姓名一面作吉语，亦有两面吉语如"大年""长乐""日利"等。

古印凡称臣者必两面印或四面印或六面印。

臣印，古人所以示谦卑之意，非对君上而言，今多不用，以其与君字相对耳。妾印与臣印相同，因合称臣妾印。

秦以后唯天子之印称玺，现今时代不同了，此等忌讳自当解除。

古人字印多不加姓，后代有加姓字与姓字下加氏字者，例如某氏某某。

汉印中虽有鸾氏二字，为姓下加氏字之根据，某氏连以某某，则非古制矣。

汉印中亦有合乡里名字为一印者，如"常山南行唐陈鸾印信""右扶风丁潜"等，然须章法稳协方可。

近人有以姓名表字合为一印者，例如姓某某一字某某，亦非古制。

汉人三字印非复姓，无"印"字者非名印，盖字印不可写"印"字，以乱之耳。

三字印右边一字左边二字，双名不可拆开。

表字印近世有加"父"字者，如某某父，古无此制，原父通甫，男子之美称也，如用之是自美之矣。

道号印，如某道人、某山人、某居士，古无此制，至宋始有之，然用之书画则可。

昔人有自撰隐语作印者，如姜白石之"鹰扬周郊，凤仪虞廷"隐"姜""夔"二字是也，有以俗语作别号者，如"吾字行之好嬉子"是也，然不必效之。

今人多以官衔作私印者，然须用古官名或官名为古所有者，此与成语作印相似，否则似官印矣。如所用官名不今不古凭空杜撰，贻笑识者。

吉语印始于秦受命之玺，其文曰"受天之命皇帝寿昌"。

汉两面印一面臣某，一面每作吉语，亦有两面均作吉语者，如"日利""大年""长乐""常富""宜官""内财""日入千石""宜官秩"，以及"子子孙孙世昌""子子孙孙用之"等，为后代成语印之滥觞，因吉语即成语也。

或谓成语印起于宋贾似道"贤者而后乐者"一印，非是。

成语印与闲章，语句以浑成风雅为上。

近人有以表字与吉语联为一印者如"某某长乐""某某无恙"等，是从秦汉"受命之玺""皇帝寿昌"四字转变而来者，殊古雅不俗。

家世名位近世亦有以之刻印者，如"琅玡王氏""延陵季子之后""孔子二十四代孙""丙子翰林""一月安东令"等，虽非古制尚不俗。

参谱

治文须广搜博采，远近无遗，方不囿于偏狭，从事治印亦然。吾国周秦各代印学至为辉煌，足资楷则。宋元以来各名家印谱，亦须详加参考，并谨慎选择性之所近者以为模范，否则每易误入歧途，古人断代学文亦此意耳。

印谱始于宋之《宣和印谱》计四卷，是后晁克一《集古印格》一卷，王厚之《复斋印谱》一卷，颜叔夜《古印式》三卷，姜夔《集古印》三卷，均佚而不传。

王俅之《啸堂集古录》殊精审，吾丘衍之《学古印式编》与《啸堂集古录》齐名。至明武林顾世安收藏古印甚多，其子顾汝修、汝和、孙天觉历三代之收集愈增丰富，玉印百六十有奇，铜印一千六百有奇，辑为印谱，名《顾氏印薮》。使世人益知秦汉古印之贵。至清康熙间陆克旭《居易轩汉印谱》、吴观均《稽古斋印谱》，乾嘉之际阮元之《积古斋印谱》、姚觐元之《汉印偶存》、汪启淑之《汉铜印丛》及《集古印存》声誉尤高，为艺林所宝重。当时潘有为得程荔江之旧藏辑为《看篆楼印谱》，足与汪氏二辑相颉颃。潘氏藏印同治中归何昆玉所有，收为《吉金斋印谱》，旋又归陈寿卿氏，加其旧有之收藏

辑为《十钟山房印举》成灿然之巨型，为古印谱中之最精博者。此外又有高度龄之《齐鲁古印攈》、郭申堂之《续齐鲁古印攈》，至是三代之古印谱大为美备矣，同时吴云之《二百兰亭斋之古铜印存》、吴大澂之《十六金符斋印谱》、吴式芬之《双虞壶斋印谱》、何绍基之《颐素轩印存》、周銮诒之《净砚斋印谱》、孙文楷之《稽古庵印笺》、徐静之《观自得斋印谱》、刘铁云之《铁云藏印》皆称一时之选。其他如端方之《匋斋藏印》、陈簠斋之《玉印存》、徐坚集之《西京职官印录》，尚不胜枚举。

元明各家所刻印谱，以文寿承之《三桥印谱》为最早，张竹村辑，计二卷。至清作者盛起成谱大多，周工亮有《赖古堂印谱》，丁敬身之《砚林印谱》、黄小松之《小蓬莱阁印谱》，汪启淑有《飞鸿堂印谱》，董小池有《董氏印式》，陈秋堂有《求是斋印谱》，陈曼生有《种榆仙馆印谱》，赵之琛有《补罗迦室印谱》，邓石如有《完白山人印存》，吴让之有《吴让之印谱》，林鹤田有《宝妍斋印谱》，赵扐叔有《二金蝶堂印谱》，胡匋邻有《晚翠亭印谱》，戈青侯有《柏药盦印谱》，吴缶庐有《缶庐印集》。此外民国初年作家如陈师曾、费龙丁等均于印学造就甚深，并有印谱之辑，惜未曾目见耳。

元明作家旧谱不易见，唯"宣和"一二印暨赵孟頫自用印而已。周亮工之《赖古堂印谱》，汪启淑之《飞鸿堂印谱》，世人评为宋元嫡乳，佳处仅在工秀，求其深得汉人矩矱百无一二，其弊在墨守宋元不知变化。原吾国印学自晋以后，衰废太久，古法全亡，时势限人亦固然矣。文三桥、何雪渔辈亦属墨守宋元而误者也。

浙派在清末民初学者最多，颇具势力。丁氏古朴，蒋、奚诸家亦极精能，然有刀无笔，过露锋芒，误于缪篆破坏字体是其病也。

皖派能以圆胜，笔刀兼胜，其雄悍处足矫浙派之弊，唯椎轮大辂

尚未尽工耳。

吴熙载所治印，视邓氏为精耳，较浙派为难学，然古拙沉雄则不及邓氏。

吾国印学以宋元为最衰时期，周氏《赖古堂印谱》、汪氏《飞鸿堂印谱》，世人尽谓宋元嫡乳，而风格意趣自在宋元之下，最易使从事治印者误入歧途。

徐三庚探源巴、胡，自是个中健者，然分朱布白不无过正过匀之病。邓氏长脚叠画本其所短，徐氏受人指摘亦复在是，原邓、徐二氏胥以气势擅长耳。

学浙派须细审其与汉印有合处，去其过方、过正、过雕凿处，自是正途。赵㧑叔专神其变，《二金蝶堂印谱》中朱文"赵之谦印"，白文写金石文字长方印等，力矫浙派之失，深得秦汉铸凿之法，为继浙派而辟新园地者。足为从事印学者楷模。

吴缶庐全从秦汉入手，并以封泥之制入印。但其中年所作，稍近扬州吴氏，能以圆胜，能以气胜，其指归略与皖派相同，而古雅浑朴则又砚林丁氏之法乳也。大抵兼取浙皖二派之长，而归其本于秦汉，《缶庐印集》中为贵池刘氏、平湖葛氏所制诸印导源石鼓，旁收金陶文字不拘一格，能会其通，所谓自成一家目无余子，近世之宗匠也。

明篆

治印必先识字，治印必先明篆。

印之所贵者文字也，不究心于篆而工意于刀，惑也。

《易·系辞》云：上古结绳而治，后世圣人易之以书契。

《说文·叙》云：黄帝之史仓颉见鸟兽之迹，分理别异初作书契。

上古结绳而治，后世圣人易之以书契。其文龙书、穗书、云书、鸾凤书、蝌蚪书、龟书、薤菜书、鸟迹书等，然世久湮没，绝无见闻，所存者唯甲骨、钟鼎、籀文、小篆而已。

蝌蚪为吾国文字之祖，像蛤蟆子形也，今人不知，乃巧画形状失本意矣。盖上古无笔墨，以竹枝点漆为之，竹硬漆腻，画不能行，故头粗尾细，似其形耳。古谓"笔"为"聿"，《仓颉书》从手持半竹加画为聿，秦谓不律，由切音法耳。

世界文字约可分为二种：一为音字；一为义字。考吾国文字之组织，全为义字，分类有六，世名六书。《周礼》保氏教国子以六书，则六书之名大约起于殷末周初之时，盖吾国文字自仓颉后，孳乳繁多，使用广博，文字学者以既成之文字明分其组织法为六种，名曰六书，便于教学耳。

《说文解字·叙》云：保氏教国子以六书：一曰指事，指事者，视而可识，察而见意，"上""下"是也。二曰象形，象形者，画成其物，随体诘诎，"日""月"是也。三曰形声，形声者，以事为名，取譬相成，"江""河"是也。四曰会意，会意者，比类合宜，以见指㧑，"武""信"是也。五曰转注，转注者，建类一首，同意相受，"考""老"是也。六曰假借，假借者，本无其字，依声托事，"令""长"是也。

吾国文字，见于现今者，当以甲骨文为最古。

甲骨文，古代龟甲兽骨上所刻之文字也。清光绪二十五年发现于河南安阳县地，当殷代故都，考古者谓系殷人卜事之辞，刻于甲骨上者，故有殷墟文字、殷墟书契、贞卜文、殷墟卜辞契文、龟甲文等名称。其字颇类于篆籀而特简古，清末孙诒让初释其文稍开端绪，著《契文举例》，孙氏殁后有罗振玉、王国维及日人林泰辅、加拿大明义士相继研究，各有创获，成书亦多，罗氏著有《殷墟书契前后编》《殷商贞卜文字考》及《殷墟书契考释待问编》等，启后学之研究。王氏之学特以甲骨之文考证古史，因此甲骨文遂成为专门之学。近时殷墟发掘，发现尤多，著作亦不胜详举矣。

甲骨文，点画细健，转角均分，非用笔及漆所书写，实纯出刀刻，于此可悟古人刀笔之意。

钟鼎文，即金文。凡见于古铜器之古文，有异于后世之小篆者皆是，古以钟鼎为祭祀重器，是以代表其他金文，辄概余器之铭文在内，名曰钟鼎文耳。

许慎《说文·叙》云：郡国往往于山川得鼎彝，其铭即前代之古文，皆自相似。

三代秦汉钟鼎彝器、泉布、戈矛、镜鉴、权量、诏版等之文字，世称金文。

金文之著录见于工国维《宋代金文著录表》者凡三十余家，欧阳修之《集古录跋尾》、吕大临之《考古图》、王黼等之《宣和博古图》、赵明诚之《金石录》、黄伯思之《东观余论》、董逌之《广川画跋》、王俅之《啸堂集古录》、薛尚功之《历代钟鼎款识法帖》、无名氏之《续考古图》、张抡之《绍兴内府之古器评》、王厚之《复斋钟鼎款识》等。

有清铜器出土太多，内府所藏者有《宁寿鉴古》《西清古鉴》及续录，至嘉道以后渐见精审，阮氏之《积古斋钟鼎彝器款识》十卷最先出，次为吴式芬之《攈古录金文》、徐同柏之《从古堂款识学》、吴荣光之《筠清馆金文》、潘祖荫之《攀古楼彝器款识》、朱为弼之《敬吾心室彝器款识》、吕调阳之《商周彝器释铭》、陆心源之《奇觚室吉金文述》、端方之《匋斋吉金录》、吴大澂之《愙斋集古录》《恒轩所见所藏吉金录》等，不胜屈指矣。

大篆，周宣王时史籀所作，亦曰籀文。《汉书·艺文志》里有史籀十五篇，周时史官以教学童者也，上别乎古文，下别乎小篆，秦时为八体之一。八体者何，大篆、小篆、刻符、虫书、摹印、署书、殳书、隶书是也。汉王莽则改为六体：左文、奇字、篆书、隶书、缪篆、虫书是也。则所谓篆书仅指小篆而言，而大篆则包括于古文、奇字之内，是后大篆亦通称古文矣。

古文，上古之文字也。《说文·叙》宣王太史籀著《大篆十五篇》与古文或异，当时大篆中虽有古文，而不尽与古文同。秦之八体书，但有大篆而无古文，则古文已并于大篆之内。王莽六体书但有古文而无大篆，则大篆又经径为古文矣。其后古文皆对于古今文而言，以孔子壁中书断。

奇字，王莽时六体书之一，即古文而异者也，见《说文·叙》。

《东观余论》云：古文高质而难遽造，若三代鼎彝遗篆是已。奇字怪形而差易工，若汉刘棻从扬雄所学是已，今人往往不能辨之，遂尽以奇字为古文焉。

战国之世，田畴异亩，车途异轨，律令异法，衣冠异制，言语异声，文字异形、秦始皇初兼并天下，丞相李斯乃奏闻之，罢其不与秦文合者。斯作《仓颉篇》，中车府令赵高作《爰历篇》，太史胡毋敬作《博学篇》，皆史籀大篆，或颇省改所谓小篆者也。

吾国陶器之制作，远在三代。有清以来古陶器之出土者日众，多錾制器人名及主祭人里氏，字简意远均出三代，丹徒刘氏铁云著有《铁云藏陶》，山阴吴氏遐盦著《古陶存》，亦可窥见吾国古文字之遗意。

砖瓦亦属陶类，其文字朴古简雅别具风趣，足为治印之助。

古砖瓦近时出土者日多，著录亦众，以冯氏所著之《金石索》摹写较精。近人罗振玉所著《瓦当文字》刻本最佳，可资参考。

古泉布戈戟文字，虽属金文范围，其意趣全与钟鼎彝器之铭文不同，可与周秦之朱文印参阅。

封泥，清道光初始发现于巴蜀，赵扬叔《补寰宇访碑录》误为印范，未明泥封之用。丹徒刘氏所著之《铁云藏陶》始记以泥封苞苴上加以印，与今日所流行之火漆封相同。海宁王国维著《简牍检署考》，考证益详，欧人于西域得古函牍，往往泥封俱存可为确证。上虞罗振玉玻璃版精印《齐鲁封泥集存》无异拓本，最为精品。

汉有摹印篆，世称缪篆，其法正方与隶相通，后人不识古印，妄意盘屈，大可笑也。实则汉印方正近隶书者即摹印篆也。凡屈曲回旋，唐篆始如此耳。

摹印以缪篆为主，而缪篆仍当以小篆为根本，小篆则以《说文》

为基础。说文所无之字而碑版有之则亦可用，如秦碑"诏"字，汉石室"佐"字，汉碑额"铭"字等。但太怪太谬及伪托者不宜仿耳。

汉篆多变古法，许氏《说文》实补其失。

碑版之怪如《碧落碑》，伪托者如《岣嵝碑》，谬者如《缙云城隍庙碑》，以"目"字为"日"字之类均不可法。

缪篆之体方正缜密，其字较小篆有省有变，可于《汉印分韵》《缪篆分韵》及古印谱中求之，世俗所通行之《六书通》不可依据，以其所收之字太庞杂也。

《说文》所无之字作小篆当假借，至缪篆，则不必尽据《说文》，缪篆本非《说文》之字体故也。如俗字缪篆，亦不可用，但欲知字之假借及雅正实不易耳。

作印固当学篆，且须学隶，汉印往往似古隶者。

三代石刻，篆书以石鼓为最古最佳，宋拓天一阁本，存字殊多，明拓次之，薛尚功所摹字多谬误不足据也。

小篆以秦相李斯为最佳，李阳冰为后起。僧梦英、郭忠恕为阳冰嫡派，均已逊矣。

斯篆以琅玡刻石笔精神完，堪称极品。泰山二十九字次之，会稽刻石及峄山刻石皆后人摹本，除结构尚有斯翁遗意外，笔意神情均已损佚矣。

《汉祀三公碑》《嵩山少室神道石阙铭》《嵩山开母石阙铭》均篆书而略带隶意者，书风古健朴厚足资研摹。

吴《天发神谶碑》字体方健峻厉，点画之间，俱见刀意，尤堪为治印者之参考。

吴《禅国山碑》浑穆钝稚，为东南篆碑之冠。惜磨泐太甚，不易辨认耳。

汉篆唯碑额中见之，虽稍杂隶体，然自是秦篆嫡派，可为摹印之助。

研究篆刻者，往往以字书考究篆体殊嫌不足，然字书亦不可不备。

古代字书仅《说文解字》而已，自清曲阜桂未谷拟汉印文字摹写成册名《缪篆分韵》，一时印林奉为圭臬。然全书只千余字，其后袁予三、谢景卿作选续集《汉印分韵》，篆法之长短巨细一如原印，遂为治印者不可不备之书。孟昭鸿更有《汉印文字类纂》《汉印分韵三集》之辑，得此可相得益彰。

商承祚据罗振玉殷墟书契诸书作《殷墟文字类编》，亦足补许书之不足。

古籀字书始于吴大澂之《说文古籀补》，陈簠斋推为仓圣、许氏之功臣，丁佛言复踵吴书作《说文古籀补补》，强运开继丁书又作《说文古籀三补》，颇多考证。容庚之《金文编》，搜罗宏富，罗福颐之《古玺文字徵》，徐文镜集以上各书为一巨著名《古籀汇编》，唯《说文古籀三补》未曾汇入，殊可惜耳，以上各著均极合治印者参考。

布置

书画不能无章法，治印亦然。

治印须先考证篆文，然后依其形势之存想，应如何配置，如何安排，最为适当谓之布置。

文与可画竹，胸中先有成竹，治印亦须胸中先有成印。

布置欲臻其妙，须准绳古印，明辨六文八体，字之多寡，文之朱白，印之大小方圆，画之刚柔稀密，挪让取巧当本乎正，使相依顾而有情势，一气贯串而不悖，始得之矣。

初学治印，布置不能不求匀称，然亦须视字画如何，字画多不可减，少不可增，配置之际，运用贵在一心。故作伸屈强为配搭皆庸乎也。

汉摹印篆中有增减之法，皆有所本，不拟字义，不失篆体，增减得宜，见者不訾其异，谓之增减法。今人不知六书之理随便增减，所谓差以毫厘，谬以千里矣。

布置，第一须求自然。秦汉古印或疏或密，皆有姿致最足取法。缪篆虽以小篆为根本，顾为适宜之布置计每略为省易。如故为增损远离六书虽工亦匠。甚有所谓九叠文者，屈曲填满，不论字画仍非

怪事。

治印如作画，画之佳者疏密浓淡恰臻其妙，治印至精能处亦当如此。

古玺常有疏处极疏，密处极密。包世臣氏所谓"疏处可令走马，密处不使通风"是也。

王基曰：作印非以整齐为能事，知古人之法，会古人之意，有自然之妙。今人每不知秦汉印为何物，或见之亦曰篆法不同于《说文》，刀法未造及齐整，门外俗夫闻之以为妙论即以品评天下之印。不知学古只知字画整齐为能事者必此言矣。

归安姚晏曰：富或千言，贫于一字，治印者亦然，盖一字配合未能统一调和者，则全局毁弃矣。周公谨亦云：一边肖古一边不肖古，不如并一边更之，三字肖古一字不肖古不如并三字更之。

汉印多有用五字者，其布置左三字右二字，或左二字右三字，四字印则画多占地多，画少占地少，此一定之法，所谓侧左让右、侧右让左也。

三字印，右边一字左边二字者，则两字之长短与右边一字相等，两字不可中断，亦不可十分相接。

印文疏密不均者，每用挪移法，切不可弄巧作奇，故意挪凑，须得自然而然之意方妙。然在挪移中必合字字分明，人人明了，勿以字藏于字下，使人不识而怪异之也。但妙乎心灵独运，每知此法而不用。

古文有一字成文，二字成文，三字至九字成文者，章法不一，当从其正，不可逞奇斗巧，以乱旧章。字多者每不足以言章法，只需布置停匀不板不俗即可。

吾子行云：印文当平方正直，纵有斜笔当取巧避过是也。然此论

乃其常格，古印亦有用斜笔圆笔者，总在章法相配得宜耳。

凡印文一二字有空缺不可映带者，听其自空，古印中多有此。吾子行谓印文有空缺处悬之最佳是也。又当知有一空处必更有一空处以配之。

吾子行又云，印文笔画多者占地多，少者占地少，但如四字大印占地宜略相等，不可多少悬殊。

古印字画疏密肥瘦均匀者多，不均匀者，其斟酌尽美处也，不均匀乃其所以为均匀也。

时人以篆印取其字画相配，往往小篆中杂以大篆为一般通病。其实《说文》中字参以秦汉写法为用已足，何必自乱体例，以求配搭耶。

隶书较之篆书有省变太甚者，如水旁作三点是也，缪篆偏旁亦可作三点，然必须字字相称，否则仍当作《，举此一字余可类推。

或谓大篆传世殊鲜，参考不足不妨以小篆济其穷，吴大澂（愙斋）以钟鼎文写《论语》《孝经》，颇能参透此意，然究不足以为法。

钟鼎铭文重字每以二短画代之，印中重文亦以二短画代之，已成惯例。但边旁重字者万勿沿用，例如"波涛汹涌"四字边旁皆水，若用二短画代之，成何章法。

印之边栏或有或无，或粗或细，或破或完与印文有重要之关系，配置时须详审印文之局势，暨成其风格派别以为准则，譬如戏剧中人之举动与音乐有丝毫不能脱离之连锁性也。

庸手每谓白文印逼边，朱文印不可逼边，秦汉古印不尽如此。要在作者如何运用其学力与心灵耳。

周秦朱文小印阔边细画，其字往往破碎诡异不可认识，然甚奇妙，其配置最足体会。

　　番禺陈澧云：白文不可太细，太细必当有古劲朴野之趣，朱文不可太粗。明人朱文印有字极粗边极细者，俗格也。

　　白文宜粗，朱文宜细为一般通编，便利于初学者耳，然汉白文印有极细者，秦朱文印有极粗者，信手拈来即臻妙诣，原书画与治印诸学均在无法，而无处无法耳。

　　古印每有半朱半白文者，只有三白一朱或三朱一白，或对角二朱二白者，其章法一片浑成，骤视之往往朱文似白文，白文似朱文，其妙如此。原印文字画每有疏密不匀者，即以此法补救之，只出于不得已耳。

　　用秦印朱文每有不作边线者，白文印每有作边线者，或加横直线如"日"字、"田"字、"井"字诸格子者，殊有别趣，个中有其自然法则，不可随便改少添凑，多读古印自能得之。

　　古印印文之旁，有作简古之龙虎诸图案以为装饰者，虽非正格，只常见之，然须典雅朴古自然凑合，不假雕饰，否则易小气俗气非大方家所喜。

　　徐孝先云：章法如名将布阵，首尾相应，奇正相生，赴伏向背各随字势，错综离合，回互偃仰，不假造作，天然成妙，若必删繁就简，取巧逞妍，则必臃肿涣散拘牵局促之病矣。

着墨

治印者不能作篆，其弊与治文者不识字同。

王元美云：论印不于刀而于书，论字不以锋而以骨，刀非无妙，然必胸中先有书法，始能迎刃而解。

宋元以来，能治印者多，善作篆者少，虽极其诣亦不过精工而已。

赵凡夫曰：今人不会写篆字，如何有好印？信然。

作印须有笔有墨，有墨者谓其具有篆笔之致也。

有清乾嘉之世，印学大兴，名家辈出，然非篆隶书工渊邃，虽毕生锤鉴精工亦匠，终不能参上乘禅也。

作印固当学篆，且须学隶书，古印往往似汉隶者。

乾嘉间怀宁邓氏，篆书力追上蔡琅琊刻石，参以石鼓及汉碑诸额，故其治印能破方为圆，破汉印之藩篱，树皖派之新帜。扬州吴氏一本邓书，故治印有笔有墨，不专以刀胜。咸同以后，有会稽赵㧑叔之谦，安吉吴缶庐昌硕，无不由于作篆功深，有以致之。

世人不习篆，动言摹印濡笔摹写专恃字书，牵强附会，欲求精妙其可得乎。

凡习篆须以《说文》为根本，能通《说文》则写不差矣，切不可看《六书通》以致讹字误人不浅。

篆书碑版以石鼓为最古，世咸认为籀书上别乎钟鼎下别乎小篆，结构精严，实为小篆之祖。

篆书结体稍扁者最好谓之蝌扁。徐铉谓非老不能到石鼓文也。

秦碑传世者仅有《泰山》《琅琊》二碑残字，《峄山碑》宋人刻本，《峄山》前段韵语字体皆方，后段诏书及《琅琊》《泰山》残字皆稍圆，至汉碑篆书则多方体，有颇近缪篆者，吴《天发神谶碑》更方而有棱，峻厉极矣。唐李阳冰书则纯用圆精之笔，宋僧梦英、郭忠恕皆阳冰嫡派。

梦英与郭忠恕论篆书云：挠而无折。又云：方上圆下。二语最得阳冰家法。方上圆下如"口"字是也，一笔挠转上两角方，则二笔所辏合也，凡阳冰方者是凑合，非一笔所接折，故曰无折。

近人作篆，每于笔画相交描之使圆。梁退庵《随笔》：有于黑漆方几贴四圆纸，曰此篆书"田"字也。此虽谑语，深中时病。

楷书笔锋全露，隶书稍藏，篆书更藏，然锋虽藏而意仍在也，其有起有应，正与隶楷同。如"草"字，两"十"形虽同，而精神则左右相顾，并非两边如一，有如印版也，非深于此道者不能知之。

印文不可臃肿，不可锯牙、燕尾。又谓古印字转折处及起笔处、住笔处非方非圆，非不方非不圆，可谓形容尽致矣。总之深于篆隶之学，多见古碑、古器、古印则方圆皆得其妙，自不以臃肿、锯牙、燕尾之类貌为古拙，即或有之亦不足为病矣。

刻印有作篆极工，依法刻之，不差毫发者；有以刀法见长者，或不露刀法多浑厚精致，或见刀法多疏朴峭野。孟蒲生云：古人刻碑亦有此二种。蒲生深于篆隶金石之学，所论往往造微。

汉魏瓦当文字多系古隶，简古朴茂，纵横自然，其情趣常在泥封之上，换言之，即古代极佳之朱文大印也。

瓦当文字每足以明篆隶二体之因缘变化，治印者不宜于此点有所忽略。

研考汉隶，可参考顾氏《隶辨》。《隶辨》每一字载数体，大约以第一体为正，其注论篆隶之流变亦可参究。

印文上石时，如印石上有钮者当以钮定先后左右之方向，其钮为瓦鼻者，以两孔为左右，若以狮虎人物等为钮者则以首向己。

古印笔画断烂由于剥落之故，不必效颦，印边断缺亦然。

印文着墨之先，必须胸中有印，即以胸中之印上之石上耳。初学者如觉不便，可先在纸上布置妥当，即以纸上之印反转移写于石上可耳。熟能生巧，久之自然精妙。

石上着墨必须反写，初学每苦欹斜或发生篆文反正之错误，为便于书写起见，可先写印文于纸上，以镜照之，依镜中之印移写于石上颇为方便。印文既具，刻时专注意于运刀则事半工倍矣。

叶尔宽云：凡写字上石必须相石之方圆长短大小高低，然后度石性之美恶，字之多寡，先写在纸上看过方可上石。

印文上石，须将印石固定于印床之上使不摇动，然后细心落墨。

叶尔宽又云：凡印文上石必须心平气和，在石上用心，左手定住印床，右手执笔将右手之中名二指枕住石上方免打斜之病。

世人往往自矜能手，涂墨于石遽然奏刀，心地既欠安闲，经营亦嫌草率，安得佳制，老手或偶一为之。

近人作印亦有以字画代边栏者，古无此制，创于安吉吴缶庐，然此种边栏宜在若隐若现之间。

运刀

治印执刀如写字之执笔，故只称铁笔，故刀法即笔法也。刀之于石犹笔之于纸也，善作画者必讲求运笔，善治印者必讲求运刀。

徐孝先云：作印之秘，先章法次刀法，刀法所传章法也，而刀法更难于章法。章法形也，刀法神也。神寓于内而溢于外，难以力取。古人论诗谓言有尽而意无穷，正谓此也。

执刀须有拔山扛鼎之力，运刀合有风驰电掣之神。

印之章法既定，须从容落墨，落墨之后又不可即便奏刀，恐精神已减，且置案头，俟兴到或晓起神清气爽时着手，自能美妙。

用刀之法，立刀直入石使锋芒两面齐谓之正入刀；一面侧入石谓之单入刀；两面侧入石谓之双入刀；一刀去又一刀去谓之复刀；放手若贴地谓之平刀；一刀去一刀来谓之反刀；疾若飞鸟谓之飞刀；从下往上冲谓之冲刀；不疾不徐欲抛还住欲放还留谓之涩刀，又名挫刀；轻举不凝重谓之轻刀；锋两边相磨荡谓之舞刀；直切下去谓之切刀；转折处意到笔不到，留一刀谓之留刀；刀头埋入印文内谓之埋刀，又名伏刀；既刻之后复加修补谓之补刀；徘徊审顾谓之迟刀，又名缓刀。各种刀法变化无穷，然总要腕下有轻重、有顿挫、有筋力，多用

中锋少用侧锋为妙。

留刀者，先具章法，逐字完刻。补刀者，长短肥瘦修饰匀整。复刀者，一刀不至而再复之。冲刀者，文不浑雄使之一体。平刀者，平正其底，使无参差。以上五法皆修整之事也。

运刀之要，贵在随字所适。单刀一法，正锋可用作凿印。至于作偏锋印直一复刀可以贱之，流利处可用冲刀，坚实处可用切刀，入笔则用钝刀，出笔则用刀锋，单复刀处则用补刀，此亦为不可少者。总之凿印正锋也，浙派之印偏锋也，正锋偏锋之间一如书家之运笔，随作者之性情，相机而施之可耳。

大石印石质较硬者，可以钝刀以锤锤凿而成，如石匠之凿石然，可名为凿刀。

执刀之势须悬腕，以大指中指食指握住刀干，而以无名指抵于刀后，小指之端贴于无名指之端如执笔之状。指实掌虚，五指齐刀，以刀之锋徐徐刻画，多临多刻，久之自然能知如何下刀矣。

刀法浑融无迹可寻，神品也。有笔无刀妙品也。有刀无笔能品也。刀笔之外，另有别致逸品也。有刀锋旁若锯齿，末若燕尾者，拙工也。肥若墨猪，硬若铁线者，庸工也。

用刀之法，须看印文。印有朱白，石有大小，字有疏密，画有曲直，不可一概，不可率意，当审去住、浮沉、宛转，高下与运刀之利钝适应而行。

大印肱力宜重，重则沉着苍劲。小印指力宜轻，轻则流畅自然。

朱文宜秀雅清丽，白文宜庄重浑融。曲则宛转而有筋脉，直则刚健而有精神，勿涉呆板软弱，心手相应，各臻其妙。

治印须随字画之方圆曲折以运刀，断不可因刀而害笔。

一字之间，一印之内，有顿挫处，有放纵处，有露锋处，有藏锋

处，不可强字以就刀也。倘必标举某印为舞刀法，某印为切刀法，虽震其名，而于事实未能尽合也。

刀锋以稍钝为佳，不可过锐，过锐之锋，用力则太露，不用力则流于弱，石如用稍钝之刀，加以腕力为适宜也。

具款

款识始于古代鼎彝之铭文，《汉书·郊祀志》云：鼎细小有款识。韦昭注曰：款，刻也。师古注曰：识，记也。原鼎彝为古代最郑重之礼器，一器之成，每记以制器年月、制器人姓名以及制器原意、使用之范围名称等，以昭郑重。商用古陶器，秦汉砖瓦亦皆有款识之作，而阴阳文往往不同。《卮言》云：款，阴文凹入者；识，阳文凸出者。《博古录》云：款在外，识在内，其实款识之取义，全在记年记名记意，无须强为分别阴阳内外也。

印之具款，犹书画之有题也。古今名画之题款，每与画相得益彰，印亦何独不然。

古铜印四侧面，虽亦铸有简古之图案或吉语者，实极少见，向无款识之制作。至明何雪渔、文三桥诸家出，始开其风气，然皆先书之于石而后以双刀刻之，如刻碑然，大书深刻，既病伤石，且不能作细字。至清西泠丁敬身不先笔写，任刀于石上作小真书，一石累千百字，波磔分明，意趣盎然，如北魏诸碑至为朴古，使具款上得一新途程。

丁敬身、黄小松所制边款虽甚精能，然椎轮大辂不无毕露之功。

西泠大家中如蒋仁之圆逸，赵之琛之洒脱，陈鸿寿之雄健，钱松之纯朴，皆有独到处。譬如欧、褚各碑健秀不同，要以陈豫钟为最雅观，其所作一笔不苟，一画不走，密行细字，纵用笔写犹恐逊其完美，且有笔写所不能到者，真神工也。

皖派邓石如所作边款，亦先着墨而后奏刀，其刻法与明代之文何诸家略同。至吴让之始能任刀作草书，书款笔致纵横无不如意，亦一时绝诣也。

会稽赵𢢐叔之谦，擅北朝书法及金石篆隶之学，工力至深。所作款识，或阳或阴，或篆或隶，或摹六朝造像，或拟汉人石刻，信手拈来均臻绝诣，真有"前无古人，后无来者"之概，足为后学楷模。

边款刻小真书，须用切刀，一刀即成一笔，落刀时必先揣摩如何落下可成点画，可成勾撇，意匠在心，熟习于手，如庖丁解牛，奏刀骒然，顷刻而成，自与笔写无异。若作草隶篆书更须参用旋刀，使能圆转不滞。

具款有一定之面，刻一面者，须刻在印之左侧。刻两面者，始于印之前面（即向己之一面），终于左侧。刻三面者起于右侧，终于左侧。刻四面者，起于后仍终于左侧。刻五面者，起于印后，终于顶上。亦有无论一面二面以至五面均起于左面者，亦有刻一面于顶上，或向己一面者。

如石印顶上雕有狮虎等钮或顶面不平者，不能具款。

作画难于长题，因长题须文辞书法有深沉之功力者，方能完美，足以相俪成观，否则一露破绽全画减色，印之具款亦然。

边款之长短，须视印石之形状及大小高低而定。如名画家题画，须视地位与空白之多寡及画材之配合，随便落笔均臻妙境。

为习边款计，不可不多读两晋南北朝诸碑，原六朝碑字多由刻碑

者任刀刻之，不尽先书丹也，锋角峻锐，奇古多趣，出于自然，每为书家所不能到。乾嘉以后边款刻法大与两晋六朝碑字相同，此种碑刻最足取为范本，为习边款者之捷径。

边款以小真书为上乘，尤须多看魏齐诸造像以为借鉴，如作篆、隶、行、草诸款，则须参考古印人边款可矣。

濡朱

古印封泥，其法如今火漆封书，《汉官旧仪》称天子六玺皆以武都紫泥封，《东观记》谓邓训好以青泥封书，泥质坚固留今不损，知古时用印以泥不以色也。

以水濡朱，始于北朝。以油濡朱起于何代，无从详考，读明甘旭父之《治印集说》，制印色法有取油煎油诸记载，则明代已用油朱明矣。顾有明诸书画家如董玄宰、倪鸿宝、黄石斋、释个山等均好用水印，盖当时油朱之制尚不甚通行于世乎？今人谓油朱印色为印泥，示不忘渊源之意。

古今名书画家所用之印色，多红厚可爱，足以增加书画上之精神，否则纵有佳印亦黯淡无色，故刻印家与书画家之于印泥每极为珍重，不惜兼金致之。

印泥之色，以鲜红略带微紫者佳。过红，过黄，过紫均非正色。过红则甜俗，过黄则薄弱，过紫亦失之暗浊。

朱砂之色以鲜红略带微紫，并经久不变为上品，故印泥色料以朱砂为正材。

近时有以广丹及西洋红为印泥者，然广丹之色失之过黄，西洋红

之色失之过紫。

印泥以匀细浓厚为上，坊间所售诸品色，既不厚，艾绒亦粗，绝少佳者。日人所制颜色颇鲜，然绒粗油薄，钤于纸上油易外渗，且一两年后往往辄自飞脱，模糊不真，至可憎也。

印泥所用之油以至冬不冻为原则，茶油、蓖麻油、菜油均为世人所习用。茶油第一，菜油第二，蓖麻油较差，古人亦有用胡麻油及蜂蜜者，均不佳，蜂蜜制泥殊鲜明匀厚，唯稍久即失黏性，满纸飞红，不能用也。

印泥上所用各油，必须经伏晒或火煎后方可应用，否则不能纯厚，钤于纸上且易外渗，火煎者不如伏晒者佳。

印泥中所用纤维，以艾绒为最佳，木棉、竹茹、灯芯均不适宜，近人有夸用藕丝者，非事实。

印泥用朱此大凡也，宋儒制中有用墨者，元人有用青色者，于此可知，古人敬慎之至，一举一动不敢忘父母也。

西泠印社所制之印泥，均以伏晒菜油制成，颇可用。其中镜面朱砂一种即为合宜，以其色厚，绒细油不外渗，备此要素即上品也。漳州丽华斋制者非不绒细油清而色不免太薄，钤之纸上正如书家之用淡墨，终少醇古之趣。

抗战前北平印社所制印泥，微紫而色厚绒细，足以媲美西泠。又制有蓝色、绿色多种，今之所仅见也。定庵词有"治蓝活翠沉沉碧，人间无此消魂色"一印，着纸仿佛似之矣。

印泥以玉器及瓷器贮之不坏。旧玉器、旧瓷器尤佳。然玉器难置，瓷器易求，故近时以瓷器为通行，玻璃器虽亦可用，但透明有反光，殊不适用，亦不古雅。金银铜铁器绝不可用，因金属与朱砂冲突，贮之即变色。

印泥如久藏不用，每易脱油或发硬，须常以骨角所制之小铲调拌之，及晒于日中使之匀和。

印章用后常宜洗刷，否则油朱黏于印面，积久厚硬有碍印文，以致粗细失真之病。

洗印最好将印章浸菜油罐中一夜取出，以硬牙刷刷之，则清净如新，不损印文面目。

印章染泥时，常须观察印面上染泥之厚薄，太薄则不浓而无神，太厚则印文之粗细改观，均非恰当。

工具

　　《论语》云："工欲善其事，必先利其器。"治印亦不能以劣器而成佳制。治印之具，以刀为第一。印刀之形或及大小等，古今谈印各书多有附及之者，唯人各异辞，未尽合实用。大凡治石之刀，以平头两面开口者为最适宜。常用者阔度自市尺一分至二分，厚度自半分至一分半，长约五寸，大小可备四五把。

　　又有锤凿大印之锥，四面开口，尖头，略如石匠所用之钝凿子者，曰钝锥。

　　钝锥除锤凿大印外，每作修击印边之诸用。以上种种均须钢制。

　　刻玉及水晶之刀近时坊间均用金刚石所合制成之锥，以小锤凿之最便。玉虽为印材上选，但质硬难刻，为治印名家所不喜。

　　刻象牙骨角之刀，须较薄，刀口斜度约三十度至四十度单面开口，锋宜利。

　　刻竹木之刀大约与刻牙角者同。

　　印床用以固定印石，便于书写及刻制，多以红木制，均可用。近时有铜制者不甚佳。然治印名家不用印床者颇多，各随习惯耳。

　　石屑帚为刻印石刷屑之用，可以用普通之羊毫笔剪去锋颖，使其

毫稍短而齐即可。

刻印时其石屑往往散留于印面不可以口气吹之，否则天寒时即凝成水点于印面，水点将石屑黏住，蒙蔽印面之墨字，无从落刀最为不便，如以石屑帚扫刷之即无此弊。

每印刻成后，须以棕帚刷之，使将脱未脱之石屑完全脱下，方可濡朱，不然此种石屑均黏入于印泥中，有碍印泥之保存矣，近人有以硬牙刷代之极便。

印文上石之先，常须磨莹印面以去其蜡，便于着墨，故须备粗细砂纸二三张以为磨石之用。

印规形如鲁班尺而稍短，以红木、楠木制为佳，钤印时以印规规之，使所钤之印不致偏歪。

余论

刘勰作《文心雕龙》，首以《宗经》。治印于秦汉印，犹文之有六经也。六经以前无文，秦汉以前古玺无多，谓之无印亦无不可。

寿石工云：古文必本乎六经，然周秦诸子六经之支与流裔也。故为文必旁参诸子以会其通。秦汉印如文之六经，固为治印者之宗主，然非博览金陶诸文，不足以宏其趣。

画有六法，印亦有六法。一曰气韵生动，二曰刀法古劲，三曰布置停匀，四曰篆法大雅，五曰笔与刀合，六曰不流俗套。此六者气韵生动最难，气韵生动以下五法皆人所能为也。

有书卷气一要也，古拙飞动二要也，奇正相生三要也，不逾古法四要也，骨肉停匀五要也，分行布白六要也。

粗鲁中求秀丽一长也，小品中求力量二长也，填白中求行款三长也，柔弱中求气魄四长也，古怪中求道理五长也，苍劲中求润泽六长也。

闻见不博，学无渊源，一病也；偏旁点画，凑合不纯，二病也；经营位置，妄意疏密，三病也。

学无渊源，偏旁凑合，篆病也；不知运笔，依样描画，笔病也；

转折峭露，轻重失宜，刀病也；专工于趣，放浪脱形，章病也；心手相乖，因便苟完，意病也。此之谓五病宜深戒之。

一曰光，笔意刀法全无，只求整齐，一忌也。二曰滑，毫不经营，率尔操觚，二忌也。三曰板，如剞劂中之宋字，生硬异常，三忌也。四曰匀，横竖如一，不求古致，四忌也。五曰弱，笔墨无力，气魄毫无，五忌也。六曰粗，苟且了事，有伤大雅，六忌也。

六气宜忌。一曰俗气，如村女涂脂。二曰匠气，工而无韵。三曰火气，有刀法而锋芒太露。四曰草气，粗率太甚绝少文雅。五曰闺阁气，描条软弱，全无骨力。六曰龌龊气，无知妄作，恶不可耐。

叶来旬云：气魄生动出于天然，谓之神品。笔法超绝，古致淋漓，谓之妙品。遵依古制，不逾规矩，谓之能品。

戴有石云：印品之佳者有三，轻重得法中之法，屈伸得神外之神，笔未到而意到，形未存而神存，印之神品也。婉转得情趣，稀密无拘束。增减合六义，挪让有依顾，不加雕琢，印之妙品也。长短大小中规矩方圆之制，繁简去存无懒散局促之病，清雅平正，印之能品也。至于胸中有书，眼底无物，笔墨另有一种别致，是为逸品。此则秉乎天授，非功力所能致也，故昔人以逸品置神品之上。

沈启南论画云：人品不高，落墨无法，治印亦然。

凡人笔意各出天性，或出清秀或出浑厚，各如其人，但得情趣，均成佳品。倘俗而不韵，虽雕龙镂凤亦不足观。

上古玺书，封以紫泥，用白文印印于泥上，其文凸起曰阳。赵彦卫曰：古印作白，盖用以印泥，紫泥封诰与今之仓敖印近似之矣，后代制有印色，印之，其文虚白曰阴。实则古所谓阴、阳文者，言其用，不言其体也。今人如不明阴阳之理者，可以字之白者曰白文，字之朱者曰朱文，可免贻笑。

治大印粗文勿臃肿，细文勿懦弱，治小印要跌宕而有丰神。

朱文宜流丽，如春花舞风；白文宜凝重，如寒山积雪。落手处要大胆如壮士舞剑，收拾处要小心如美女拈针。此四端乃文博士先生语也，最宜玩味。

陈澧云：古铜印文古茂典雅，章法则奇正相生，笔法则圆厚苍润，有金钗屈玉鼎石垂金之妙，与古篆隶碑无异，令人玩味不尽。然好古印者少，好时样者多甚矣，识古之难。

赵松雪始以小篆作朱文印，文衡山父子效之所谓圆朱也，虽非古法，自是雅制。作印能作圆朱文可谓能手矣。

文字金石为治印之基础，治印为文字金石之余事。点画之间自有天地，方寸之内自有丘壑，顾不可以雕虫小技视之。

《秋水园印说》云：琴有不弹，印亦有不刻，石不佳不刻，篆不配不刻，义不雅不刻，器不利不刻，兴不到不刻，疾风暴雨烈暑严寒不刻，对不韵不刻，不是识者不刻，此之谓八不刻。周公瑾云：一画失所如壮士折肱，一点失所如美女眇目，故治印家有此八不刻宜也。

亦有四不能刻者：即非文人墨客不能刻，店门市语不能刻，粗砺败石不能刻，冒名假骗不能刻。

不精诣不可刻，不通文义不可刻，不精篆字不可刻，笔不谓心不可刻，刀不谓笔不可刻，此之谓五不可刻。